U0094142

"新时代中国书画论"丛书

新时代中国画的传承与发展研究报告

◎冯 远 ◎卢禹舜 ◎牛克诚

◎吴洪亮 ◎于 洋 ◎金 新

—————————————— 著

广西美术出版社

图书在版编目（CIP）数据

新时代中国画的传承与发展研究报告 / 冯远等著. --
南宁：广西美术出版社，2022.6
（"新时代中国书画论"丛书）
ISBN 978-7-5494-2511-2

Ⅰ.①新… Ⅱ.①冯… Ⅲ.①中国画－绘画研究－研究
报告 Ⅳ.①J212.05

中国版本图书馆CIP数据核字（2022）第075347号

"新时代中国书画论"丛书
新时代中国画的传承与发展研究报告
XINSHIDAI ZHONGGUO SHUHUALUN CONGSHU
XINSHIDAI ZHONGGUOHUA DE CHUANCHENG YU FAZHAN YANJIU BAOGAO

出 版 人	陈 明
终 审	谢 冬
书名题字	卢培钊
责任编辑	吴 雅　黄雪婷　吴素茜　廖 行
审 校	陈小英　张瑞瑶　韦晴媛　李桂云
责任印制	黄庆云　莫明杰
装帧设计	陈 欢
美术编辑	蔡向明
出版发行	广西美术出版社有限公司
地 址	南宁市望园路9号
邮政编码	530023
网 址	http://www.gxmscbs.com
印 刷	广西壮族自治区地质印刷厂
开 本	787 mm×1092 mm　1/16
印 张	17.5
字 数	220千字
版 次	2022年6月第1版
印 次	2022年6月第1次印刷
书 号	ISBN 978-7-5494-2511-2
定 价	138.00元

目 录

引 言

新时代中国画的使命担当

新时代中国画的文化传承

新时代中国画的体系建构

新时代中国画的国际视野

附录二

"新时代中国画的传承与发展研究报告"专家座谈会发言

附录三
关于新时代中国画的传承与发展思考

后记

引言

文化是民族的血脉，是人民的精神家园，是一个国家、一个民族的灵魂。文化的传承与发展是民族文化自立自强、民族文化持续获得认同的前提和根本保证，也是民族发展所必需的内在动力与精神支持。中国画作为中国文化的重要组成部分，作为以生动直观的可视可感形象叙事，抒情达意，进而潜移默化地发挥培根铸魂、启智润心作用的独特文艺方式，其传承和发展问题始终是每一时代不可回避的重要课题。

历史和实践证明，中国画总是在时代的发展中，根据不同的时代需求，尤其是根据大众视觉接受方式和审美需求的变化，在传统中萃取精华和适用部分并将其与新的时代元素相融合，进而融汇转化为新的传统，同时将原传统中不适用的部分扬弃，这也是文化艺术发展中的与时俱进、大浪淘沙。

党的十九大报告指出，"中国特色社会主义进入了新时代"。"这个新时代，是承前启后、继往开来、在新的历史条件下继续夺取中国特色社会主义伟大胜利的时代，是决胜全面建成小康社会、进而全面建设社会主义现代化强国的时代，是全国各族人民团结奋斗、不断创造美好生活、逐步实现全体人民共同富裕的时代，是全体中华儿女勠力同心、奋力实现中华民族伟大复兴中国梦的时代，是我国日益走近世界舞台中央、不断为人类作出更大贡献的时代。""新时代"的趋势判断，为我们各项工作提供了历史方位和坐标。在新的历史坐标中，中国画将如何进入新时代，如何迎接与回应新时代的各种机遇和挑战，如何找准自己的位置，更好地发挥自己的功能和作用？这是中国画必须面对与回答的时代之问。

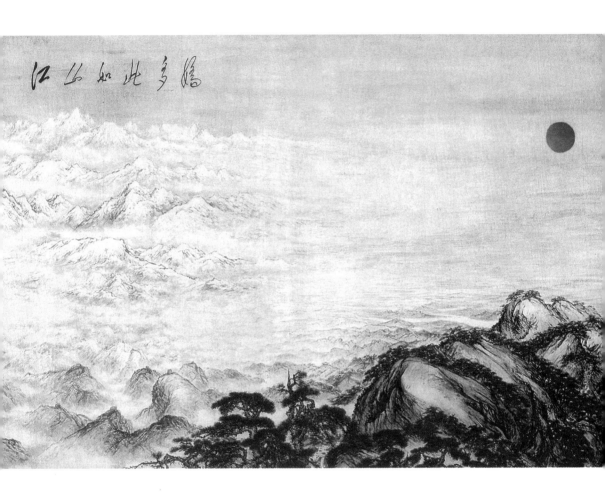

傅抱石 关山月
江山如此多娇
1959年
650 cm × 900 cm

（一）习近平总书记关于文艺工作的重要论述是研究新时代中国画传承与发展问题的根本遵循和行动指南

历史和实践证明，党的文艺方针、政策和理论是文艺能否健康繁荣发展的政治保障和科学指南。党的十八大以来，以习近平同志为核心的党中央高度重视文艺建设，习近平总书记先后在全国文艺工作座谈会、中国文联十一大、中国作协十大和党的十九大报告等对新时代中国特色社会主义文艺做了系统性的回答和理论性的总结。习近平总书记在汲取毛泽东、邓小平等老一辈革命家对文艺工作的指导性意见的基础上，立足于新时代文艺实践，在实现中华民族伟大复兴的高度上又有新的发展，以价值导向、人民中心、时代课题等为着力点，创造性地回答了发展什么样的社会主义文艺、为谁发展社会主义文艺、怎样繁荣发展社会主义文艺等根本问题，形成了习近平新时代中国特色社会主义思想的重要组成部分，这是马克思主义文艺理论中国化的最新成果，开拓了新时代社会主义文艺的理论境界，指明了新时代社会主义文艺的发展方向，也是我们开展文艺创作研究工作的总的指导思想，是我们研究新时代中国画的传承与发展问题的根本遵循和行动指南。

（二）学习与落实习近平《在文艺工作座谈会上的讲话》中所提出的系列重大问题

艺术实践的基础，来自对社会主要矛盾深刻变化的理性判断。中国特色社会主义进入新时代，物质文明基础丰足，人民大众对美好生活的新期待、新向往日益增强，但是，也存在着发展不平衡的矛盾。面对文艺事业发展的短板和内生发展要求，必须扎根于中国大地，在聆听人民的审美需求和艺术心声的基础之上来回答时代课题。习近平《在文艺工作座谈会上的讲话》围绕"实现中华民族伟大复兴需要中华文化繁荣兴盛""创作无愧于时代的优秀作品""坚持以人民为中心的创作导向""中国精神是社会主义文艺的灵魂"以及"加强和改进党对文艺工作的领导"五个方面问题，以文艺传统与现实为基础，以责任与目标为指向，对当前文艺工作的历史使命、时代需求、创作导向、价值内涵、行动方针进行了全面论述。我们研究新时代中国画的传承与发展问题，首先必须要思考和回答习近平《在文艺工作座谈会上的讲话》中所提出的上述重要问题，坚持问题意识，直面创作现状，破解文艺难题。

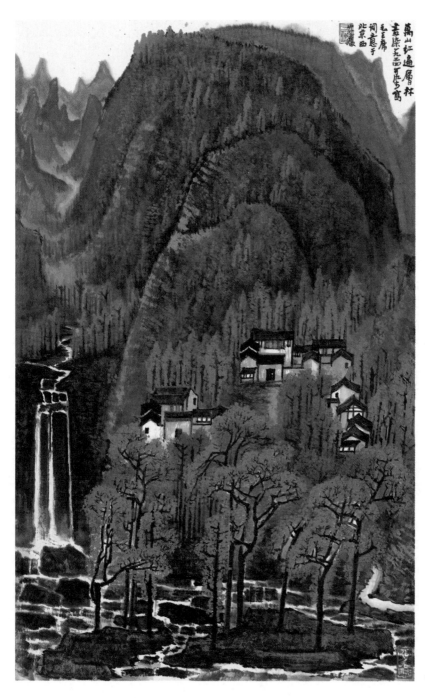

李可染
万山红遍
1964年
80 cm×50 cm

（三）回答中国画传承与发展过程中广大人民群众普遍关注的问题

中国画作为一门有着两千多年历史的中国传统艺术，在历史的演进和时代的发展进程中，既有其本体自身演变的特殊规律，也有外部环境、外来文化、政治、经济等其他因素的冲击和影响。进入现代以来，中国画经历了几次否定、否定之否定的变革或转型过程，无论是对中国画的界定，还是对如何处理传统与时代和生活、东方与西方的关系等问题都是其在传承与创新道路上一直纠结、困扰和不断尝试解决的问题。与此同时，西学东渐尤其是西风的愈演愈烈与消费主义的盛行，更加加重了这种倾向，我们今天文艺发展、艺术教育中出现的种种问题，有很大一部分根源于此。另一方面，进入现代的中国画，无论是画家身份还是受众群体都发生了翻天覆地的变化，原本主流文化所推崇的文人画，需要适应新的时代需求，无论是从艺术家的创作需要还是从受众审美需求或者从文艺的功能出发，都对中国画能否更好地体现时代生活、能否更好地"为人民"或者更好地将"为人民"与"为艺术"有机结合，提出了越来越迫切的要求。随着文艺大众化、审美生活化的日益发展，对作品是否"接地气"、是否有"生活气"和"时代气象"也有了更多期待。而这就又涉及艺术与生活的关系，艺术与人民、与科技的关系，等等。研究新时代中国画的传承与发展问题，必须立足于实际，努力从本体的角度分析和总结中国画的传承与发展面临的、为广大人民群众普遍关注的历史和当下的系列问题，比如以人民为

中心、洋为中用、推陈出新、小我与大我、有我与无我等问题，并力图给出全面回答。

（四）立足"两个大局"，注重新时代新问题新挑战的重大战略性问题研究

习近平《在文艺工作座谈会上的讲话》开头就明确谈到"为什么要高度重视文艺和文艺工作？这个问题，首先要放在我国和世界发展大势中来审视"。习近平总书记在中国文联十一大、中国作协十大开幕式上的讲话中，也重申了召开文艺工作座谈会、同文艺界同志深入交流，是为了进一步明确新形势下繁荣发展社会主义文艺的方向和任务。在党的十九大报告中，又提出了"世界百年未有之大变局"和"中华民族伟大复兴战略全局"的两个大局，以及它们所带来的挑战、风险、阻力、矛盾、机遇等，在这样的时代大背景下，中国画的传承与发展问题也必然面临很多新的历史特点和时代特征，因此在研究的侧重点上要更多注重对新时代、新情况、新问题和新挑战的思考和研究，在研究站位上需更突出顶层设计。

总之，就是要以习近平总书记治国理政思想，特别是繁荣社会主义文艺和推动中国文艺繁荣发展的思想为指导；着眼于"世界百年未有之大变局"和"中华民族伟大复兴战略全局"的两个大局，立足于中国特色社会主义新时代的历史特点和时代特征，直面其所面临的新挑战、新矛盾与新机遇；充分发挥政协智力密集、位置超

脱等优势和政协委员跨界别、跨学科、跨领域的特点以及思想智识引领与凝聚共识的影响力，聚焦于新时代中国画的使命，以深入而系统的调查研究，回应并解答中国画的新时代之问，从理论与实践上探究新时代中国画传承与发展的规律性特征、新特点、新问题、新挑战、新机遇、新趋势、新目标以及新前景等问题。

（五）课题意义

1. 本课题立足于中国画本体研究，从实践与学理上，回顾、梳理和总结中国画的历史与现状，分析探索中国画传承与发展的规律性特征，为新时代中国画的传承与发展提供历史依据和现实参照，从而体现其学术意义。

2. 本课题着力于中国画的"时代之问"，围绕中国画进入新时代所面临的历史课题、主要矛盾、奋斗目标、时代任务、基本状况及经验教训等，针对性地就相关热点问题和前瞻性战略问题进行深入的研究和思考，探讨中国画传承与发展在新时代的新特点、新问题、新挑战、新机遇、新趋势、新目标、新前景，有助于进一步强化对中国画艺术的时代价值、作用和意义的认识和践行，为新时代中国画的传承与发展提供有力的理论支撑，进而助力中国美术和文化事业的繁荣发展，更好地满足人民日益增长的美好生活需求，从而凸显其现实意义。

3. 开展"新时代中国画的传承与发展"的重大问题研究，是作

为书画界全国政协委员对政治引领、广泛凝聚共识的一种有益探索方式，通过回应关注、表明态度，探索顶层思路和战略定位，有助于使习近平新时代中国特色社会主义思想更加深入人心，更好地团结引领广大美术工作者和爱好者，把党的主张转化为书画领域的共识和自觉行动，把共识凝聚到习近平总书记关于文艺工作的重要论述上来，凝聚到胸怀"两个大局"、铸就中华文化新辉煌上来，凝聚到为实现中华民族伟大复兴的中国梦而努力奋斗上来，从而彰显其政治意义。

4. 探讨和研究"新时代中国画的传承与发展"问题，也是对习近平《在文艺工作座谈会上的讲话》中所提出的系列重大问题的回答，是问题意识，直面创作现状，破解文艺难题的尝试，也是落实习近平《在文艺工作座谈会上的讲话》精神及习近平总书记关于文艺工作的重要论述的实践举措，对促进新时代中国画的繁荣与发展具有理论启迪意义。

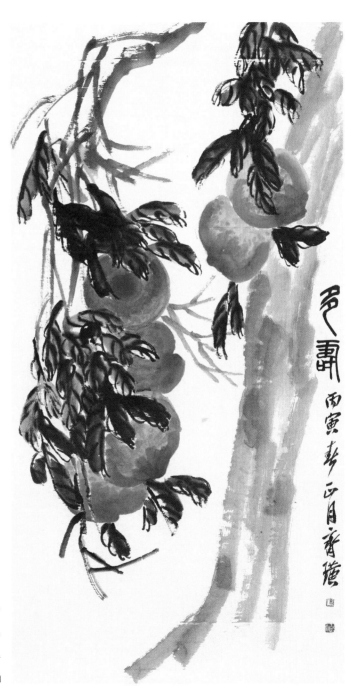

齐白石
多寿
1926年
131 cm×67.5 cm

新时代中国画的使命担当

党的十八大以来，习近平总书记高度重视社会主义文艺的时代发展及文艺在新时代的重要性，指出："优秀文艺作品反映着一个国家、一个民族的文化创造能力和水平。"进入新时代，中国画工作者不辱时代使命，坚持与时代同步伐，坚持以人民为中心的创作导向，坚持深入生活、扎根人民，关切时代主题，创作精品力作，用笔墨书写时代新史诗，用中国画描绘新时代壮美图卷。

（一）实现中华民族伟大复兴需要中国画的繁荣兴盛

1. 没有中华文化繁荣兴盛，就没有中华民族伟大复兴

党的十九大报告指出了新时代中国特色社会主义的历史方位，中华民族伟大复兴的历史机遇为实现文化强国、为振兴作为中华文化符号的中国画，创造了有利条件，也赋予中国画新的历史使命，中国画的繁荣兴盛将助力中华民族伟大复兴。

中华民族伟大复兴的新时代，必将带来中国画的大发展与大繁荣。2010年中国发展成为世界第二大经济体，经济强国的实力为中国画的时代发展提供经济支撑、物质国力以及文化氛围；新时代的历史方位，一方面要求中国画满足人民大众日益增长的美好生活需求，另一方面也召唤中国画日益走向世界舞台中央；中国画家自觉地做新时代的参与者、创造者与表现者，用画笔"记录新时代、书写新时代、讴歌新时代，努力创作出无愧于时代、无愧于人民、无愧于民族的优秀作品，为繁荣发展社会主义事业、建设社会主义文

化强国，为实现'两个一百年'奋斗目标，实现中华民族伟大复兴中国梦作出新的更大的贡献"（习近平致中国文联、中国作协成立70周年的贺信）。

习近平在《坚定文化自信，建设社会主义文化强国》中指出"没有高度的文化自信，没有文化的繁荣兴盛，就没有中华民族伟大复兴。"作为中华文化的艺术形式，中国画的时代特征、时代风貌与实现"两个一百年"奋斗目标、中华民族伟大复兴的中国梦密切相关。民族复兴的总体进程中包含中华文化的伟大复兴，中国画的繁荣兴盛成为中华文化伟大复兴的重要力量。繁荣兴盛的中国画为中华民族伟大复兴提供文化传承的根源意识以及奋进向上的精神力量；繁荣兴盛的中国画为中华民族伟大复兴进程中的人民大众提供丰富的精神产品及审美享受；繁荣兴盛的中国画也将展现中华文化的悠久历史及时代新貌，提升中国文化软实力，在中华文化走出去的进程中，以文明互鉴促进民心相通，以艺术的力量构筑人类命运的精神共同体。中国画所包含的创造性智慧可以为全人类共享，中国画的艺术魅力感动世界人心的时候，也就是中华文明为世界文化作出贡献的时候。

2. 新时代中国画是中华文化精神的艺术表征

中华优秀传统文化是在长期的历史发展过程中积累形成的代表民族特质和精神风貌的文化整体，是社会主义核心价值观的文化基因及价值源泉。中国画与中华文化一脉相承，是中华文化精神的艺术表征。古老悠久的中华文化为中国画提供不竭的生命源泉。中华

传统文化蕴含着丰富的哲学智慧与美学思想，它们决定了中国画的审美意象、形式语言及表现方式。中国画从观察自然、理解画理到一点一画一笔一墨的具体呈现上，都蕴含着中华文化的思维及情感底蕴。中国画经过漫长岁月的打磨，逐渐形成了独特的工具媒介、表现形式以及审美理想。就像中华文化从不间断的传承一样，中国画也是一代代地自我扬弃，与时俱进地融合外来文化，不断创造新的表现方式。

中国精神即是中华传统的人文精神、自主自强的独立精神、兼容并包的博大精神、改革开放的创新精神以及新时代以来矢志不渝的追梦精神。就中华传统美学精神而言，包括儒释道互补的文化结构、澄怀味象的生命体验、仰观俯察的观察方式、妙悟自然的欣赏特征、虚实相生的创作法则、境生象外的审美生成、气韵生动的艺术境界等。在社会主义新时代，中国画面临诸多问题与挑战，只有回归、再阐释中华美学精神，中国画才能在新的现实情境中实现创造性转化和创新性发展。中国艺术的发展自古而来受儒、释、道文化影响，尤其受儒家文化影响至深，体现为"文以载道""充实为美""笔墨当随时代"的观念意识，"天地之大德曰生"的"尊生""重生"观念体现了自然的创造性本质，"天行健，君子以自强不息"蕴藏着锐意进取、积极有为的正面精神能量，这一切使中国画成为陶冶人生、直面生活的艺术。中国画在艺术哲学上儒、道互补，在艺术理念上核心价值观、审美价值观互生，在创作实践上技艺、哲思相融，历经千年创造了中国画的辉煌历史和壮丽篇章。

中国画是中华民族传统文化、思想观念、价值体系的承载形

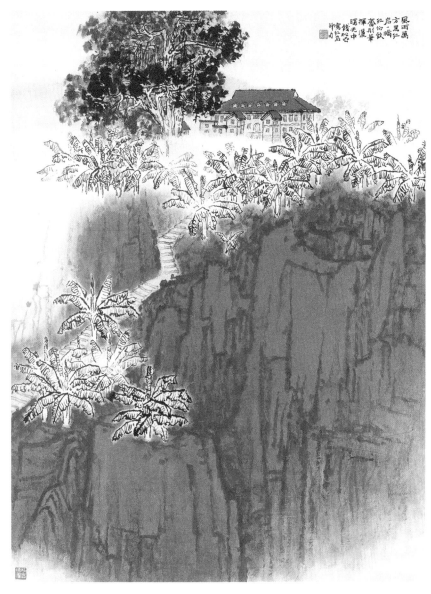

钱松嵒

红岩

1962年

104 cm×81.5 cm

式。唐代张彦远《历代名画记》提出"成教化，助人伦"，揭示了中国画的社会教育功能与社会维系功能，体现出"以天下为己任"的文化胸怀与艺术志向。新时代中国画走出古代文人"聊写胸中逸气"的笔墨自娱，深入生活，扎根人民，关注社会现实，引领时代风尚。从内容到形式紧跟时代发展，用笔墨表现时代的精神风貌、国家的宏大关怀、人民的现实需求及大众的审美理想。

中国古代"天人合一"的哲学思想建构起人与自然、人与社会、主观与客观、感性与理性等的和谐统一关系，它在中国绘画中体现为主体精神表现与客体自然再现的互融相生，从而区别于西方美术的"再现"和"表现"的观念与实践。新时代的中国画，一方面力求表现时代与社会的新景象、新事物及新气象；另一方面，在形象表现、形式构成、创作体验和审美品评等方面，仍体现出主观与客观、精神与自然、理性与感性相统一的和谐观念，从而在深层意义上体现中国画的艺术本质。

中华文明"和而不同""协和万邦""天下一家"的文化理想，既重视各民族、族群及其文化的独特性、差异性，又重视其互融性、同一性。新时代中国画既保持中华文化的本土审美精神，又以宽广的胸襟融汇世界各国优秀的艺术创造。新时代中国画家立足当代中国社会，汲取中国画传统精华，借鉴世界绘画资源及当代图像经验，创造出具有时代特色的中国画新形态。

3. 笔墨传统的时代价值及其发展

笔墨既是中国画的表现语言又是中国文化的精神载体，历代

笔墨的发展，积累了丰富的技艺与理论体系，为中国画在新时代的传承与发展提供了取之不尽的宝贵资源。笔墨承载着历史的经验积淀、审美心理和价值取向，不断与新的历史时代相融合，创造出新的语言形态及审美价值。历代中国画家的艺术实践逐渐形成以"六法"为基础的规则与图式，又在不同时代的社会文化中呈现出不同的笔墨表达。

中国画笔墨在新时代向多元方向发展。一方面，自从20世纪上半叶中国画现代转型以来，不同历史时期的中国画家都在笔墨中融入现代思想、观念、情感、审美等，使笔墨向材料、色彩、形式、构成、精神内蕴等维度展开，实现了笔墨承传与时代表达的统一。新时代的中国画不仅在思想内涵上体现中华民族伟大复兴的时代主题，而且在审美诉求上适应时代的新意境、新气象、新精神，在绘画语言上既弘扬笔墨的内核与本质，也利用科技时代不断涌现的新的工具媒材，实现中国画技法与语言的新发展。新时代伴随着信息时代、图像时代、消费时代及智能时代，摄影、摄像与图形处理技术等新科技，时刻产生出海量的视觉图像，新的图像媒介以一种无所不在的方式塑造着人们新的视觉体验，并培养着一种新的审美力量。新时代的中国画要将这些图像当作有益的视觉资源，通过借用、转用、再解读、再塑造等方式，利用这些新媒介图像丰富中国画的主题、观念及形式。在第十三届全国美展中曾出现抄袭、盗用新媒介图像的现象，这类作品被举报后在展前即被撤下。这一事件表明，要区别机械图像与造型形象，保持中国画的艺术精神与语言特质；中国画在多元的时代风潮中，不是搁置笔墨，而是让新的时

黄胄
庆丰收
1978年
68 cm×96 cm

代工具、手段及方式为笔墨赋能，让传统笔墨在新时代焕发生机与活力。

另一方面，传统笔墨图式及语言样态仍是普通大众认知的中国画主体，历史上的著名画家及经典名作是大众喜爱的中国画欣赏对象，笔法、墨法等规则是理解中国画的基本门径。坚守传统笔墨的中国画家，以笔墨的原汁原味满足普通大众对中国画的认知与欣赏，延续着中国画的文脉传统。同时，对中国画的传承也要注意分辨传统文化之优劣，从而取其精华、去其糟粕。

无疑，在新时代多元的笔墨中，传统一元不可或缺，对传统笔墨的坚守，体现出坚守者爱戴、崇尚中华本土文明及精神理想的文化情怀。近些年来，中国画传统、中国文化特有的审美追求和价值，都有不同程度的弱化倾向。传统笔墨产生于中国古代农业社会，在现代社会具有广泛而深厚的文化基础；进入工业文明，特别是信息时代以后，这一基础日渐削弱，传统笔墨的传习及传播，在网络及各种自媒体的大潮面前，越来越失去话语优势，传统笔墨的生存也面临诸多困境。面对全球化大潮，坚守中国文化符号、民族文脉的笔墨，不只是一种绘画形式的传承，而且也是保持民族文化记忆、坚持民族文化自信的一种立场与姿态。中国画从某种意义上可以说是中国艺术的压舱石，是我们引以为自豪和自信心的核心点。同时，由于它直接触碰了人类内心中相通的共情部分，因此，可以拥有更广泛的世界观众。

另外，最近十几年的新水墨，以及水墨影像、水墨装置等水墨艺术，几乎将笔墨等同于一般工具媒材，中国画的文脉本源及文化

精神因此被抽离与削弱。

4. 民族振兴与中国画的繁荣兴盛

文化自觉是中国画当代发展的前提，中国画振兴是中国文化精神的当代光扬。传统中国画的意象造型、内美气韵、笔墨精神等，在新时代的社会文化环境下生长发展，使当代中国画彰显出一种健康、向上、昂扬的正面价值取向。进入新时代，中国画既拥有更加自信的文化意识，也展开更加开放的艺术视野；既坚持笔墨的传统价值，又广泛引入新的工具媒材；既深入探究中国画本体义理，又充分融入新的视觉经验；既充满新时代的思想情感，又不断创新绘画语言；从而实现从精神到主题、从思想到语言、从技艺到样式的全面繁荣。

新时代中国画主题的拓展与深化。继 2005 年启动的"国家重大历史题材美术创作工程"之后，由中国文联、财政部、文化部共同主办，中国美术家协会承办的"中华文明历史题材美术创作工程"于 2011 年正式启动，此后相继又有"国家主题性美术创作"及"黄河文化主题美术创作"等项目启动。这些创作工程，在主旋律、主题性、人物画方面开创中国画历史，新时代的主旋律创作又超越了以往。主题性创作体量大，立足生活，与我们的时代同呼吸共命运，把人民至上、国家至上反映得更透彻更确切。比如，中华文明历史题材美术创作工程，以中华民族五千年文明为脉络，遴选中国历史上体现国家统一、民族团结、社会进步、文化创造的重大事件、重要人物、文明成果为艺术表现内容，生动展示中华文明的历史演进，

描绘中华民族五千年波澜壮阔的奋斗史诗和各族人民勤劳勇敢、正直善良、自强不息的民族精神与品格。作为与 2009 年完成的"国家重大历史题材美术创作工程"连缀一体的姊妹篇艺术创作，这一工程成为体现一个发展崛起中的经济大国、文明古国、文化大国 14 亿人民意志、民族精神和国家文明形象的艺术图谱。综览十余年来主题性美术创作工程，其中中国画的题材向中国古代、近代历史，革命历史及社会主义现实全面展开，表现了民族复兴的传统文化基因，革命题材的红色传统，现实题材贴近社会、贴近生活、贴近人民的时代主旋律。主题性中国画创作表现出中华民族博大精深的历史传统及社会主义现实的中国气派、中国风格及中国精神。

新时代中国画语言形态的多元化。中国画传统的内涵与外延在新时代空前拓展，它不只是文人画，更不只是文人写意画，还是中国古代众多创作主体用不同的媒介手段创造的绘画综合传统。因此，写意、工笔、文人画、民间绘画、宫廷绘画、壁画、画像石等传统绘画形式都在新时代得以传承与发扬，形成新时代中国画语言的多种体裁，建构起新时代的"大中国画"艺术格局。

新时代中国画技艺表现的多样化。中国画家用各自的艺术风格、艺术方法、艺术语言共同创造出具有中国气派的现代中国画作品。主题性中国画创作带动起多种媒介手法，体现出中国画语言空间的宽阔博大，绘画材料的探索与创新为中国画带来新的视觉审美。信息时代便捷而快速的图像资源不断塑造人们新的观看方式，促使中国画在造型、色彩、图式等方面不断开新。中国画与油画、版画、水彩画等其他画种共同创造新时代中国美术的繁荣兴盛。

新时代中国画传播与普及途径的多元化。各类主题、专题、群展、个展的中国画展览是各级美术馆、博物馆的重要展览项目，各大中小城市的画院、城市里的画家村聚集着广大的中国画创作者与爱好者，电视媒体、数字网络等成为中国画传播的快捷形式。比如，举办古代绘画展览的博物馆和美术馆是中国画传统艺术文脉的重要教育场所，播放各种形式书画节目的全国各电视台，是传递中国画正宗文脉的平台，网络媒体也传播大量的中国画的内容，从而形成与学院中国画教育互补的社会美育力量。

5.新时代中国画的隐忧及其对策

我们也必须看到，新时代中国画在传承发展的过程中、在繁荣兴盛的大好局面下，也在教育、审美取向、评价体系等方面存在各种问题与隐忧。未来中国画的新发展，必须面对这些挑战，冷静分析趋势，积极采取对策，引领中国画走向新的繁荣。

（1）美术教育的"重西画，轻国画"

由于各种历史原因，我国的美术教育中存在着"重西画，轻国画"倾向。比如，美术院校本科招生考试的科目设置上，素描、色彩、速写这些基于西画基本功的课程，几乎是各类美术院校招生考试的必考科目，而作为中国画千百年以来学习与传承方式的"临摹"以及与中国画创作相关的书法、白描等，在美术高考科目中几乎完全缺席。其不良影响是，造成年轻一代在审美价值标准上的"尊西卑中"。美术院校的高考科目如同一个指挥棒，直接决定着各类美术考前辅导、培训班的课程设置，无不以素描、色彩、速写

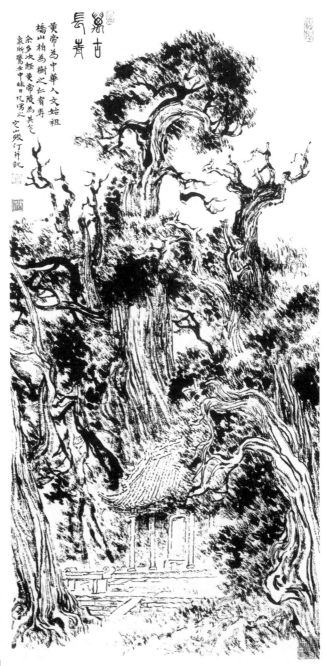

张仃
万古长青
1992年
138 cm×68 cm

这些基于西画的基本功为主体课程。在中学时期就进入考前培训班的年轻学生，在其"三观"形成阶段，既形成对西画的审美价值认同，也形成对中国画的情感隔阂。同时导致中国画专业的优秀生源紧缺，以中国画为承载的中国式的观察方式、认知方式及情感方式的淡化。作为纠偏"重西画，轻国画"倾向的对策，应从美术院校招生考试的科目设置入手，将临摹、书法、白描等作为美术院校本科生的入学考试科目，这也如同一个新的指挥棒，引领美术考前辅导、培训班建立一种以中国画的传承方式为主要内容的辅导模式，从而让广大考生形成对中国画的价值认同及情感亲和，未来成为中国画的艺术创造者、艺术爱好者及拥护者、赞助者。

（2）审美取向上消解"美"与"崇高"

20世纪60年代产生于西方，前一段时间流行于中国的所谓"当代艺术"，把我们价值观中很多美好的、正面的东西消解了、抛弃了，美成为被质疑的对象，美与崇高、理性、良知等在人类思想史上和精神史上被无数事实以及逻辑所证明合理的东西、向上的东西，都成为一种被碾压的对象、戏弄的对象。这也影响到中国画领域，各种扭曲、粗暴、丑陋、颓废、变态的形象与趣味充斥于中国画坛，而表现美、表现善、表现崇高，反倒成了一种矫情、矫饰、虚伪的东西。事实上，那些崇高美、阳光美、雄强美、健康阳光之美、自然朴素之美、雄浑广阔之美等，因建立在审美规律共识基础上，成为普通观众都非常深刻认同的美，形成雅俗共赏。要旗帜鲜明地抵制那些以丑为美的东西，抵制那些歪曲颠覆真善美的东西。社会传媒要力避低俗娱乐化，在中国画传递中华美学精神方面

亟待加强。

（3）中国价值观主导的评价体系缺位

目前中国画领域缺少触及艺术发展深层规律的美术批评，而是表面地就事论事、就画论画、就技术谈技术。对美术自身深层的艺术规律，达到哲学层面的、美学层面的理论极其匮乏。

应创建中国自己的价值评论体系。中国艺术有自己独特的审美观、价值观念及品评体系。如用西方的观念和品评标准来批评我们的绘画，难免乱象丛生、价值混乱。进入21世纪，世界格局的变化使我们进入一个文化既相互融合又各自发展的状态，如何建立既不同于古代也不同于西方，既具有传统的文脉传承又融汇当代精神，属于自己的品评框架和审美标准显得尤为重要。中国画作为这个时代的形象象征，如何塑造中国形象，体现中国精神，需要发挥艺术批评的作用，中国画理论家、评论家要诘问时弊、叩问艺心。要建立以中国文化精神为核心的审美价值评判标准，创造属于这个时代、具有中国立场、具有中国文化气质的艺术批评体系。要进一步加强对中国画的时代价值、作用和意义的追问与探究，既要形成理论体系也要向普通大众普及与传播。

（二）用心用情用功抒写伟大时代

习近平总书记强调指出："努力创作生产更多传播当代中国价值观念、体现中华文化精神、反映中国人审美追求，思想性、艺术

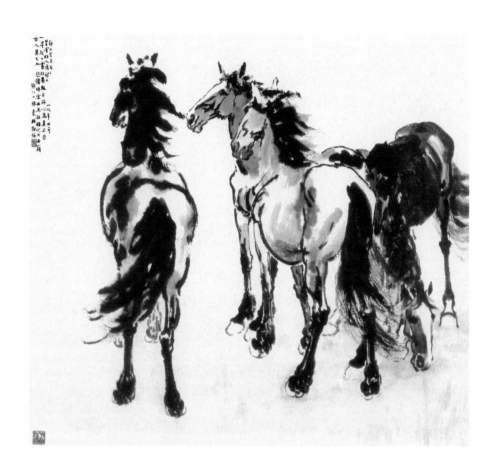

徐悲鸿
群马
1940年
110 cm×122 cm

性、观赏性有机统一的优秀作品。""把提高质量作为文艺作品的生命线，用心用情用功抒写伟大时代。"

1. 中国画全面反映时代精神

进入新时代，中国画肩负着更宏大的时代责任与历史使命。时代向中国画提出了新的创作召唤，时代成为中国画表现的一个大主题，中国画作品在思想内涵及表现形式上都表现出强烈的时代气息。具有时代气息的中国画，既包含中国画优秀传统精神的当代弘扬，也包含彰显时代精神、审美方式及情感观念的现实表现，以精神、语言、样式等进行全方位的时代写照，在主题、题材、图像、观念、思想、情感等方面显现鲜明的时代气质。中国画画家的队伍能否具有进入新时代的精神状态，在某种意义上决定着中国画创作能不能繁荣发展，因为人的精神状态决定了他下笔的风格面貌。众多展览逐渐脱离小品情趣而凸显精神性表现，体现出对大主题的关怀、对社会现实的观照及对历史的纵深思考。与此同时，理论界也围绕"新时代中国美术理论建设""当代山水画的自然主题展现""以生活美学确立中国艺术流派和学派的新路""当代中国主题性美术创作生态与价值转向""中国现代艺术的空间转向""倡扬中和雅正的中国艺术精神"等进行思考与讨论。

新时代的中国画工作者要从当代中国的伟大创造、伟大成就中发现创作主题、捕捉创新灵感，反映新时代的历史巨变，描绘新时代的精神图谱。要把个人的艺术追求同国家前途、民族命运、人民福祉紧紧结合在一起，升华精神境界、创造优秀作品、引领审美风

尚。为全体人民凝聚共识、提供正能量，成为中国画的一个时代课题。当代中国画家的创作要建立在家国情怀上，排斥抛弃传统绘画所谓的小悲欢、小情怀、卿卿我我、藕断丝连，树立大境界、大格局，呈现中国绘画的文化精神。

新时代中国画主题创作不仅是构建一个视觉图像的历史，它更是中国画发展进程中留传下来的新时代的精神宝库，它展现了美术创作与国家民族历史的关系，以及美术创作在当代全球化的图像领域中所承担的独特担当与使命。表现新时代的中国画在艺术创作方法上高扬现实主义精神，画家直面现实，深入生活，扎根人民、书写人民、表现人民。这表明现实主义创作手法在新时代具有旺盛的生命力，同时，现实主义在新时代也获得新发展，用新时代的观念与思维，对现实主义传统创作定义的真实细节、客观描写及典型形象等，进行新的探索与表现。既需要从理念上，也需要从实践层面切入，在体裁、题材、形式、方法（包括材料）上发力，在创作观念、内容、风格、语言上力避陈词滥调，为多样性创作寻找新的起点。在现实主义主导创作主体精神的同时，中国画在海量的视觉资源与多样的审美感受作用下，语言形态也趋于多元。

2. 立足新时代，书写中华民族新史诗

"国家主题性美术创作"项目在2017年由文化部启动，该项目集中创作现实题材，旨在贯彻落实习近平总书记关于文艺工作的重要论述精神，弘扬时代精神，进一步加强对重大题材特别是现实题材美术创作的引导和扶持。这些作品在"伟大历程　壮丽画卷——

庆祝中华人民共和国成立70周年美术作品展"上首次集中亮相，这是党的十九大以来现实题材美术创作最大规模的一次集中展示。其中，中国画作品占有重要篇幅，它们用艺术的视角聚焦现实，紧紧围绕"讴歌党、讴歌人民、讴歌祖国、讴歌英雄"的鲜明主题，表现改革开放40年来特别是党的十八大以来，我国社会主义建设的伟大成就、社会生活的巨大变革、人民群众昂扬向上的精神风貌。通过一系列重大的主题美术创作工程，集中推出了一批讴歌党、讴歌祖国、讴歌人民、讴歌英雄的新时代中国画力作，书写伟大时代，记录时代图谱。用美术的方式描绘新时代、反映新成就，从现实生活中提取素材，用形象记录和表现中国社会的全面发展。来自社会现实并融入艺术家真情实感的优秀艺术作品，对弘扬社会主义文艺正能量，为人民群众喜闻乐见，增进文化自信，具有持久的文化意义。从第十三届全国美展来看，已不见虚伪、矫情的个人小趣味，也见不到颓废、灰暗的人物形象，中国画家多表现宏大而生动的场面及昂扬向上的精神状态。在2020年的抗疫斗争中，包括中国画在内的全国美术界积极行动起来，创作了数万件讴歌抗疫英雄、表现全国人民同心抗疫的美术作品，发挥了凝聚精神力量的社会作用。在庆祝新中国成立70周年和迎接建党100周年的日子里，创作了一大批反映党的光辉历程、新中国辉煌成就和脱贫攻坚、决胜小康的重大主题作品，产生了很大的社会反响。中国画传统的比德与象征手法，在新时代与正面的现实取向相一致，赞美中国特色社会主义的新景象。新时代中国画现实题材创作的全面发展，也来自中国画家的思想认识与创作实践，他们积极投身社会现实生活，凝练新时

代的思想观念、艺术情怀与现实情感，努力用画笔描绘时代精神，用中国画书写中华民族新史诗。

（三）坚持以人民为中心的创作导向

艺术的人民性在根本上决定了新时代中国画的价值取向及创作方式，它集中体现为中国画的创作源泉来自人民、中国画努力表现人民等。

1. 中国画的创作源泉来自人民

中华人民共和国建立后，中国美术家在国家意识形态引导下，自觉表现社会现实，描绘出社会主义社会的新面貌、新景象、新风尚等，其绘画题材由1949年之前的苦难现实转变为社会主义理想现实，画家身份由此前批判现实、抨击黑暗、唤醒民众、鼓舞战斗的革命文艺战士，转变为拥抱社会主义新中国的社会理想者与艺术工作者。这一画家身份及意识在中华民族伟大复兴的新时代进一步发扬光大，描绘人民、讴歌时代成为新时代中国画的基本笔调。

习近平总书记深刻指出："文艺创作方法有一百条、一千条，但最根本、最关键、最牢靠的办法是扎根人民、扎根生活。"人民是绘画创作的源泉，一旦离开了人民，绘画就失去艺术滋养及精神来源，就会空洞无物。中国画创作坚持人民性就守定了艺术的基本核心，把握了艺术的正确方向。能否为人民抒写、为人民抒情、为

林风眠
伎乐
20世纪50年代
67 cm×67 cm

人民抒怀，成为新时代评价优秀中国画作品的重要标准。新时代的中国画家的艺术创作立足现实、根植生活，从生活中获取创作素材及思想来源，创作情系普通人民，用笔墨表现人民的普通生活、生存现实、生命情感及理想愿望。

进入新时代，全国各大美术创作机构和美术院校把"脱贫攻坚"作为开展创作的重要主题，持续组织画家、师生深入贫困地区，贴近脱贫攻坚主战场，开展调研、采风、写生，在贫困地区开展书画慰问活动，尤其是把脱贫攻坚作为重大题材创作纳入创作科研规划，组织专题研讨，富有经验的艺术名家发挥创作上的指导作用，形成集体创研的机制与气氛。这些活动强化了广大美术家，特别是中青年美术家"以人民为中心"的创作导向，脚踏坚实大地，深扎生活沃土已经成为中国画家的创作追求。

同时，深入生活、扎根人民的实践与体验也要落到实处。要鼓励长期、无条件地深入生活，对一个主题像钉钉子一样钉进去、深入进去，一个艺术家才有可能在创作上取得更大的成就。每一个人有自己的生活基地，像柳青、刘文西、黄胄、李可染那样，才能真正挖出有分量的金子，创造出传世作品。

2. 新时代中国画努力表现人民

习近平总书记在文艺工作座谈会上指出："社会主义文艺，从本质上讲，就是人民的文艺。文艺要反映好人民心声，就要坚持为人民服务、为社会主义服务这个根本方向。"中国特色社会主义进入新时代对中国画创作提出了更高的要求，人民成为绘画表现的主

体，人民成为绘画作品的鉴赏家和评判者，满足人民精神文化需求是文艺和文艺工作的出发点和落脚点，为人民服务是文艺工作者的天职。

新时代中国画创作者深刻观察当下中国社会现实，深切体验人民大众生活，用画笔传递出普通百姓的诉求与心声，用笔墨描绘出新时代的生活景象及广大人民的精神面貌。新时代的中国画作品努力反映人民的生活状态以及现实情感，歌颂劳动人民的勤劳和智慧，激励全国各族人民迈向中国梦的步伐。中国画创作把审美关怀聚焦于人民大众，站在人民大众的立场上，践行社会主义核心价值观，描绘社会主义新生活。

新时代的中国画努力表现人民大众的时代形象，普通工人农民、解放军官兵、消防队员，以及新时代出现的都市青年、快递小哥等都成为画家笔下的形象，既表现了他们奋斗的敬业与艰辛，也歌颂了他们为社会的付出与贡献。中国画描绘的农村电商、乡镇企业、高铁网线、集装箱吊装等场景，是新时代生活工作场景与社会风貌的真实写照。对新的社会群体、新的劳动工种、新的生活方式、新的环境场景的描绘，以崭新的审美视角呈现了当代中国社会，特别是城镇化以及全面奔小康、全面打赢脱贫攻坚战中可歌可泣的人物与事迹。着力表现当代青年在不同职业、不同岗位上的真实境遇及其心理，歌颂祖国日新月异的社会发展及综合国力迅猛提升的社会景象。事实证明，优秀的中国画因表现人民的心声而为人民所喜爱，因体现人民的审美而富于艺术活力。

新时代的中国画，既关注现实生活，同时也力求避免图解政治

吴昌硕
三千年结实之桃
1918年
96 cm×45 cm

与生活，从而以笔墨凝练生活细节及人物形象，以中国画表现出新时代人民大众日常中体现的崇高、平凡中蕴含的伟大。

（四）为人民、为时代奉献精品

习近平总书记《在文艺工作座谈会上的讲话》指出："衡量一个时代的文艺成就最终要看作品。推动文艺繁荣发展，最根本的是要创作生产出无愧于我们这个伟大民族、伟大时代的优秀作品。没有优秀作品，其他事情搞得再热闹、再花哨，那也只是表面文章，是不能真正深入人民精神世界的，是不能触及人的灵魂、引起人民思想共鸣的。"

进入新时代，人民日益增长的美好生活需要和不平衡不充分的发展之间的矛盾成为社会主要矛盾，人民群众已经不满足于一般的精神需求，而有了高品质的文化需求。文艺作品能不能达到新时代的人民群众对美好生活新需求的要求，对中国画提出了一个任务。当代中国画将为未来留下什么样的艺术财富，也成为中国画家必须思考的理论与实践问题。这一财富既要体现当代中国的文化艺术形象及成果，体现国际背景中当代中国文化建设的水准及价值，还要体现当代中国文艺家的思想道德、智慧才华和原创能力在人类文明建设中所处的地位及其成就；更为重要的是要体现近现代中国历史发展的文化积淀，体现中华民族实现伟大复兴中国梦的文化气象，它描绘的是当代，但其精神感召却指向未来。

1. 筑牢精品高原

新时代的中国画家坚持以人民为中心的创作导向，不只是深入人民，表现人民，而且也以精品意识创作作品，以艺术精品服务人民。

新时代的中国画离不开对社会现实生活的观察与表现，从而使中国画语言与境界富于现代社会人文精神与审美情怀，立足现实感受及当代视觉经验，实现对传统笔墨的创新性发展。这些作品彰显着新时代中国社会的时代精神，表现出中国画家传承中国艺术精神的文化自信，助推着中华文化的新时代复兴。中国画涌现了一批优秀作品，可以写进新时代中国美术史，它们在中华民族由富起来向强起来的新时代，以思想精深、艺术精湛、制作精良的创作，指向中国画的艺术高峰。

进入新时代以来，主题性美术创作逐渐进入高潮，表现出多样的创作观念和形式语言。创作者的主体意识与观众的观看策略发生了变化，不再过于强调典型化的创作手法，也不再过于追求形式的独立审美意义，而是以更加平易近人的态度构建双重视野下艺术对话的现场，这直接反映了当代中国画主题性创作在观念和方法上展现的新思考和新价值。比如，"中华文明历史题材美术创作工程"不只是活动的规模、数量和方式在东西方艺术创作历史上绝无仅有，而且其历史主题的连续性、内容覆盖的系统性、艺术呈现的完整性等方面，在世界同类艺术创作活动中也少见。这些内容丰富、内涵深刻、技艺精湛、风格各异的作品为中华文化长廊和艺术宝库增添了新的锦绣画卷，不仅代表着当前中国美术在历史画艺术创作

领域取得的重大成果和达到的艺术、学术新高度，也弥补了历史主题性美术创作的某些空白和缺憾。这项东西方艺术史上罕见的国家级、大规模、主题性的美术创作工程，用艺术的方式重新绘出气势磅礴的中华文明史，也体现出宏阔伟丽的民族艺术精神的回归。参与创作的美术家们无不倾情投入，精选各历史时期重要的文化现象与历史事件，以强烈的历史责任意识、文化使命感和饱满的创作热情，在工程组委会和专家们的指导下，将集体及个人对历史文化的思考和对艺术品格、理想价值的追求自觉地贯注到对历史风云、文明进步以及中国精神、中国气派的艺术表达之中，以匠心独运的构思、严谨刻苦的劳动和高超精湛的技艺向观众展示出了一幅壮观浩瀚的中华史诗长卷。再比如，在"国家主题性美术创作项目"中，一大批中青年教师把脱贫攻坚主题创作作为创作重点，在艺术表现形式和语言上发挥勇于探索的学术优长，精心打造脱贫攻坚美术的精品力作，创作了一大批构思新颖、画面宏大、形式独到、艺术精湛、制作精良的作品。

事实上，历次主题性重大美术创作中，产生了许多中国画艺术精品，它们重温历史经验，传承中国笔墨精神，弘扬中国画语言特色，融入当代情怀与思想，使历史题材表现呈现个性化和多元艺术创作状态。关注历史人物身上体现的普通人性，尊重历史本来面貌，使人物塑造更具情感力量，作品更能引起观众共鸣。中国画主题创作，尺幅巨大，内容丰富，画面突出整体气势，笔墨彰显视觉张力，同时，又深入刻画细节，极尽笔墨精微。作品不仅让人感怀历史，更让人体验新的审美，获得现实感动与思想启迪，它们

以强烈的艺术感染力、高水平的艺术呈现，汇聚为当代中国画的艺术高原。

2.攀登经典高峰

习近平总书记在文艺工作座谈会上指出中国文艺界"存在着有数量缺质量、有'高原'缺'高峰'的现象"。当前中国画领域也同样缺高峰。这一高峰，是相对中外美术史上艺术大家的艺术高度而言，也是相对新时代国家赋予美术事业的责任高度而言，也是相对新时代人民大众对中国画的期待高度而言。

高峰的缺失既有历史原因，也有现实原因。

（1）从主体精神看，20世纪初以来，中国画遭受多次质疑，比如，80年代的穷途末路说、90年代来自西方的架上艺术消亡说都在唱衰中国画。美术教育的"重西画，轻国画"的观念与实践，也弱化了对中国画这一民族艺术形式的自信意识。

（2）从创作主体看，浮躁心态扭曲了艺术心灵。画家们不能沉潜下来学习传统文化、关注历史与现实、打磨艺术精品，缺乏对古代历史、革命历史及社会主义历史与现实的深刻认识与感悟，作品因此立意浅表甚至无意间曲解历史。有的作品过于耽迷于细节铺陈，也削弱了作品主题的表现力。在当前一些中国画创作中还存在程式化、同质化、套路化倾向，或者抄袭模仿、千篇一律现象。这样的作品再多，也不可能筑起中国画的艺术高峰。

（3）从社会环境看，艺术市场的兴起一方面有助于中国画通过商品的形式进入大众视野，成为大众收藏的重要品类，也因此促

莫言千顷白云好
下有人间万斛愁

戊子登阿里山观云海

戊子冬 子恺画

丰子恺
阿里山云海
1948年
33 cm×26 cm

进了大众对中国画的欣赏与审美能力的提高；另一方面，市场也成为一些画家炒作、谋利的工具，助长了画家的浮躁心态，也造成中国画市场的泥沙俱下、良莠不齐，对普通大众的中国画审美造成消极影响。"大众文化"的兴起与时尚化，在吃、穿、住、行等方面都在迅速生长出新的审美样式，通过网络、手机等大众传媒的传播成为流行审美，对中国画的艺术体系、语言样式及价值追求形成挑战。公共传媒、大众传媒也在介绍画家、介绍作品及展览，但是对中国画在塑造人的精神、提升社会的审美方面，对中国画艺术所表现出来的文化内涵、中国独有的文化价值观念等方面，媒体的社会传播是缺乏深度的。

中华民族伟大复兴的新时代为中国画的精品创作、为中国画筑就高峰创造了最好的时代条件。中国画艺术高峰需要艺术家个体、政府及社会共同打造。

（1）就艺术家主体而言，中国画的高峰将产生于肩负历史责任、体现新时代精神、反映新时代思想观念及审美情感、实践新时代语言方式的中国画家的创造活动之中。新时代的中国画家应当明确自己的时代担当，自觉领会时代精神，深入体验现实生活，传承中国艺术传统，汲取中外视觉经验，以优秀作品打造时代高峰。要提倡顺应时代发展的趋势与特征，深入生活，扎根人民，走出"小自我"，投身"大时代"，在文艺创作中体现深刻的社会关切、现实关怀和道德情操。要提倡文艺创作提升认识的高度、思想的深度、视野的广度、表达的精度，以扎实的文艺创作功底和深厚的文艺素养为"厚积"之基，在创作过程中锐意追求"薄发"之境，登

广博之峰而造文艺之极。中国画家要以大责任、大抱负、远目标的追求，克服眼前小利益的诱惑，力祛焦躁心理，沉下心来，精心打磨作品，创作出无愧于时代的中国画精品力作。

（2）就政府而言，这些年各地在推动文艺繁荣发展上有了比较清晰的认识并采取了许多措施，但还缺乏整体观照，没能做好顶层设计，未能突出重点。例如，文艺高峰以经典作品为标识，我们期待各个文艺门类都涌现出具有时代标杆意义的作品，成为社会普遍认知的经典，就有许多方面还要加强。例如要深入研究重大主题、现实题材的创作规划。目前虽然开展了一些，组织了几批创作，但系统性还不够，财政投入的力度也没有持续。我们都警惕快餐文化会影响人们的深度阅读，使民族的文化感受力变得肤浅，这就要投入大的精力广泛传播，推动对艺术佳作的深度阅读。在某种程度上，经典也是在社会传播中形成的。在对外文化交流中，更要通过政府支持的主渠道，把优秀作品送往国际艺术的主平台，让世界看到当代中国的时代精神与文化气象。另一方面，在组织国家美术创作工程的同时，也不要忽视艺术家个人的创造，国家的力量、国家的创作工程和个人的创作，要同时并举。

（3）就社会环境而言，要把中国画的表现方式与人民群众对美好生活的新需要结合起来，不是一般地通过市场去结合，而是要通过主渠道、主平台、主媒体来更多地向社会传输中国画的创新成果，更多地讲述中国画的特色历史及在世界绘画领域的独特贡献，等等。同时，要营造一种有利于艺术家沉潜创作的社会氛围，尊重艺术家深入生活、倾情创作的敬业精神，鼓励艺术家精心打磨作品

潘絜兹
石窟艺术的创造者
1954年
110 cm×80 cm

的劳动态度，褒扬艺术家在中国画主题及语言方面的探索与贡献，摒弃艺术家投机、炒作行为。同时，提高全民美育水平，特别是对中国画经典的欣赏能力，众多的高水平观赏者、爱好者将铺筑成中国画高峰的审美基础。

新时代中国画的文化传承

习近平总书记《在文艺工作座谈会上的讲话》中指出，一个时代有一个时代的文艺。党的十九大报告作出了"中国特色社会主义进入了新时代"的重大政治论断，在这一新的社会历史阶段，一方面我国社会主要矛盾发生了新变化——由人民日益增长的物质文化需要同落后的社会生产之间的矛盾，转化为人民日益增长的美好生活需要和不平衡不充分的发展之间的矛盾；另一方面，中国与世界的关系也呈现出新局面。当今世界正经历百年未有之大变局，我国正日益走近世界舞台的中央，整体上"东升西降"已成大势所趋。这就要求我们一方面要在继续推动发展的基础上，着力解决好发展不平衡不充分的问题，大力提升发展的质量和效益，更好地满足人民日益增长的美好生活需要，更好地推动人的全面发展和社会全面进步；另一方面，也要求我们更好地为世界命运共同体奉献中国方案、中国智慧。具体到艺术领域，就是一方面需要着力处理好有"高原"缺"高峰"的问题，推动艺术创作与研究的高质量发展，以精品奉献人民，更好地满足人民的多层次多方面审美需求；另一方面，要坚定文化自信，在与世界深度交融的过程中，以真正具有代表性的中国艺术不断提高我们的国际影响力、文化感召力和国家形象塑造力。

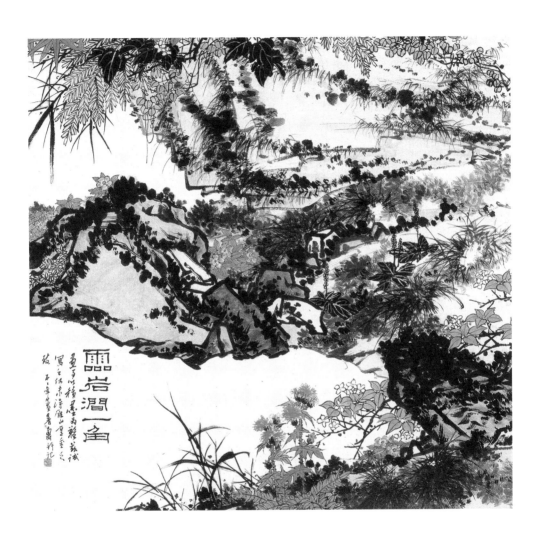

潘天寿

灵岩涧一角

1955年

116.7 cm×119.7 cm

（一）中国精神是新时代中国画的灵魂

习近平总书记在文艺工作座谈会上指出，"中国精神是社会主义文艺的灵魂"。除了就文艺本身的精神内涵和内美而言之外，还从民族复兴的高度谈社会主义文艺，强调的是"中国精神"，也就是文艺的民族文化精神特质，回答的是"发展什么样的社会主义文艺"的根本问题，为社会主义文艺的价值奠定了精神内核，为其发展提供了动力源泉。

新时代中国画所要体现的中国精神，首先是社会主义核心价值观，其次是中国传统美德，最后是中华美学精神。那些既体现中国文化传统血脉，又反映中国当代生活底蕴，具有道德伦理的文化引领力、社会现实的观照力、民族复兴的价值凝聚力，为中华民族伟大复兴中国梦凝聚中国力量的价值观，是新时代中国画应该弘扬和发展的精神指向。而要做到这些，对画家自身的思想道德素养和文化自觉使命意识，对题材内容的选择、表现方式方法的取舍以及审美意趣、精神旨归等无疑都提出了更高的标准和要求。

构建具有民族特色的当代中国画理论与实践体系，不仅是中国画发展的内在要求，同时也是新时代提出的中国画艺术发展的必然逻辑。因此，坚定文化自信和理论自信，努力诠释和表达中国精神、中国价值、中国力量，就成为新时代中国画传承与发展的核心内容和必由之路。中国画的传承和发展不仅涉及艺术本体的传承和发展问题，更关涉其所蕴含和传递的中国文化精神的传承与发展问题。

（二）中国画文化传承的困惑与挑战

进入新时代的中国画，除了要继续破解既有的未解决问题之外，还要面对新时代带给它的新的挑战，包括现实条件、时代需求、使命任务和功能等新的变化。

作为一门有着古老历史的中国传统艺术，中国画要融入时代的洪流，汇入时代民众的生活和记忆，必须跨越时空的鸿沟，而连接鸿沟的桥梁就是对传统的继承和创新，包括传统文化的环境土壤和习俗、习惯的培育与养成以及对其的创造性转化与创新性发展等。

近一百年来，经历一段时期对中国传统文化的批判和"破四旧"对中国传统文化的否定，作为中国传统文化一部分的中国画的文化根脉遭到了很大程度的破坏，包括传统价值体系在内的文化之"本"在某种程度上受到了削弱和动摇，对传统文化的传承出现了一定程度的断裂、错位。与此同时，西学东渐尤其是西风的愈演愈烈与消费主义裹挟的西方文化价值观的影响，愈发加重了这种倾向，民族文化认同和民族文化价值观在某些阶段被忽视和低估，对文化身份的迷茫、探寻、焦虑，民族文化的"失语"成为一段时期内文艺作品中较为普遍的一个现象，反映了缺乏文化自信作为底气和文化传统作为滋养的文艺的一种茫然无力状态。包括当下文艺发展、艺术教育中出现的一些问题，很大一部分根源于此。另一方面，文艺根植于现实，无论是缘事还是缘情，写实还是写意，言情或者言志，作者都难以跳开时代提供给他的现实条件。进入现代的

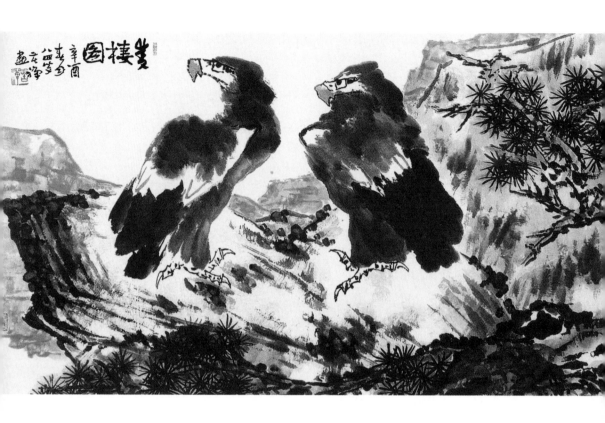

李苦禅

双栖图

1981年

100 cm×202 cm

中国画，其外在环境、作者身份和接受者群体都发生了翻天覆地的变化，画家的心态，绘画的目的、功能、作用影响以及表现对象也与过去有所区别，这势必从主客观上迫使画家要对新的时代环境和现实需求做出反应。中国画既面临着赓续旧传统，又面临着建构新传统的双重挑战。

1. 传统文化培育土壤相对薄弱

中国画进入当代面临的困境之一，就是它原本赖以生存的传统文化土壤的断裂。具体表现在以下几方面：

（1）语言之桥和语言环境与古代相比已经大相径庭，简体汉字和白话文背后的思维方式、情感和精神意蕴等与繁体字同文言文背后的差别很大。而古代的绘画表达脱离不开古代的语言和思维方式，在现代语言环境下，特别是网络语言的兴起，古代的思维方式与我们已经日益疏离，这将影响到我们对作为传统文化载体的中国画的认知与理解。

（2）与语言环境对应的文化环境，比如传统的儒释道的文化环境也发生了变化，我们目前处在旧有文化传统断裂、虚弱，新型文化传统萌生、正在建构的过程中。在这种情况下，中国画的传承更多停留在技法层面，"知其然，而不知其所以然"，在精神层面则尚需深入推进。

（3）文化培育重在长期养成，包括家庭教育、学校教育、社会教育等各方面，而渗透在日常生活习俗、节日庆典、礼仪、行为规范等各个环节的养成教育尤其重要。然而，西学东渐以来很长一

段时间，西方文化的大量涌入，以及后来的消费主义及其附带的西方价值观和生活方式等的盛行，导致以西方为时尚、为前沿、为导向的局面一度占据了主导地位，中国传统文化在教育的各个阶段处于式微状态，尤其对"70后"来说，在生活的许多方面，都渗透着西方价值理念、西方生活方式、西式教育体系以及西式学术话语体系。

2. 自然、社会环境消解中国画的文化纽带

自然和社会环境某种程度上决定了文艺创作的素材、表现对象的范围，并在某种程度上左右着作者的创作动机、创作心态与创作意兴的生发。中国画家历来坚持师法造化，山水画的勃兴也与人亲近自然、渴望回归自然的心理需求直接相关，在与自然的亲近和对话中，人们调适着自我、安顿着身心。然而，我们今日的自然环境和古代相比已经是天壤之别。一方面，原生态自然的流失和被破坏，自然越来越被打上人工的痕迹，真正的自然空间正在逐步地缩小；另一方面，随着城市化进程的加快和科技的发展，人们越来越被包裹在钢筋水泥之中，与自然越来越疏离；技术的进步，地球村的连接，也使得人们足不出户便可以通过各种媒体浏览到世界各地风光，了解到世界各国风土人情，甚至可以扩展到对地球以外的神秘太空的了解。这一方面使得画家创作的素材、表现的范围空前扩展；而另一方面，也使得画家亲自深入自然、生活观察和体验的需求与时间越来越少了。与此同时，虚拟交往对人际交往的冲击，人与人的关系看似紧密又疏远，人们的生活既热闹又孤独；每个人都

可以发声、相互交流，可谓众声喧哗，然而个体的声音又会瞬间被淹没在无尽的声海里。科技缩短了时空的有形距离，却在某种意义上也拉大了人心的无形距离。科技提升了感官的感受效果和创造性，但也在一定程度上惰化甚至挑战了人的感官和创造能力。作为心灵的投射的文艺，从某种程度上说，相当于人的感官和心理需求的延伸。因此，真正优秀的文艺作品，其触角必然会触摸到时代的脉搏，触摸到在不同的社会环境中人迫切而隐秘的、相同或不同的需求。

而当代的画家身置宽松的环境、优越的生活，可以自由地创作，还有方便即取的各式信息、四通八达的交通，等等。与此同时，也生活在一个"眼球经济时代"，一个争夺"注意力"的时代，使画家更容易被闻见、习俗和利欲所束缚，而缺乏创造、创新的动力与活力，或者因缺乏对"物之性""物之真"的体察和把握而使创造、创新流于形式。

3. 分科教育削弱中国画的文化整体性

中西文化有其各自的特性，其教育模式也不适合不加选择地照搬或套用。区别于西方文化认识事物主客二分的思维模式，中国文化讲究的是天人合一的整体观。如果说西方文化更崇尚科学的真的话，那么中国文化则更崇尚艺术的善和美，具体到中国画领域，它追求的是器道并重、器道合一，尤其是发展到文人画以后，画家更讲究诗书画印的整体素养和画面传达的整体意境，强调画里画外的综合功夫。而脱胎于西式教育的现代美术教育，比如分科教学不仅

割裂了中国画原本认识和表达世界的固有方式，削弱了中国画的本质特性，而且分科教学，使得画家专擅某一方面，而在其他综合素养方面则明显缺失。中国画原本强调的传统意趣、传神、情致等审美范畴，逐渐被西方的审美标准所取代。这导致学生难以理解中国画独特的造型方式、美学内涵以及写意精神，对中国画的了解不够系统，中国画的概念支离破碎。并且，现代中国画教育忽视"道"的培养，忽视文化方面的培养，绘画创作与传统文化脱节，导致创作出来的作品言之无物。

改革开放以来，西方文化的大量涌入，以及后来的消费主义热潮中的市场实用导向，使美术教育中的"重西画，轻国画"倾向日趋明显。重西方理论和方法的学习实践，轻中国传统文化理论和技法的研习，忽视民族传统文化的培养，创作与传统文化脱节；审美标准、批评标准、概念、范畴、方法等的西方化，等等。

对中国传统文化、中国文史哲、中国艺术等的认知程度直接影响其对中国画本质特性的理解，影响中国画创作所需的画家的综合素养，而艺术家主体的学养、修养、素养，又离不开哲学精神的指引，离不开历史镜鉴的启迪，离不开中华文化精神的陶冶。教育作为文化传承最直接的方式，有责任传承和发展中国画。这就要求中国画教育要从实际出发，寻找适应时代的教育方式。

（三）实现中华优秀传统文化的创造性转化与创新性发展

中国画作为中国传统文化的重要组成部分，其随时代发展演变的过程其实就体现了传统文化的创造性转化、创新性发展的过程。进入新时代的中国画，也必然包含其与时代元素相碰撞和融合所产生的中华优秀传统文化的新的创造性转化和创新性发展内容。

习近平总书记关于文艺工作的重要论述具有鲜明的主体自觉和民族自信的特征，提出要"保持对自身文化理想、文化价值的高度信心，保持对自身文化生命力、创造力的高度信心""要把优秀传统文化的精神标识提炼出来、展示出来，把优秀传统文化中具有当代价值、世界意义的文化精髓提炼出来、展示出来"。比如自然、和谐、包容、自强不息、厚德载物、各美其美、美美与共、人类命运共同体，等等。实际上，对传统文化的创造性转化和创新性发展，就是将传统中的优秀成分活化为与当代相通、相融、相适应的元素，使传统的血脉以新的姿态融入时代的洪流，生生不息、绵延不绝。

而中国画作为中国传统文化最为生动直观可感的视觉形式，既是它的内容之一，也是它的载体之一。进入新时代的中国画，通过画家思想观念的提升、内容题材的拓展、艺术规律的发现与发展、语言方式的吸收借鉴与创新等，实现中华优秀传统文化的创造性转化、创新性发展。

吴冠中
春雪
1983年
69 cm×137 cm

1. 以中国精神为核心建构新时代中国画之"道"

中国画一向有载道、弘道的传统，古代的"道"主要源于儒道文化。而新时代既呼唤对传统意义上的"道"的深入阐释和弘扬，同时也呼唤对"道"进行符合时代特征的新的补充和阐释。习近平总书记指出"中国精神是社会主义文艺的灵魂"，除了就文艺本身的精神内涵和内美而言之外，他还从民族复兴的高度来谈社会主义文艺，强调"中国精神"，也就是文艺的民族文化精神特质，回答了发展什么样的社会主义文艺的根本问题，为社会主义文艺的价值奠定了精神内核，因此，在新的时代语境下，以中国精神建构新时代中国画之"道"，正符合当下中国画的历史境遇与新时代国际国内的大势大局的新需求。

这就对画家包括政治素养、文化素养、理论素养等在内的综合修养提出了更高的要求，对画家的德、艺，对画家深入传统和生活的程度有了更高的标准。也为构建具有民族特色的当代中国画理论与实践体系提供了核心依据，也是对传统以技进乎道的理想艺术境界的传承和发展。

2. 遵循守正创新，正本清源的实践方略

习近平总书记在文艺工作座谈会及其他多次关于文艺工作的重要论述中，以问题导向，指出当前我国文艺取得重大成绩和长足发展的同时，在文艺创作、文艺作品和文艺工作者等方面也存在诸多问题。"守正创新，正本清源"也是针对这些问题提出的要求和解决路径。这不仅要求我们要对中国画的历史脉络、时代元素、本体

发展规律以及艺术家的个案等做更加深入、系统、实事求是而又充分的梳理和研究，而且也要在问题所指向的文艺为谁创作、为谁立言，何为精品等方面，使"正"更加明确坚定，使"新"拥有更多源泉和支撑。

进入现代以来，尤其是伴随着社会革命的进程，在西学东渐的影响下，在政治、经济、文化、教育等综合作用之下，中国画的发展经历过妄自菲薄和妄自尊大，经历过迷茫、混乱、失望，探索、实验，正是在曲折和不断求索、试错中日渐明确了方向，坚定了自信，日渐找到科学的方法论原则。党的十八大以来，习近平总书记提出了发展社会主义文艺的方法论——"正本清源、守正创新"。其中，守正创新的前提是正本清源，也就是先要厘清历史现实状况，拨开乱象，明晰正道，之后才能谈守正创新。守正创新又包括守正和创新两个方面。其中，"正"即正道，是事物的本质和规律。守正，就是坚守正道，坚持按规律办事。创新即改变旧的、创造新的或在旧的基础上向前有新的发展。

进入新时代的中国画，如何以新面貌来应对未来的挑战？如何在对既有问题进行梳理、总结和反思、分析的基础之上向前推进，也即如何在正本清源、守正创新的基础上进行文化的传承？就中国画创作来说，守正守的就是中国画的本质内核、中华文化的正脉，而创新，则是在吸收传统、生活及其他门类艺术或外来文化基础上，个体创造力的充分激发和新的拓展。中国画包含了主客统一、形意结合、以线造型、诗书画印综合等特质。守正创新应以此作为坚守的基础。

　　另外，除了艺术家主体的因素之外，科技的介入也是传统文化创造性转化、创新性发展不可回避的一个方面。比如，数字艺术就是一种融合视觉与听觉的艺术，它为中国画的创作及传播提出新的机遇与挑战。

3.中国画肩负多重使命的文化传承

　　新时代对中国画家提出了更多的期待和要求，中国画被赋予了更加多元的角色和使命，比如作为中国艺术的传承者、中国文化的传播者、中国精神的阐释者、社会美育的启蒙者、中国形象的建构者，等等。

　　习近平总书记《在文艺工作座谈会上的讲话》中指出了当前文艺界存在的诸多问题。比如文艺创作领域的重数量轻质量、重模仿缺原创、重物质轻精神等问题，文艺作品的有"高原"缺"高峰"、多数量少精品的问题，文艺工作者中存在的"浮躁"，部分文艺工作者急功近利、沽名钓誉，缺乏精品意识等现象，以及文艺作品正能量作用发挥不够，对社会没有引领力，没有发挥好作品鼓舞人的功能等问题。包括他针对当前文艺"以洋为尊"和"唯洋是从"的乱象，批评"去中国化""去历史化""去价值化"的历史虚无主义的思潮，主张社会主义文艺要增强主体自觉的民族性，要"保持对自身文化理想、文化价值的高度信心，保持对自身文化生命力、创造力的高度信心"，以及主张社会主义文艺繁荣发展要构建自己的文艺话语体系和文艺理论体系，开创具有突出主体自觉、民族自信的社会主义文艺发展之路等，实际上都对文艺工作者提出

了新的角色和使命要求。

　　在新时代，面对具有不同的审美需求和层次也更多样的接受群体，中国画要发挥启智润心、以明德引领风尚的作用。其作用体现在普及和提高两个方面，既要充分发挥创造性，努力以精品创作，由艺术的高原向艺术的高峰攀登，推进中国画的高质量发展；同时又要立足国家的需要、人民的需求，着力于人文环境的培育、审美环境的优化和人民审美素养的提升。以中国画的承载形式形象生动地讲好中国故事，通过中国画的艺术形象潜移默化地传播中国的文化形象，需要画家承担中国文化的传播者和国家形象的建构者的大任。切实将"以人民为中心"的创作导向落到实处、深处，仍是我们长期的任务。通过家庭教育、学校教育、社会教育的培育、转化，实现中国画与时代、中国传统文化与时代的连接，让其渗透入当代生活、活在当代生活中，在新时代焕发其旺盛的生命力。

刘海粟
泼彩黄山石笋矼
1983年
97.5 cm×52.3 cm

新时代中国画的体系建构

（一）建构新时代中国画的体系：理论体系、价值体系、评论体系、话语体系、创作体系、教育体系。以中华文化传统为依托，彰显中国画在世界美术体系中的独特性

新时代以来的中国文化艺术建设，重视挖掘中华五千年文明中的精华，弘扬优秀传统文化。习近平总书记指出："中华民族是守正创新的民族""有着守正创新的传统"，并强调"无论时代如何发展，我们都要激发守正创新、奋勇向前的民族智慧"。回望五千年中华文明史，"守正创新"一直是其中的精神内核和精华所在，而"推陈出新""以人民为中心"更是新时代中国画理论与创作体系建构的核心重点。

进入新时代以来，中国画的文化语境发生了诸多变化，关于中国当代艺术价值观的思考与讨论始终持续：中国画如何走出国门为世界认同和欣赏，连同对回归传统笔墨的反思以及中国画概念、材料的限定与拓展等种种问题，都成为摆在中国画家面前的时代课题。一方面，随着国人了解域外文化艺术的渠道更加便捷，西方艺术观念与技法样式大量涌入，各种艺术思潮在中国画坛几乎都能找到呼应；另一方面，近年来中国经济迅速发展，国际经济、政治地位都在迅速提升，中国本土文化取得国际认同的要求变得空前迫切，希望中国的当代文化、当代中国的本土艺术能在中西文化交流中实现自身价值，以扩展其影响力与普适价值，已经成为一种强烈的民族文化诉求。

黄宾虹
江上渔舟图
1953年
95.5 cm×37 cm

如何建构新时代中国画的体系，即包括理论体系、价值体系、评论体系、话语体系、创作体系、教育体系在内的新时代中国画学体系，成为摆在所有中国画家和研究者面前的重要课题。对中国画学体系的研究，是一项知行合一、史论研究与创作实践相结合的课题，既不能脱离创作、鉴赏的实践，也不能脱离史论的思辨与研究；既不能脱离历史文脉的渊源，也不能脱离时代新风的更新。

1. 建构新时代中国画的理论体系与价值体系

中国画理论体系与价值体系有着悠久而自足的学术渊源、相对明确成型的研究对象与深阔丰富的文献成果；与此同时，中国画理论体系与价值体系又并未完成真正意义上的现代学科转型，在很多的语境与场合中，也常常停留在一个包容度极大、涵盖范围很广的学术概念。作为一门专业学科，特别是作为中国绘画学术系统的主干内容，20世纪的中国画研究在承继传统画史画论思想的同时，显现出浓重的现代学术理论与学院属性。从民国初期围绕中国画革新与改良的论战，到新中国成立初期学科整合背景下关于民族艺术的社会功能的讨论，再到新时期以来西方文化艺术思潮影响下的中西之辩，从20世纪上半叶康有为的"中国画改良"论，陈独秀、吕澂的"美术革命"论，陈师曾的"文人画价值"论，徐悲鸿的"写实改良"论，林风眠的"中西调和"论等，到近半个世纪以来画坛对中国画前途命运的错综复杂的论辩，无论是主张"传统出新"还是"引西润中"，无论是强调"笔墨核心"还是"形式革变"，围绕现代中国画发展路向、价值标准、创作理念乃至教学传承的思考，

已经成为百年以来中国美术研究的重要板块。

　　作为中国画理论体系与价值体系的核心语词，"画学"概念的建构在当下尤为重要。在古代汉语中，"画学"一词出现于北宋，但最初的涵义指培养绘画人才的学校，是北宋翰林院图画局所设教育机构的名称。因此从某种意义上来说，"画学"的衍义天然地带有画法教育、智慧传授的底色。今天我们谈到作为一门学问的"画学"或"中国画学"，与20世纪中国文化的宏观背景及中国传统绘画的现代转型相关。由于历代中国画文本学脉的承变性与时序性特点，从某种意义上对经典的传统中国画学的研究，最终会落实到对画学史的研究层面，从而在古与今、中与西、通与分的不同范畴中建构其自身脉络。

　　与传统品评方法相对，在20世纪西方学术思想全面引入以后，以西方现代文艺评论观念与视角重新审视传统中国绘画，成为当下中国画理论体系与价值体系的主要参照。译介、引入海外中国美术理论研究的方法与观念，已经深刻影响了新时期以来的中国画理论研究，一方面使中国美术研究学者们对照式地重审中国自身的绘画史学传统，另一方面更契合了中国画学研究进入现代学科体系的需要。然而，由于海外中国古代绘画研究全面转向图像研究，亦使现代中国画理论体系与价值体系建构时常遇到观念的不对应与方法论的抵牾等问题。对中国画史上的画家与画派、具体作品与创作生态的个案讨论，使中国画理论体系与价值体系的建构重新聚焦于具体的绘画作品、史实细节与画论文献。这在客观上扭转了单纯以西方观念对中国画作品进行"嫁接"阐释的空泛，同时也及时地提示了

中国画理论体系的本体性问题。特别是在西方的中国美术研究者惯于将社会环境与艺术相结合进行讨论，注重历史、政治、经济等外在因素对画家绘画风格之影响的学术潮流中；一些国内学者将视角重新转入指向中国画创作本体的内向视角，落实到对个案史实的廓清与整理，对新时代中国画理论体系和价值体系的建构起到了有效的作用。

2. 建构新时代中国画的评论体系与话语体系

自古以来，中国画的评论体系与话语体系都有着自身特别的思维方式与学术特色，其研究的方法强调综合性、本体性与会通性。正如民国时代的画家学人郑午昌在《中国画学全史》中对"画学"的解说，"凡与绘画直接或间接有关系之各事项，如思想、政教诸类，所以形成一代绘画者，穷源竟委，亦为有系统有证印之说明。举各家名迹之已被赏鉴家所记录，或曾经目睹而确有价值者集录之。其间尤重要而可称为代表作品者，则说明其布局、设色、用笔之法，别定其神、逸、妙、能、优劣之差，比较对勘，小以见各家之作风，大以见一代之画学。"这其中，如何将以"神、逸、妙、能"为中心的传统中国画品评体系转换为当代中国画的评论体系，使其进一步起到推陈出新、激浊扬清的作用，是建构新时代中国画评论体系的核心问题。

一般意义上，中国画评论体系的主要研究范畴是古代到近现代以来的有关绘画品评文字的著述与文献，其范畴涵盖了中国画的史论、品评、技法、著录等各方面的内容。在画理、画法、画道的

不同层面中，现代中国画评论体系与话语体系建构，在精细分科研究的基础上，也需要宏观的整体性研究，更倾向于对形而上的画道层面的研究。除了历代画家论画文献之外，评论体系研究的范围还需探入中国文史典籍文本中。如谢巍《中国画学著作考录》从经、史、子、集以及家谱、笔记、小说和释道等浩繁的古籍中，辑录自汉至近代三千余种成卷或单独成篇的中国绘画论著，同时对每一种品评文献的作者、思想内涵、版本情况以及流传过程等问题加以考辨和研究，以完成品评体系的现代转化与建构。在此角度上，古代与近现代中国画品评文献的重读与整理至今仍是中国画评论体系与话语体系建构的重中之重。在现代学术规范的基础上，呼唤点评式、贴近中国画创作本体的评论与中国画创作自身的话语概念，是建构新时代中国画的评论体系与话语体系的重点与难点。

2021年8月，中央宣传部、文化和旅游部、国家广播电视总局、中国文联、中国作协等五部门联合印发了《关于加强新时代文艺评论工作的指导意见》，明确提出，加强新时代文艺评论工作，要以习近平新时代中国特色社会主义思想为指导，全面贯彻"二为"方向和"双百"方针，坚持创造性转化、创新性发展，弘扬中华美学精神，进行科学的、全面的文艺评论，发挥价值引导、精神引领、审美启迪作用，推动社会主义文艺健康繁荣发展。因此，新时代中国画评论体系的建构，同样需要严肃客观地评价作品，坚持从作品出发，提高文艺评论的专业性和说服力，把更多有筋骨、有道德、有温度的优秀中国画作品推介出来，抵制阿谀奉承、庸俗吹捧的评论，同时更需要回到作品本身说话，把中国画本体的画理画

法看准确、讲清楚，力求少一些空头评论，多一些讲得准、谈得深的优秀评论文章，同时强化中国画本体话语的建构。

3.建构新时代中国画的创作体系与教育体系

中国画的创作实践与教育教学，一直以来都是中国画发展历程中最为核心和重要的范畴，二者相辅相成、相互影响、相互渗透，共同构成了当代中国画体系的重要内容。

中国画创作体系的发展有其自身的规律，如同一条不断流淌的河流，在绵延流动中取舍增删、沉积聚沙，在不同的历史阶段、社会文化语境中，体现出不同的适应性与差异性。如魏晋、唐代、两宋、元代、明清等各个朝代中国画创作的主流文脉的发展、画科的逐渐演进，各自体现出不同时代的画理画法、社会风尚、文化形态，既自成体系又呈现出递进式的关系。近现代以来，对传统中国画的传承与改良，常常已在很大程度上融入现代视角，也融入了现代西方绘画的写实观念与科学思维。如一百年前的20世纪20年代初期，陈师曾基于自身创作所提出的文人画观体现了一个知识分子画家的新知与感受，更兼具了建构近现代文人画创作体系的策略意识，这种对"文人画"传统的重新发掘、建构，在厘清了文人画注重主观表现而不求形似的特点之外，也使"文人画"增益了新的内涵，使其由零碎、单纯而变得系统、丰富，同时又顺应了进化论思潮影响之下的时代风气。

无论对传统画种意义上的中国画，还是对宏观视角中的当代中国文化来说，价值标准的多元化，是新时代中国文化艺术的一个

刘继卣
大闹天宫（之一）
1956年
50.1 cm×39.1 cm

最为典型的表征。20世纪80年代以来，中国画创作在西方文化艺术思潮冲击下的生存与危机，已受到国内美术界的密切关注，21世纪初期以来关于中国画能否进入中国当代艺术的主流及其在世界艺术中的文化身份问题的讨论，也为新时代中国画创作与研究乃至中国画理论、创作体系的走向埋下了伏笔。因此，只有坚持以人民为中心，秉承"古为今用，洋为中用"的原则，在创作中处理好"小我"与"大我"、"有我"与"无我"之间的辩证统一关系，才能更好地投入中国画创作，更多地创作出佳作、力作。

总的来看，新时代语境下的中国画创作，无论是人物画还是山水画、花鸟画，其重点和难点并不在于用以表现当下社会生活的写实基础与造型能力，也不在于以宣纸笔墨作为媒材所展开的西方现代主义的观念实验，而是通过吸纳笔墨传统，抒写主体精神，使之完成中国人内在精神的延续与拓展。这其中，中国传统文化精神与当代社会生活之间的巨大差异，成为横亘在所有中国画家面前的难以逾越的难题。从某种角度上看，新时代中国画创作所面对的最大课题，是关于中国画的发展路向与文化认同的思考，推而广之也就是中国本土艺术在中国自身的社会文化情境中如何演进的策略和"以人民为中心"的立场与重心的确立，同时进一步充分认知以中华文化传统为依托的中国画在世界美术体系中的独特性与重要价值。尤其新世纪以来，中国画坛面临着更为宽阔的国际视野，随着对中西文化了解和研究的深入，对中国画创作传统文脉的沉潜，以及全球化进程的深化，中国画家们更多地考虑到了在世界范围内确立中国画的自我文化身份，以及中国文化艺术对世界文化和现代生

活的积极意义，这也在很大程度上促动和影响着中国画创作生态的发展趋向。

相对创作体系而言，中国画教育体系更加注重对中国画传统的承传、人才的培养与不同画科教学规律的建构总结。不同于传统中国画传习"师父带徒弟"式的画法承传方式，现代学院系统中的中国画教育体系凸显了现代人才培养的全面性与深入性，一方面注重临摹、写生、创作"三位一体"的教学体系，另一方面强化传统绘画基础、写生造型基础、书法篆刻基础、史学画论基础、诗词文学基础等五大基础教育内容的推行。在新时代的文化语境下，中国画教育体系面临的主要问题，一方面是在学院教育的前进步伐中始终坚守、传承中国画的优秀传统，另一方面身处于今天多元共存学科视野中，中国画学科既要能保留鲜明的民族文化身份和文化立场，同时更要发出符合这个时代的声音。

在新时代的文化语境下，中国画教育体系力求坚持民族文化身份和文化立场，把握全球文化发展趋势，同时加强对西方艺术的对比与参照。一方面，继承20世纪近现代中国画教学与创作关注现实、服务人民的优良传统，坚持以高度的历史责任感，思考中国画发展全局，把握中国画教育的教学实践和学术建构，体现与时俱进、继往开来的前瞻性及包容、开放的治学胸襟；另一方面，力求建构和而不同的学术精神以及高水平、高质量的教学模式，从文化战略的角度宏观思考中国画教育和人才培养的发展。

回顾新时期以来的中国画学科发展，其实质是中国画作为一个独立画种与现代学科的生存发展问题。倘若要建立一个既不同于古

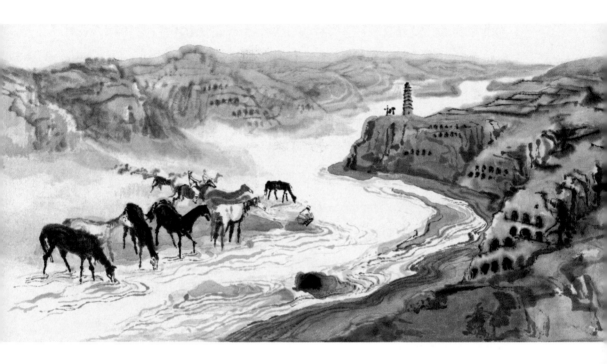

石鲁

延河饮马草稿之二

1960年

14 cm×29.5 cm

代又不同于西方的、有中国文化自身特色的中国画现代教学体系，其关键在于重建中国现代艺术的价值标准，在中国文化的自身理念上构筑当下艺术创作与美术教育的精神根基。这就要求新时代的中国画教育既吸收传统画学"传移模写"的传习方法，保持画学延展的纯正性；另一方面也要秉承"笔墨当随时代"的精神，使中国画教育方法、理念与时俱进，汲取外来文化中适合吸收的养分，为新时代培养具有高水准、广视野的中国画艺术人才。

在新时代中国画教育体系中，各个画科的不同艺术规律和教学方法，值得我们进一步总结规律、建构适应时代发展的方法体系。按照中国画传统题材分科，人物、山水、花鸟三大科的师承传授，基本依据师辈画家的专长按科进行，由此形成了画谱、画诀、画范的经验承传与粉本相授的传统。20世纪以来，中国画教学与创作深受西方艺术写实观念的影响，强调以造型训练介入传统意义上的笔墨范式。中国画和其他画种相比，具有极强的文化规定性和民族艺术内涵。自古以来，中国画讲求在博学多才的基础上，在人物、山水、花鸟等题材和工笔、写意的表现风格上"术业有专攻"，各画科都有自成体系的规律与法度可循。因此，在中国画的学院教育中实行分科教学，能够使各题材和表现手段的画科具有更大的发展余地及可持续性发展的空间；而创作实践与理论研究并重，对建构中国画教学与研究体系具有重要的价值。

新时代中国画教育体系，一方面需坚持中国画的本体性与纯正性，在教学上主张发扬继承传统、关注现实、崇尚学术、厚德载物的人文传统，强调中国画在艺术创作性上的发挥，注重对教学规

律的研究和中国画笔墨基本功的训练；另一方面更需注重对世界优秀艺术资源以及国际艺术情境变迁的关注与分析，主张以时代的角度、立场、方法去研习、激活与阐述传统，强调传承与创造、融合与创新的教学思考，以优化教学环节中的教学方式、方法，以创作实践和理论研究的双向层面推动中国画学教育教学的发展。

进一步总结新时代中国画教育体系，有利于中国画各画科之间的统合、交融与互动，有利于青年一代的中国画创作者整体性地理解中国画传统，也有益于对其综合素养的培养，通过将书法教学与中国画教学相连接，将诗文史论素养与临摹、创作类课程有机相融等具体方案，横向打通中国画教育的脉络，为新时代中国画的发展起到更好的推动作用。

（二）深入探研新时代中国画的创作体系的核心内容：笔墨传承及其拓展问题，中国画与"水墨"的关系问题及新时代中国画图式语言的多元拓展问题

1. 中国画的笔墨及其当代拓展。在新世纪的社会文化语境要求下，如何看待传统笔墨，成为衡量中国画的文化规定性的重要因素。越来越多的中国画家与各界文化学者认识到，虽然新时代的中国画艺术风格应该是多元的，但在这多元的整体中，不能缺失传统的一元；同时，更多画家和理论家也开始反思"传统"的范畴和外延，即传统的中国画，不仅仅只是文人画，更不是只有文人写意

画，而是包括了很多非文人阶层的文化传统，同时也包含了20世纪以来融合了中西文化智慧的近现代传统。尤其在刚刚走过的新世纪前二十年，当人们回顾20世纪中国画的成就与积淀的时候，发现我们今天所言的"传统"已经具有多层面的涵义，它既包括百年以来以吴昌硕、齐白石、黄宾虹、潘天寿等画家为代表的近代传统，又涵盖着明清以降以"四王""四僧"等画家群体为代表的宫廷系统与文人传统，董其昌的"南北宗"画风系统，此外，还包蕴着民间画工传统等。在新时代的文化情境中，中国画一方面向传统回归，另一方面更为关注形式语言的探索与实验，题材内容、媒材技法的空前拓展成为这一时期中国画发展的独特景观。"文人水墨""学院水墨""实验水墨"，乃至"观念水墨""都市水墨"等名目在世纪之交纷至沓来。新世纪以来，中国画的文化语境发生了诸多变化，中国画如何走出国门为世界承认，对复归传统笔墨的反思以及中国画概念、材料的限定与拓展，种种问题相继涌现。

2. 中国画与"水墨"的辨析与博弈。在当下的创作实践、学院教学与展览生态中，"中国画""水墨"两个概念一直相伴相生、互为影响，又似乎纠缠不清、难以尽述，其间有概念的混用、逻辑的交错，也有边界的模糊、语境的共存。这一现象的背后，又浮现出两条不同的创作路径与价值取向，一个主要指向传统、学院与经典，一个更倾向于当代、社会与新潮，两条脉络的交织、碰撞与激荡，成为当下画坛的一大景观。如果从当下的现实情状突围，放远视域，"中国画"与"水墨"两个概念的时态属性本身就呈现出"新—旧"的相对性与悖论性。一方面，现代语境中的"水墨"与

"中国画"都是新的概念，且都在其发展过程中被赋予新的狭义内涵；另一方面，如果倒溯百余年，则"水墨"更早存在于传统文人画的话语系统，相较而言，"中国画"才是伴随着民族国家意识兴起而产生的新语词，且更具包容性与概括性，除了"水墨"范畴之外，还包含了以色彩表达见长的"丹青"传统，因此也更具范畴指征的全面性与准确性。在价值评判标准多元化的时代，"传统"与"当代"的并存已是事实，传承与融创亦为一个艺术门类发展不可或缺的因素。新时代的"中国画"概念与范畴也正经历着新旧转换与时代交汇的过程，只有正本清源、守正创新，才能更准确地找寻到当代中国画的文化身份和精神认同。

3. 在媒体与图像时代，中国画创作体系面临着如何回应新媒介与图像文化的挑战，回应图式语言的新拓展课题。在全媒体时代语境下，对图像的借鉴、参照成为新时代中国画创作的重要视觉资源。因此，如何处理好图像资源与中国画创作的关系，在更好地发展中国画本体语言的基础上，应对图像时代的机遇与挑战，成为新时代中国画的重要课题。面对日常生活中随处可见的影像视觉图像，如何充分"消化"当代媒体图像文献，如何在大量历史图像文献资料中探寻艺术意象，通过遴选与整合图像资源，从生活体验和视觉影像中汲取养分，通过宏阔深沉或以小见大的题材，以现实场景再现历史，以具体局部的精微表现彰显宏大主题。回首中华人民共和国成立至今的诸多中国画经典，从周思聪的《人民和总理》到冯远的《世纪智者》、唐勇力的《新中国诞生》等，很多中国画经典作品也正是通过对影像的参考内化完善人物形象的塑造，建构了

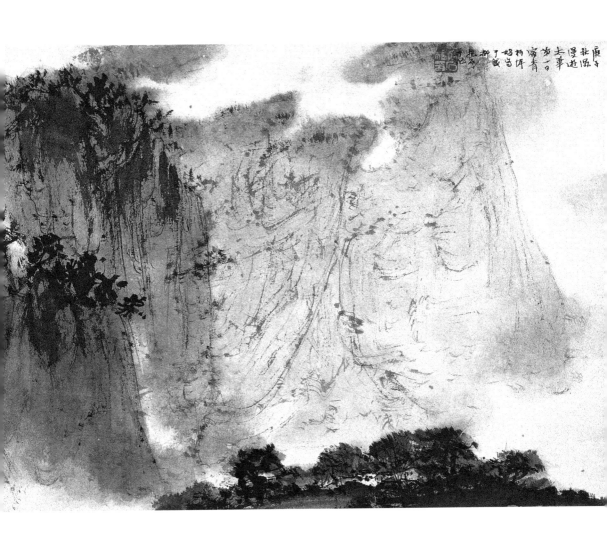

傅抱石
漫游太华
1960年
28.3 cm×40.2 cm

富有丰厚意味的视觉意象，以其独特的艺术感染力、笔墨与色彩语言，完成了对真实影像和图像文献的诗意超越。

总体看来，新时代中国画创作体系的发展呈现出与以往不同的新趋势，具体表现在两个方面：其一是融合与延展。一方面，在20世纪中国画名师大家艺术成就的积淀之下，新时代中国画更为强调对传统的创造性转化和对新题材、新风格、新画法的探索发掘；另一方面，人物画、山水画、花鸟画等画科也在表现题材、笔墨与色彩语言上呈现出相互融合、相互借鉴的趋势。其二是传统出新与多元共生。不同于以往的中西文化"冲击—回应"模式观念，新时代中国画的发展更为强调以本土文化为主体的中西文化融合，传统画法与当代观念的关系也不再是一种简单、绝对的对立，而是多元共存、相互影响。

（三）新时代中国画体系建构的短板与不足

1. 理论体系：缺乏系统性中国画理论建设的意识；理论研究与创作实践的脱节；具有中国特色的中国画理论建设亟待加强。

当下中国画理论体系的问题和不足，主要体现在三个方面。

（1）缺乏系统性中国画理论建设的意识。从理论形态层面来看，中国画理论相较西方文艺理论而言，天然地呈现出感性、点评思维等特点，在逻辑性、思辨性和体系性等方面并不凸显。近现代以来，受到西方学术思潮与方法论的影响，理论体系建设成为文化

与时代的诉求。如何整合中国传统画论资源、理性阐述中国画理论体系内容，成为这项课题的重点和难点。缺乏系统性中国画理论建设的意识，使这项课题较难实质性地推动和深化，愈是这样，中国画理论体系建设愈应呼唤具有文化自觉意识和时代精神的研究成果，使原有散落、感性、即兴式的理论文献进一步系统化、活化，发掘中国传统绘画理论的智慧和理论成就，使之为当下所用，为创作所用。

（2）理论研究与创作实践的脱节。回看历代中国画学思想，都呈现出史论、诗文与书画实践相结合的理路及画家治史治论的传统，甚至很多画论文献直接出自画中题跋。如郑午昌《中国画学全史》所言："画论有作自画家者，有作自鉴藏家者，或论画之理法，或论画之流传，或论画之优劣，要皆研究绘画，独有心得之言。读其文，可以想见其人与时对绘画上之艺术思想趋势焉。"在某种角度上，画论思想是画家在作品之外的另一副面孔。特别是当我们聚焦于20世纪中国画名师大家的画语、著述，在中国绘画的"大传统"即千年视野的古代传统的基础上，整理发现20世纪的"小传统"即百年视野的近现代传统，就更能体会出这些画学思想的弥足珍贵。因此，对近现代画家画论的整理研究，连同对中国画之学院教育的梳理与思考，是现代中国画学研究的重要学术使命。

（3）具有中国特色的中国画理论建设亟待加强。中国画学研究作为一门具有特定观照对象与研究范畴的学科，同样也应该是一门鲜活的、有用的、渗透性的学问，应与中国画发展历史及其当代创作实践发生联系，体现出其知行合一、经世致用的价值。在文本

研究之外，对当下艺术生态的介入，则可能是当下中国画学研究的一种活化的契机。特别是在20世纪以来公共博物馆、美术馆收藏与展示机制逐渐建立以后，对中国画的展示与研究，早已不同于古代文人雅集赏玩的方式，更不止存在于文献层面，也体现在相应学术活动与展览策划之中。通过作品与文献的展呈，通过在当代美术馆空间中展陈相对经典性、传统型的书画作品，指向了具有中国特色的中国画理论建设的另一条具有现实价值的路径。

与此同时，建构新时代中国画理论体系的本体性与现实意义，主要表现在四个方面。

（1）对中国画学理论文献进行系统的梳理研究，通过对传统中国画史论文献的经典文本的梳理与再认知，重拾古代画史、画论中绘画创作与理论紧密结合的传统，解读笔墨的基本价值体系及中国绘画之画理、画法的原理性。

（2）打通画学史论研究与书画创作实践的内在关联，从某种程度上恢复中国画发展史上画家治论的传统，加强研究者的读画能力与创作体验，以深入理解、准确把握中国画学研究的价值标准问题。

（3）恢复中国绘画研究与文学、诗词的关联，通过对作品气韵、意境、格调等传统理论问题的再研究，把握以文人画为传统主线、写意性与诗性为主要艺术特色的中国美术核心价值体系。

（4）打通中国画发展源流与其所在的宏观时代背景的关联，还原性地考察与认知中国画发展历程中的诸多现象，同时充分认识笔墨的时代特征，将现当代艺术展览文化与美术批评也真正纳入中

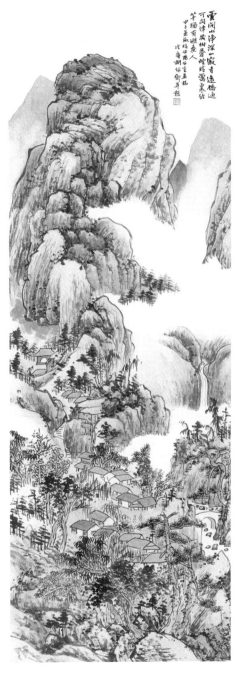

胡佩衡
山村晴霭图
1924年
130cm×45cm

国画学研究的范畴，实现针对现当代中国画创作问题的学术整理，规避理论与实践脱节、史论评相互割裂之弊。在受到西方艺术史研究方法论与现代美术教育思想的影响，经过了科学化、系统化改造的初创阶段之后，当下的中国画理论体系建设，更需回望来路，重返自身学术传统的本体性，复兴中国绘画史研究方法的文献考据的元典性、画论的寓兴点评传统，从中确立新的学术生发点。

2. 创作体系：艺术表现同质化；主题性创作呼唤创新意识与真情实感；加强中国风格、中国气派、中国精神的中国画创作体系建设。

新时代中国画创作体系的问题和不足主要体现在三个方面和趋向，需要我们关注和应对。

（1）艺术表现同质化。当下的中国画创作在很大程度上面临着题材扎堆、图式雷同的同质化问题，这也让当代中国画创作面临日益严重的"制作化""趋同化"危机。在这个时代中，大量的书画作品被大批量地"制作"与"生产"，"同质化"与"商品化"的现象是当下书画生态中的突出问题。一些创作者不在基本功和艺术思考上下功夫，而是在经济利益的驱动下大批量地重复"制作"，这也是当代中国画很难出"精品"的原因之一。这种"批量制作"的生产观念，严重阻碍了当代中国画艺术的发展，也动摇了中国传统书画艺术的精神与根基。文人精神的失落，过度追求技巧、视觉与感官刺激，日益盛行的"制作"化风气，使当下中国画创作在某种程度上面临着困境，需要创作主体能够坚持自我风格的探索、守正创新，拉开风格差异，追求艺术风格的多元

化和丰富化。

（2）主题性创作呼唤创新意识与真情实感。近年来中国美术界对主题性创作已经投入了比以往更大的关注和支持，随着一些国家级重大主题美术创作工程的开展与推进，从对作品创作草图的创意、构图与色彩，到对中国本土艺术趣味的强调，国家扶持和引导已经取得了阶段性成果，涌现出了一批高水平的当代主题性中国画佳作。但问题和困惑也与进展并存：与以往的主题性经典作品相较，我们今天还缺少点什么？哪些方面已经超越了前辈，哪些方面值得投入更大精力？如何评价新形式、风格甚至新媒介材料的主题性美术创作？对主题性创作而言，我们亟待通过某种机制和手段，最大程度地焕发出艺术家个体的能动性，赋予其相对自由的创作空间，只有这样，艺术家的创作热情和才智才有可能灌注到作品中去。回看以往的经典主题性中国画作品，都是从强烈的个体感受出发，才成就了中国现代美术史上的经典，这些作品在创作之初无不是从现实生活、自我情感出发，从个体的真实经历和感触中寻找创作源泉，才塑造了令人印象深刻的人物形象，触碰了几代人的情感共鸣。新时代的主题性中国画创作，需要呼唤真情实感，创作者要真正"深入生活、扎根人民"，才能创作出能够反映时代温度和家国情怀的优秀作品。

（3）应加强中国风格、中国气派、中国精神的中国画创作体系建设。新时代的中国画体系建设应体现和追求鲜明的中国特色、中国风格、中国气派，实际上就是要力求蕴含民族优秀传统文化、现实生活内容、社会风貌和时代精神的中国特色。对新时代的中国

画创作者而言，这成为至关重要的问题。这种守正创新的意识，不仅能赋予中国画作品以鲜明的个性化形态，更为重要的是能够让作品显现中国本土文化的内容和魅力。中国画创作体系既有历史文脉也有当代生态，既是民族的也是世界的，只有扎根脚下这块生于斯、长于斯的土地，新时代中国画创作体系才能接住地气、增加底气、灌注生气，在世界艺坛中站稳脚跟。当下的中国画创作者只有与历史、生活、人民、时代保持天然的联系，才能充分体现民族化、生活化、大众化的气质与风格。在继承文化传统的同时，新时代中国画创造也要正确认识和处理继承与借鉴的关系。对本土画学传统择优承传，并在此基础上不断加以丰富、强化、改造和弘扬，使我们的民族绘画传统在新时代放射光彩、发挥作用，产生巨大凝聚力。同时也要向世界先进文化学习，撷取其他画种的优秀思想文化遗产，博采众长，丰富中国画的当代风格，彰显中国风格、中国气派和中国精神。

在中国共产党领导文艺创作发展的一百年来，诸多中国画经典作品为红色文化、革命文艺的发展起到了重要的标示性作用，为百年来中国文艺的发展作出了重要的贡献。党的十八大以来，习近平总书记高瞻远瞩，统筹中华民族伟大复兴战略全局和世界百年未有之大变局，坚持用马克思主义观察时代、解读时代、引领时代，提出一系列治国理政新理念新思想新战略，指引中国特色社会主义创新发展。新时代的中国画体系的建构，同样应坚持用马克思主义思想与方法观察与解读，以人民为中心，进一步深入生活，扎根人民，坚持"古为今用，洋为中用"的原则，力求站在中华民族伟大

复兴战略全局的视野进行思考与建构，这样才能不负时代，使中国画更稳步地走向未来。抚今追昔，放眼将来，到2049年中华人民共和国成立百年之际，新时代中国画理论体系、价值体系、评论体系、话语体系、创作体系及教育体系必将全面稳固建成，中国画在世界文化艺术之林的话语权必将进一步提升，国际影响力进一步扩大，为世界贡献中华民族艺术的独特价值与巨大能量。

新时代中国画的国际视野

（一）新时代中国画的交流与借鉴、融合与创新

习近平总书记于2014年《在文艺工作座谈会上的讲话》中指出，"我们社会主义文艺要繁荣发展起来，必须认真学习借鉴世界各国人民创造的优秀文艺。只有坚持洋为中用、开拓创新，做到中西合璧、融会贯通，我国文艺才能更好发展繁荣起来。"当今这个时代，通信技术的飞速进步带动了全球经济、政治、文化、艺术的密切往来。5G时代的来临，为中国文化未来的发展提供了无限可能。艺术家将会拥有更多的信息渠道与展示平台，观众的欣赏体验也会得到新的提升。因此，这个时代的中国画创作绝不能再是书斋里的闭门造车，更不能单纯地以延续传统笔墨作为文化使命。

新时代的中国画应该如何发展，对世界优秀美术的交流与借鉴、融合与创新，将民族的文化符号转化为国际艺术的语言，是现阶段艺术家们需要认真思考的事情。我们可以回顾20世纪，中国画不得不面临转型时那些先驱们所选择的道路：徐悲鸿借西方写实造型手法进行中国画改良，增强了中国画的造型能力，解决了艺术需要反映社会生活、表现人民群众的时代需求。林风眠将西方的现代艺术与中国水墨的境界以及民间文化的风格相融合，创造出神韵、技巧、真实与装饰相统一的画作。他们将不同形式与流派的西方艺术之花结合到本民族的绘画语言上来，收获了丰硕的果实。当我们再放眼于世界美术发展的范畴，在18世纪法国洛可可艺术代表华托的作品中清晰地透射出中国文化与艺术的痕迹，后来其绘画中缥缈的空间感以及人物造型疏放的写意韵致，很大程度上是受到中国哲

吴光宇
荀灌娘突围救父
1959年
81 cm×151 cm

学与绘画的影响。而19世纪法国后印象派代表高更则将原始美术中的狂热与神秘、日本浮世绘中的平面与装饰，融入自己的创作之中，最终形成了风格独特的个人面貌，并为此后的象征主义开启了一扇大门。

在当今这个多元的、包容的、信息爆炸的时代，我们更应该吸收全世界人类文明的营养，将它注入中国画的血液之中，使其在新时代更具有鲜活而旺盛的生命力。中国画是中国文化精神和中国艺术的活化石，需要有当代发展的成就来见证当代文化发展的成果。因此，中国画在新时代的传承与发展更需要秉承开放的姿态，迈开与时俱进的步伐。在民族精神的基础上，在中华传统的文脉上，广泛学习与借鉴世界优秀美术的成果，并转化出可以与全球对话的国际性语言，开拓中国画艺术的疆土，传播好中国文化、中国精神和中国力量。

（二）新时代中国画国际传播的趋势

如今的时代需要构建的是"人类命运共同体"，保持文化的多元性，保持人类思维的活力，不同的文明兼容并蓄、交流互鉴，从而实现全人类的共同发展。习近平主席在联合国日内瓦总部发表的题为《共同构建人类命运共同体》的演讲中谈道，"'和羹之美，在于合异。'……不同历史和国情，不同民族和习俗，孕育了不同文明，使世界更加丰富多彩。文明没有高下、优劣之分，只有特

色、地域之别。文明差异不应该成为世界冲突的根源，而应该成为人类文明进步的动力。每种文明都有其独特魅力和深厚底蕴，都是人类的精神瑰宝。不同文明要取长补短、共同进步，让文明交流互鉴成为推动人类社会进步的动力、维护世界和平的纽带。"因此，在多元化的文明互鉴中如何传播中国画与中国文化，如何让中国画更好地走向国际舞台，恰恰需要国家层面的引导与规划。

中国画是中国人对中国哲学、历史、造化以及外物的理解和表达，追求的是"内美"、是"心源"、是永恒。从接受美学的角度来看，这样的艺术形式虽不一定是简单的、逻辑化的科学，但一定是触碰了人类内心中相通的、共情的部分，这是我们如今探寻新时代中国画走向国际舞台所需要重视的。同时，中国画作为中国独有的文化符号，体现了人类内心的共知与共情，因此在传播上并没有地域和国界障碍，这是新时代给予中国画的机遇。那么，用什么样的传播方式来建构其艺术上的独特性，同时又使其能够走入世界文化的范畴，这是新时代给予中国画的挑战。

在历史上，中国画一直承担着"明劝诫，著升沉"的作用，需要为王权、贵族服务，一定程度上，压制了画家的自我表达。而新时代为中国画创作提供了更加自由和宽松的环境，艺术家得以更多地关注到艺术本体中来。甚至笔墨都可以不再是中国画唯一的载体，在未来可以转化成更为丰富的传播媒介。例如，综合材料、观念艺术、数字与新媒体技术等，摆脱技法的限制，摆脱语言的限制，摆脱场馆的限制，站在大的文化场域里和国际对话。只要符合中国画的内在精神，符合中国文化的内在精神，其实就是中国画的

于非闇
牡丹双鸽
1959年
162 cm×81.5 cm

意象与表达。这是中国画在新时代的新前景与新趋势，也是中国画走向世界的新战略与新目标。新时代需要我们以包容的姿态，来接受更多的机会与可能。我们需要相信绵延数千年的中国文化可以怀抱新的艺术形式，在新的时期展现出更蓬勃的活力与生机。这种坚定与包容，恰恰是文化自信的体现。

（三）新时代中国画国际传播存在的问题

随着我国经济的日益强盛、综合国力的日益提升，在国际上讲好"中国故事"成为国家文化发展的战略目标。尤其是在"一带一路"的伟大构想下，人文交流合作必不可少。在沿线国家民众之间形成相互欣赏、相互理解、相互尊重的人文格局，是"一带一路"建设的重要内容。如今，各式各样的文化交流活动在蓬勃展开，既有遍布全球的文化交流中心，有全国各地的公立艺术机构，也有民间团体与个人行为，有力地传播了中华优秀文化、展现了中国文化与艺术的繁荣景象。不过在中国画的国际传播方面，也存在一定问题：

1. 中国画在国际传播过程中仍然缺少有效对话的平台。中国画所包含的笔墨技法与美学逻辑是中国独特传统文化的产物，需要一定的知识体系。跳出体系单纯地与国外观众谈笔墨、谈意境、谈虚实，很容易造成观众的接受障碍。这一点是由文化差异导致的，是不可避免的，所以需要找到有效的对话方法进行沟通。

2. 海外的中国画传播途径众多，但一定程度上也存在良莠不齐的情况。例如，民俗文化的交流大大超过了中国经典文化的传播，有关中国精神内核的作品与展览在国际上展示的机会相对较少。此外，民间的文化往来虽然丰富了交流的内容，但其艺术水平也需要加以把关。

3. 所谓孤掌难鸣，仅仅依靠国内单方面的推动很难引起全球范围内对中国画的关注，因此就需要境外文化机构的主动参与。

（四）新时代中国画国际传播的策略

中国画有着千年的发展历程，一直延续至今，成为当代艺术中的重要门类。它不仅是中华民族精神的表达，传承着数千年的文化传统，同时也富有美学和哲学的深层涵义。尤其在当下，中国画已不限于传统水墨的艺术表达，而是广泛吸收了西方绘画在透视、造型、光色等领域的优长，甚至通过装置与多媒体等手段来表达中国意味。中国画的边界不断被拓宽，形式越来越多元，在与时代的同步中，逐渐激发出自身的生命活力。因此，中国画并不是"老古董"，不是老旧的、一成不变的传统样式。特别是当代优秀的中国画家，完全具备与国际艺术家同等的视野，因此在海外传播中更具备与世界对话的能力。总之，中国画的国际传播需要政府对方向的把控、站位的把握，以及对海外研究人才的支持和对传播渠道的拓展。

　　1. 中国画国际传播需要找到同频对话的语境。作为人类意识的高级产物，文化与艺术总是蕴含了人类社会对某一问题的共同关注。例如，人与自然、人与社会、人与信仰、人与思维甚至人与人之间的关系等。在文化交流活动的前期策划时，可以找到双方共同关注的话题，借由当代的视野与思维去建构不同文化之间能够交流与对话的语境。搭建有效的对话平台，以对方能听懂、看懂的方式进行阐释，这对中国画的国际传播更为有效。2019年，由北京画院策划的"此中真味——齐白石艺术里的中国哲思"赴希腊雅典展出，展览将对话内容定位于"轴心时代"中希两国智者对世界本源的发问与思辨，希望通过齐白石的作品，来讲述中国文化中的哲学与美学。展览吸引了大量希腊的年轻人前来参观，他们对中国画的"写意"与"留白"产生了共鸣。在展览闭幕式中，希腊著名音乐家尼克斯·善索利斯教授还将自己从齐白石绘画中体会到的生命感悟与人生思考进行了谱曲，并通过古希腊传统乐器——里拉琴进行演奏，真正实现了中希两国文化之间的有效对话。除此之外，我们还可以积极动员和鼓励画家跳出国内视野，关注世界共同话题以及全人类的精神生活，打破中国画仅仅作为文化符号的传播局限，不断提升中国画的海外影响力。

　　2. 中国画国际传播需要有高度的文化站位。纵观世界知名博物馆与美术馆，如大英博物馆、法国卢浮宫、雅典卫城博物馆、故宫博物院……但凡凝聚着历史与民族文化精神的杰作，皆引得全世界的观众为此追慕、朝圣、驻足与流连。可见，差异性不是文化交流的障碍，民族文化精神内核的传递才是文明互鉴与互赏的基础。

因此，在进行中国画国际传播的过程中，尽量选择能够代表国家或者民族文化高度的作品。国外观众可以通过作品所蕴含的强大的文化力量，来感知与认识中华民族的精神世界，从而促进国家之间的文化交流，促进人民之间的相互了解。从国家层面来看，有必要支持和鼓励公立机构策划高站位、高质量的展览、出版、活动等，搭建好公立艺术机构对接海外机构场馆的平台。利用好对外文化联络局及中国国际文化交流中心的海外优势，帮助中国画优秀项目走入海外国家级或具有重要地位的博物馆、美术馆、院校、出版社等机构，促成高规格的文化合作，有效扩大中国画在海外的影响力，拓展喜爱中国画的海外人群。

3. 中国画国际传播需要利用好国际人才与藏品资源。习近平总书记在十九大报告中指出："坚定文化自信，推动社会主义文化繁荣兴盛。……推进国际传播能力建设，讲好中国故事，展现真实、立体、全面的中国，提高国家文化软实力。"讲好中国故事需要方式方法的创新，而在海外的国际艺术资源，正可以为我们提供提高中国画国际传播能力的新思路。海外很多重要高校、博物馆、美术馆拥有数量惊人的中国艺术藏品资源。比如，美国纽约大都会艺术博物馆的中国艺术藏品有近两万件，美国弗利尔美术馆收藏的中国绘画作品超过一千幅。海外的中国艺术品收藏不仅数量巨大，而且分布范围广泛。然而由于缺乏人力、资金的支持，有关中国艺术的展览、研究、传播工作的开展并不尽如人意。如果能以国家名义建立一种稳定机制，用于资助海外的中国艺术研究人才和海外的博物馆等相关机构开展中国艺术研究项目，充分利用国际上的中国艺术

一九六三年初夏潘亭写凉山舞步

叶浅予
凉山舞步
1963年
68.7 cm×45.3 cm

收藏，凭借当地资源、当地人才，在当地完成展览、研究等学术活动。这样不仅能让已经落地的中国藏品在海外开花，也能让中国的文化形态以最简单、快速和更无缝衔接的语言方式在其他文化体系中传播，进入当地主流文化圈，产生持续有效的影响。同时，这些海外项目还可以纳入中国学者一起参与，用更深入的方式、在更多元的领域加强中外人文交流。此外，还可以在海外机构中赞助中国艺术展厅，在海外有重要影响力、有珍贵藏品资源的美术馆、博物馆或其他机构中赞助完善或建立中国馆，使中国的艺术资源以常态化的方式在海外传播中国文化内容，展现中国文化形象，丰富中国故事的内涵与影响力。

4. 中国画国际传播需要拓展有效渠道。通常文化的传播主要依靠以下四种方式：作品流通、展览展示、出版宣传、教学推广。而如今在网络时代下，数字媒体的传播方式可以超越时空、地域等限制，能够有效降低传播成本、提高传播效率，将中国画多维、立体、全面地呈现给世界，不断促进中国画艺术在海外的传播推广。因此，在传统推广方式的基础上，还可以利用新的平台和媒介，增加传播的覆盖面和影响力。一方面，依托于互联网、手机等社交信息传播渠道，改变中国画相对单一的传播方式，通过海外媒体、社交平台的大数据分析、精准推送等方面的传播优势，提升中国画传播的覆盖面；另一方面，将中国画作品引入影像、装置等当代艺术表达方式，使其更形象、更直观、更具吸引力。

中国画的国际传播不仅可以让世界人民感受到中国绘画之美，从中领略到中国画所传达出的简约却富有内涵的意境，认识到作品

当中所传达的中国哲学与人文思想；还可以让中国人民重视自己的传统文化，认识到中国传统文化之美，从而坚定对民族文化的自信心；更重要的是能够让世界人民透过这一窗口来认识中国文化，认识中国人民，促进双方形成互利共享的国际关系。无论对中国人民还是世界人民而言，都将是认知彼此、促进彼此相互发展的重要机遇。

习近平总书记《在庆祝中国共产党成立100周年大会上的讲话》中指出："新的征程上，我们必须高举和平、发展、合作、共赢旗帜，奉行独立自主的和平外交政策，坚持走和平发展道路，推动建设新型国际关系，推动构建人类命运共同体，推动共建'一带一路'高质量发展，以中国的新发展为世界提供新机遇。"建设新型国际关系，除了经济的合作、政治的往来，还需要文化层面的高质量对话。中国画作为中国文化的优秀代表，一方面具有传统的文化基因，和历史有着天然的延续；另一方面又有时代血液的注入，和当下有着紧密的连接。因此，在新时代的历史机遇中，中国画不仅是对笔墨的传承与保留，更是对中国精神在当代的书写与反射，是中国智慧在国际视野下的思考与体现。任何一切好的、优秀且纯粹的艺术语言，都可以被吸收；任何一切善的、良性而深刻的人文关怀，都应该被看到。中国画之所以传承了数千年而不灭，正是它强大的包容心拥抱和接受了每一个时代的独特性。如此来看，中国画不仅积淀着唐人的气度、宋人的风采、元人的飘逸、明人的疏朗、清人的章法，更凝聚了近现代以来诸位名家巨手的思考、探索、改革与实践。如今的中国画是站在历史的厚度里，站在巨人的

林风眠
裸女
20世纪80年代
67 cm×68 cm

肩膀上，同时又有着任何时期都不曾具备的宏观而开阔的视野，只要我们的画家能够秉持兼收并蓄的态度，保持对当下的思考与判断，追问民族精神的内核，相信以艺术的魅力、文化的魅力、中国精神的魅力，新时代的中国画会拥有更多无限的可能，同时也会在海外传播的过程中谱写出浓墨重彩的一笔。

回顾与展望

（一）中国画传承与发展的经验启示

1.中国画的传承与发展要坚持中国共产党的领导

中国共产党领导中国人民经历了新民主主义革命、社会主义革命与建设、改革开放与现代化建设历史阶段及新时代伟大征程，这也是党领导我国文艺的100年，中国画作为革命文艺的一部分，在不同的历史时期发挥其自身独特的作用，集中地体现为在党的文艺方针指导下，与国家、民族历史同步，与不同历史时期的重大时政相呼应的主题表现以及语言建构。中华人民共和国成立初期的毛主席诗词、祖国建设、人民生活、大好河山等中国画创作，改革开放以来，特别是新世纪以来的主题性美术创作工程，中国画都作为革命文艺的一部分发挥重要社会功用。"二为"方向指引着中国画表现什么、怎么表现、为谁表现的发展道路，"双百"方针为中国画的多种创作观念、形式、风格、流派的发展指明方向。事实证明，"二为"方向、"双百"方针，符合社会主义文艺发展规律，是促进中国艺术发展，促进新时代中国画繁荣的方针。进入新时代，"二为"方向的"文艺为社会主义服务"集中体现为文艺为中国特色社会主义服务、为中华民族复兴的伟大工程服务，中国画必然为完成这一服务任务而发挥力量。这一服务宗旨为中国画在新时代展开更为广阔的发展道路，引领中国画家全面表现新时代中国从站起来、富起来到强起来的伟大进程中的人民精神风貌、生活现实、生动形象、先进事迹、事业工程及社会新貌。20世纪50年代提出的"双百"方针在五六十年代催生了长安画派、新金陵画派、新浙派

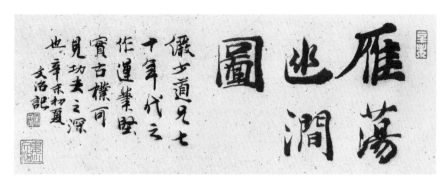

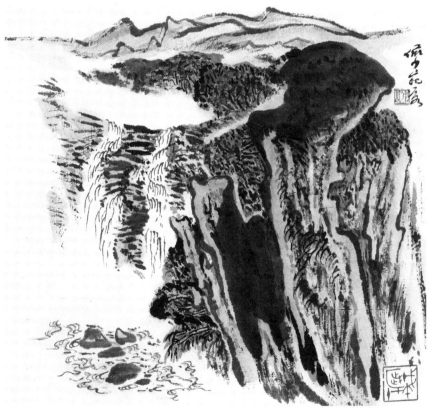

陆俨少
雁荡幽涧图
1978年
31cm×33cm

等地方画派，进入新时代，"双百"方针进一步发挥其指导作用。习近平总书记《在文艺工作座谈会上的讲话》指出："要坚持百花齐放、百家争鸣的方针，发扬学术民主、艺术民主，营造积极健康、宽松和谐的氛围，提倡不同观点和学派充分讨论，提倡体裁、题材、形式、手段充分发展，推动观念、内容、风格、流派切磋互鉴。""双百"方针为新时代的中国画带来更开放的艺术观念、更广阔的绘画视野及更多样的媒材空间，也必将能够带来中国画的多种风格、多种艺术语言的繁荣发展。

2. 中国画的传承与发展要坚持以人民为中心的创作导向

人民是历史的创造者，也是中华优秀传统文化的创造者。毛泽东同志《在延安文艺座谈会上的讲话》中明确指出了文艺"为什么人的问题，是一个根本的问题，原则的问题。"文艺为什么人服务的问题，不仅是一个有关政治方向、政治原则的问题，而且它还是关系到文艺的根本规律和创作原则的问题，它直接规定着文艺的根本属性。习近平总书记《在文艺工作座谈会上的讲话》中强调："社会主义文艺，从本质上讲，就是人民的文艺。"事实证明，人民是中国画创作的源头活水，人民的生活、冷暖、情感、关切、理想是新时代中国画取之不尽的表现题材，中国画家要走出书斋画室，深入生活、扎根人民，与人民同呼吸、共情感，用新时代火热的现实生活滋养中国画笔墨，用新时代激越的时代风华激活中国画家的创新能力；生活的深度将决定笔墨的深度，与时代的契合将决定笔墨的新意。美术在社会中承担美育的作用，通过优秀的中国画

作品的展示、传播，使人民群众能够接触精美的美术作品，陶冶性灵，培养鉴赏美的能力，从而促进社会整体美育水平的提高。在社会主义新时代，人民群众对文化艺术有了更加多元的需求，新时代中国画的传承与发展要以中国画来讴歌时代，表现人民，使中国画在与人民同呼吸中得到思想升华与语言锤炼。同时，新时代的中国画也要以人民为服务对象，以精品奉献人民，满足人民大众的审美需求，提升美学品格。

3. 中国画的传承与发展要做到发扬中华优秀传统文化与借鉴世界优秀文化相结合

习近平总书记指出："文艺创作不仅要有当代生活的底蕴，而且要有文化传统的血脉。"中国画的传承与发展以中华优秀传统文化为根本源泉。与油画、水彩画及雕塑等舶来美术品类不同，中国画是中国文化固有的一个画种，中华文化是它的创生基础，中国哲学是它的观念根源，中国的笔墨工具以及中国人的自然观、造型观、色彩观、空间观等决定着中国画的语言方式。

在新时代，中国优秀文化传统的传承与发扬已经成为中国画家的广泛自觉意识，把中国画传统精华融入新时代中国画语言之中。同时，中华民族伟大复兴的时代精神以及全体人民齐心奋进的社会现实，又激励中国画家以情、以思、以艺、以技创作出有正能量、有感染力，能够温润心灵、启迪心智，传得开、留得下，为人民群众所喜爱的优秀作品。因此，新时代中国画的传承与发展的命题本身即已表明，进入新时代的中国画，将实现中华美学思想以及中国

画优秀传统的创造性转化创新性发展，成为在主题、观念、境界、思想方面具有新时代特色，在工具、技法、笔墨语言等方面葆有中国文化与艺术精神的中国画。

习近平总书记指出："历史和现实都表明，人类文明是由世界各国各民族共同创造的。"世界各个国家民族的美术都是在各自的地理及文化环境中生长的，这决定了世界各国家民族美术自身的文化性；自古以来世界又是敞开的，各民族的美术又在跨地域的文化交流中不断汲取其他民族的美术资源，促进自身美术的不断发展。中国画产生于古老的中华文明，至迟从魏晋时期开始就受到外来文化艺术特别是印度佛教美术的影响，明清时期又受到欧洲美术的影响，因此，古典形态的中国画即已经是在中外文化交流中成长发展起来的。近代以来直至改革开放，中国画进一步在国门打开之后而融入外来文化因素。进入新时代，中国画的传承与发展在一个更为开放、多元、丰富的文化艺术环境中展开，因此，"我们强调弘扬社会主义核心价值观，继承和发扬中华民族优秀传统文化，坚持和弘扬中国精神，并不排斥学习借鉴世界优秀文化成果"。事实上，外来艺术进入本土已是一个必然趋势与存在，无论是主动吸收还是被动影响，中国画在观念、材料、技法、手段等方面都将因广采博取而焕发新的生命。另一方面，在这个文化交融的时代背景下，中国画也将以主动的姿态走向世界。它将以艺术的方式，讲好中国故事，传播好中国声音，阐发中国精神，展现中国风貌。

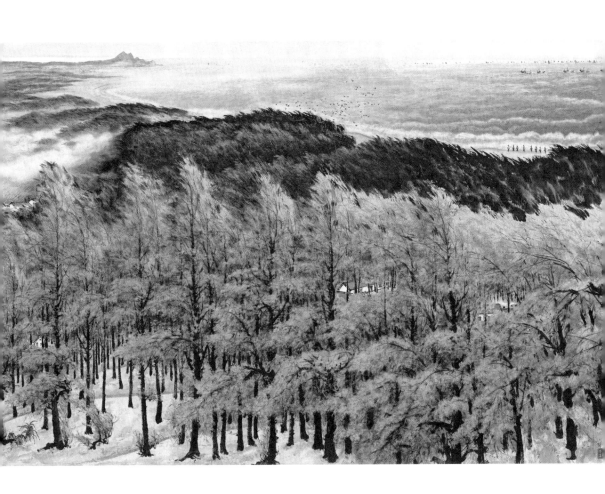

关山月
绿色长城
1973年
135cm×214cm

4.新时代中国画传承与发展的问题与挑战

习近平总书记《在文艺工作座谈会上的讲话》深刻地指出了改革开放以来文艺创作方面的不良现象与问题。它们在中国画领域也同样存在，如有数量缺质量、有"高原"缺"高峰"的现象；抄袭模仿、千篇一律的问题，机械化生产、快餐式消费的问题。如，图解主题的创作显露出思想性、文化性的薄淡；创作题材扎堆雷同而千人一面；玩弄笔墨而缺少时代关怀；人情评论、红包评论消解了批评的锐度与深度；大量的"制作"与"生产"的"作品"拉低了中国画的审美高度；"商品化"的利益驱动削弱了作者的精神性追求；关注表面的视觉与感官刺激而导致作品内涵苍白；是非不分、善恶不辨、以丑为美而渲染阴暗、扭曲与血腥；文化积淀单薄而让作品流于媚俗与低级趣味；草率应酬、粗制滥造而使作品等同垃圾；等等。更有甚者，前一时期受西方"当代艺术"的影响，个别中国画创作热衷于"去思想化""去价值化""去历史化""去中国化""去主流化"等。

同时，新时代中国画的传承与发展也还面临许多现实问题与挑战，比如，产生于古代农业文明的中国画传统，如何表现当今社会生活的现代景象与时代精神？如何贴近城市文明的审美趣味？曾经作为文人自娱雅玩的中国画，在新时代如何走入公共空间，服务于普通大众？作为中国本土文化符号的中国画，如何在全球化语境中代表中国文化走出去，让世界广泛理解与欣赏？如何使中国画以中国文化的力量对世界现代艺术及生活产生积极意义？等等。但中国画发展的一个总趋势是向着繁荣昌盛的局面，向着

高峰耸起的未来。

（二）新时代中国画的时代特征

1. 大繁荣大发展的中国画

新时代是中华民族伟大复兴的时代，是中国画大繁荣大发展的时代。作为民族文化复兴的重要组成部分，我们寄望的是质量不断提升的文化繁荣，是一个文艺思想和想象力充分活跃，创新动力、原创之力喷涌的，一个主旋律和多样性艺术竞相媲美、美美与共的，一个百花竞放争艳、美育普及和审美水准呈螺旋形提升又相互作用的，一个中国美术史家参与记录、书写、评价世界艺术历史的大繁荣愿景。

大繁荣大发展的中国画体现在优秀作品的不断涌现。在主题开拓方面，新时代中国画以主题性创作和现实题材创作为着力点，来自艺术高校与艺术创作机构的中国画名家与年轻画家自觉承担创作任务，以数年的精心创作，完成了一大批重大历史题材以及表现新时代中国社会现实与人民精神风貌的现实题材中国画作品，书写出中华民族从站起来、富起来到强起来，实现中华民族伟大复兴的中国梦的时代主旋律。中国画家创作的各类主题作品，不仅是视觉的展现、图像的记录，更是与中华民族伟大复兴同节律的精神图谱。在精品创作方面，新时代的中国画家一方面与时代同步伐，用真情实感去表达我们生活中的新事物和新气象，用民族、国家等集体主

义的宏大关怀进行主题创作，另一方面对中国画本体语言规律进行深入挖掘，用新的技法、图式、语言升华中国画的艺术内涵与审美境界，创造出具有时代风采并为广大人民乐于欣赏的"思想精深、艺术精湛、制作精良"的中国画。新时代的中国画家坚持"把创新精神贯穿文艺创作生产全过程，增强文艺原创能力"。创造思维活跃、创新能力充沛、艺术视野开阔、视觉资源丰富、形式语言多样，以重大历史题材及现实题材为主导的中国画创作产生大批精品力作，有的可以彪炳中国艺术史。

大繁荣大发展的中国画体现为中国画人才不断涌现、创作队伍空前壮大。中国画艺术家自觉担当新时代的文化责任，打造精品，弘扬中华美学，讴歌时代精神，他们将以经典的中国画创作成为标识新时代高度的艺术大师。同时，2005年"国家重大历史题材美术创作工程"开始的一系列主题性美术创作工程，培养了大批年轻创作力量。由政府、社团及专业机构举办的不同主题、类别、规模的中国画展览，涌现出大量优秀作品与中国画创作人才。美术院校每年的毕业创作展是毕业生集中的成绩展览，展现了中国画的发展前景。

大繁荣大发展的中国画体现为中国特色画学体系的形成与完善。新时代的中国画学体系从中国古典哲学及艺术理论中汲取营养，立足中国当代现实，对中国传统艺术资源进行创造性转化、创新性发展。中国画在历史中形成的"六法"、笔墨、写意、书画同源等，融入当代中国画创作之中，在现实题材表现中焕发其价值，从而与创作实践形成具有中国特色、中国风格、中国气派的画学体

吴镜汀
峨眉积雪
1961年
136 cm×68 cm

系，在世界美术中彰显独特价值。从现实中凝练中国画理论的时代课题，展开建设性的中国画评论，寻求中国式的方法论，建构当代中国画的价值标准，在彰显文化自信、讴歌时代精神方面发挥学术引领作用。走出对西方文艺理论的盲目崇拜，用中国的理论智慧来阐释中国画创作实践，并为世界美术理论增添具有中国特色的理论思考与实践经验。

大繁荣大发展的中国画体现为人民群众对中国画的高度认可与喜爱。中国画成为人民群众精神生活中喜爱的审美对象，千年的审美积淀是人民群众理解中国画的思维与情感基础，平面性的视觉图像更适应东方人的观赏习惯，体现时代精神的中国画也将启迪人民群众的思想观念，激发人民群众的生活热情，提高人民群众的审美水平及鉴赏能力。在全民性的美育普及中，中国画将向民众注入中国传统艺术的意蕴与趣味，也将传递正面的价值观及具有新时代精神的理想信念。

2. 社会主义现代化强国的中国画

党的十九大报告明确提出"在本世纪中叶建成富强民主文明和谐美丽的社会主义现代化强国"的奋斗目标。新时代的中国现代化是经济建设、政治建设、文化建设、社会建设、生态文明建设共同推进的现代化。在文化建设方面，展望本世纪中叶的中国，包括审美能力在内的国民文明素质显著提高，文化自信日益增强，践行社会主义核心价值观成为全社会自觉行动，中国画在这一文化建设中实现具有新时代特色的现代化。

　　理解与认识中国画的现代化必须跳出"现代即西方，传统即中国"的思维模式。不同国家、地域及社会经济形态的现代化道路各不相同，不同民族文化的现代转型也不可能重复一个模式。中国美术及中国画不是西方现代主义的翻版，中国画有自己的现代发展逻辑，它基于中华优秀传统，适应中国现实土壤，是对中华民族奋斗历程、新中国的建设历程、新时代的伟大征程的精神凝练与艺术写照。20世纪上半叶中国画现代化与中华民族求生存、求自立的历史进程密切相关；中华人民共和国成立后的中国画现代化反映出社会主义新中国的新生活、新生产、新景象；新时代的中国画现代化则是以政治、社会、文化为驱动力，从而体现为建构性的语言体系、正能量的主题取向及昂扬向上的时代精神。新时代中国画的现代性不同于西方现当代美术演进的断裂性及颠覆性，它是在传承中国画优秀传统的基础上，立足中国特色社会主义新时代现实的创造性转化、创新性发展。新时代中国画的现代化是以现实主义为基本创作原则的多元融合的现代化，优秀的传统文化重现其精神价值，现实关怀展现出时代风采，世界优秀视觉资源融入本土艺术思维，现代科技手段介入中国画的语言体系。新时代中国画的现代性就是适应新时代的社会需求、反映新时代精神、贴近新时代审美意识、汲取新时代媒介手段的新的中国画形态，体现为与新时代精神紧密相关的主题思想、观念情感、图像图式、形式语言及工具媒材。

3.面临世界百年未有之大变局的中国画

　　1919年五四运动以来，中国社会及中国美术已走过百年之路，

陈半丁
和平多寿
1926年
95cm×43cm

新时代的中国画即将从此前一百年的兴衰之中找寻经验，探究规律，迎接未来的百年发展。

鉴古而知今，观今以瞻前。一百年前中国画就遭遇了在大变局中的变化和发展，有经验、有成果，也有教训。所以在讨论中国画的时候，不能不从百年前的变局开始讲起，百年来中国画的变革也好、革新也好，都已成为一个历史事实，百年来中国画在变革中跟传统中国画相比不同的就是它产生了一种关切现实、关切民生的现实主义精神，不管是写意的还是工笔的，不管是大作品还是小作品，都更多地把目光投向社会现实，中国画开始有了大型的主题画创作，开始从不同视角反映社会发展。未来的百年，中国社会从富起来向强起来跃进的过程中，将展开更为恢宏壮阔的历史图景，它必将成为未来中国画倾力表现的时代主题。

当今的中国画正面临世界百年未有之大变局，在此，我们审视一百年来中国画的发展，它是一条实现了根植中华优秀传统，立足中国本土现实，借鉴中外优秀视觉资源的艺术成长道路，它以坚定的文化自信让中国画在世界美术之林中绽现独特风采，并以书写民族新史诗的激情与创作为新时代中华民族伟大复兴助力。通过对新时代中国画传承与发展的思考与梳理，无疑可以为未来中国画发展前景提供一个可资借鉴的参照维度，从而实现传统中国画精神与审美的当代反思与传承，实现具有深刻时代关怀的主题新表现，实现中国画创作观念与工具媒材语言的新拓展，实现复兴之路中国社会精神风貌的艺术再现。

当今的中国与世界发展同步伐，新的世界格局及面临的困境

也同样展现在中国面前。作为拥有世界近五分之一人口的发展中大国，中国以清醒的战略目光应对文化困境，用中国特色的艺术创作为世界提供中华文化智慧。全球经济一体化和社会高度信息化，已经使当今的世界形成紧密相连的统一体，世界艺术需要在尊重差异性和多样性的基础上，应对共同困惑与问题。在全球装置、影像、观念艺术盛行、架上绘画衰落的艺术格局中，中国画将以现实主义精神与方法、意蕴精深的平面形式，为衰落的架上绘画提供重振方案。

4. 满足人民群众日益增长的美好生活需求的中国画

文化需求是人民大众日益增长的美好生活需求的一部分，文化需求必将带动起全民族审美能力的普遍提高，从而也要求中国画提供更多的艺术精品。新时代中国画的发展要与社会高质量发展目标相一致，满足步入小康社会人民大众的高水平审美期待。这也是与新时代艺术以人民为中心的创作导向、以时代精品服务人民的创作方针相统一。把艺术的人文关怀全面聚焦于人民大众，把艺术的审美权还给社会的创造主体，体现出新时代文化民主与文化平等的人文理想。新时代中国画家要高度尊重人民群众的艺术需求、审美水平及鉴赏能力，要自觉接受人民群众的审美诉求与鉴赏批评，让自己的创作获得人民群众的艺术认可，从而实现以人民为中心的创作导向。人民群众看不懂、读不惯的自画自乐，是新时代中国画家要极力摒弃的创作倾向。

（三）新时代中国画的前景展望

1. 新时代中国画的目标要求

习近平总书记《在文艺工作座谈会上的讲话》中对文艺工作者寄予极大期望："伟大事业需要伟大精神。实现这个伟大事业，文艺的作用不可替代，文艺工作者大有可为。广大文艺工作者要从这样的高度认识文艺的地位和作用，认识自己所担负的历史使命和责任。"

实现中华民族伟大复兴需要中国画的繁荣兴盛，新时代的中国画是实现中华民族伟大复兴不可或缺的文化力量。新时代的中国画家以精神、语言、样式等进行全方位的时代写照，用画笔记录新时代、书写新时代、讴歌新时代，努力创作出无愧于时代、无愧于人民、无愧于民族的优秀作品，为繁荣发展社会主义文化强国，为实现"两个一百年"奋斗目标，为实现中华民族伟大复兴的中国梦作出新的更大的贡献。中国画为中华民族伟大复兴提供文化传承的根源意识以及奋进向上的精神力量，为中华民族伟大复兴进程中的人民大众提供丰富的精神产品及审美享受，将展现中华文化的悠久历史及时代新貌，提升中国文化软实力，推进中华文化走出去。

发挥新时代中国画的价值引领作用。习近平总书记指出："文艺是铸造灵魂的工程，文艺工作者是灵魂的工程师。好的文艺作品就应该像蓝天上的阳光、春季里的清风一样，能够启迪思想、温润心灵、陶冶人生，能够扫除颓废萎靡之风。"新时代的中国画在传承与发展中，一方面要在继承传统的基础上创新绘画本体语言，另

周思聪
三彝女
1983年
54 cm×100 cm

一方面也要用中国画的艺术形式发挥价值引领的作用。新时代的中国画要弘扬中国精神、凝聚中国力量。新时代中国画用对传统优秀文化创造性转化的笔墨形象陶冶人心，用讴歌中国共产党百年历史的绘画作品感动人心，用对行进在中华民族伟大复兴道路上中国人的精神风貌的丹青描绘振奋人心，从而使新时代中国画创作走出"一己的悲欢"，而实现引领正向价值风尚的社会功能。中华民族在长期的实践中培育和形成了独特的观念体系和道德规范，改革开放以来，在各种思想观念、文化意识交流、冲击下，道德滑坡、价值观缺失的现象也十分明显。新时代的中国画具有弘扬社会主义核心价值观的责任，力避空洞玩弄笔墨，要笔下有正义，用作品引领人们的价值操守，认清真善美与假恶丑，树立正确的历史观、民族观、国家观、文化观、世界观，"使社会主义核心价值观内化为人们的精神追求、外化为人们的自觉行动"。

发挥新时代中国画的审美启迪作用。习近平总书记指出："中华美学讲求托物言志、寓理于情，讲求言简意赅、凝练节制，讲求形神兼备、意境深远，强调知、情、意、行相统一。我们要坚守中华文化立场、传承中华文化基因，展现中华审美风范。"新时代中国画是中华民族的传统文化、艺术观念、价值体系的承载形式。传统中国画的意象造型、气韵追求、笔墨精神等，在新时代的社会文化环境下生长发展，使当代中国画彰显出一种健康、向上、昂扬的正面价值取向。新时代的中国画家将以凝结着中华传统美学精神的笔墨语言、以对新时代昂扬向上的时代精神及伟大复兴历程的艺术表现，创作出具有真善美永恒价值的中国画作品，传递向上向善的

价值观，引导人们增强道德判断力，向往和追求讲道德、尊道德、守道德的生活。

2.中华人民共和国成立100周年绘出最美时代画卷

2021年是中国共产党建党100周年，中国画的百年发展史是贯彻党的文艺方针政策的发展史，从延安文艺座谈会到北京文艺座谈会，中国美术工作者紧跟时代创作了大量优秀作品，见证了时代的变迁，见证了中国从站起来、富起来到强起来的历史进程。"不忘初心　继续前进——庆祝中国共产党成立100周年大型美术创作工程"作品于2021年6月在中国共产党历史展览馆展出。素来怯于表现宏大叙事题材的中国画，此次涌现精彩佳作。中国画家以中国画独特的绘画语言描绘"新民主主义革命""社会主义革命和建设""改革开放和社会主义现代化建设""中国特色社会主义新时代"四个不同历史时期党的辉煌史实及生动人物形象，用笔墨书写共产党人的精神谱系、优秀共产党人的先进事迹，以艺术之美表现中华民族从站起来、富起来到强起来的历史性飞跃，以及中国人民阔步新征程、奋进新时代，实现中华民族伟大复兴的光明前景。

从中国共产党建党100周年到中华人民共和国成立100周年，有近30年的时间，而此30年世界将进入一个加速发展的时代，因此，中国的发展速度要比以往30年甚至100年发展迅速。有了自1949年的"一贫如洗"到2010年成为世界第二大经济体的经济发展奇迹，有了2020年决胜全面建成小康社会取得决定性成就，有了至2035年建成的文化强国基础，伴随着2050年富强民主文明和谐

张大千
持花仕女
1940年
421 cm×144 cm

美丽的社会主义现代化强国的目标实现，中华人民共和国成立100周年时的中国画，必将绘出最美丽的时代画卷。

建党100年的美术创作工程为未来的中国画创作积累了语言表现、创作机制及创作力量的宝贵经验，为中华人民共和国成立100周年的中国画创作打下坚实基础。在语言表现上，建党100周年的主题性美术创作激发了中国画家的艺术语言探索热情，在大尺幅的构图及视觉效果、水墨材质与写实语言的结合、人物形象的深入刻画、历史场景的结构组合，以及表现性、象征性的手法等方面，都有新的探索及实践结晶，使中国画大型主题性创作更具视觉张力及情感表现力。在创作机制上，建党100周年美术创作工程实施过程中，组建主创团队，组织美术家倾情投入，各美术单位给予大力支持，形成了集中力量进行大型主题性创作的有效机制。在创作力量上，通过艺术名家与年轻画家的团队创作方式，培养出大批青年创作力量。他们坚持以人民为中心的创作导向，以高昂的热情学习历史、深入生活、扎根人民，在新时代精神培育下不断成长，用笔墨讴歌党、讴歌祖国、讴歌人民、讴歌时代新生活，他们将在描绘社会主义先进文化、红色革命文化、创新文化等历史与现实题材中，发挥越来越大的作用，他们也将以自己精湛的艺术创作向中华人民共和国成立100周年献礼。

3. 中国画话语权进一步提升、国际影响力进一步增强

中国画以新时代观念意识对传统笔墨进行创造性转化、创新性发展，在题材内容、媒材技法及图式语言上具有新时代精神的中国

画创作体系将趋于成熟，中国画的话语体系日益完善。中国画话语体系体现着中华优秀传统文化的艺术感召力，也是当代中国画艺术创作活力的鲜明呈现，在世界美术舞台日益彰显其影响力。

话语权终归是大国博弈的结果，是国家综合实力的体现。从世界格局看，新时代是"西降东升"的时代。这一历史趋势将重构世界经济、政治及文化版图。新的世界文化版图中必将有新时代中国画浓墨重彩的一笔。中国画既将在全球一体化进程中展现文化多样性的中国特色，也将呈现一种不同于西方现代性的中国现代艺术，并将为世界美术的振兴贡献来自中国的智慧与方案。

4. 中国画由"高原"攀向"高峰"

2014年，习近平总书记《在文艺工作座谈会上的讲话》深刻揭示了文艺创作"有数量缺质量、有'高原'缺'高峰'"的现象。这一现象也明显地存在于中国画创作领域，为此，中国画工作者努力探寻具有广泛群众基础的中国画如何在普及的基础上提高的路径与前途。"高峰"代表着一个民族的文化智慧与艺术高度，它体现为一个时代的艺术精品集合。实现中华文化伟大复兴的中国梦的历史征程，为中国画的精品创作、为中国画筑就高峰创造了最好的时代条件。体现为：（1）通过十余年来主题性美术创作工程，中国画的题材向中国古代、近代历史，革命历史及社会主义现实全面展开，表现了民族复兴的传统文化基因，革命题材的红色传统，现实题材贴近社会、贴近生活、贴近人民的时代主旋律。弘扬主旋律、关注现实，具有高昂时代精神的中国画创作思想、观念、手法

成为主流。（2）由一大批肩负历史责任、体现新时代文化精神、反映新时代思想观念及审美情感，实践新时代的语言方式，具有深厚艺术功底的中国画家组成的创作队伍日趋壮大。（3）由国家层面高层设计并实施的重大题材美术创作机制在人员、组织、规划及资金上的保障趋于持久长效。（4）支持艺术家沉潜创作，尊重艺术家深入生活、倾情创作的敬业精神，鼓励艺术家精心打磨作品的劳动态度，褒扬艺术家在中国画主题及语言方面的探索与贡献的社会环境逐渐形成。有理由相信，在新时代的有利条件下，在中华民族伟大复兴的历史征程上，在肩负时代使命的中国画家不懈努力下，新时代的中国画必将迎来一个高峰耸起、群星璀璨的时期。

注：本研究报告"新时代中国画的使命担当"及"回顾与展望"两部分，汇集了在"新时代中国画的传承与发展"专题座谈会上的发言中吴为山、王林旭、孔维克、夏潮、牛克诚、杨晓阳、刘万鸣、徐里、何加林、吴洪亮、唐勇力、冯远、李翔、范迪安的观点（姓名按引用先后排列），以及冯远《中华史诗图文志——中华文明历史题材美术创作工程文献集》序言（人民美术出版社　2018年8月版），冯远《现实主义命题的多样化艺术阐释》（《美术家通讯》2021年第1期），冯远《百年党史精神图谱的完美艺术呈现——简析建党百年"主题雕塑创作工程"和"大型美术创作工程"》（《中国艺术报》2021年7月19日），冯远《艺术家当不负历史与时代》（人民网访谈2020年7月9日），范迪安《繁荣中国美术，满足人民审美新期待——在习近平总书记主持召开的教育文化卫生体育领域专家代表座谈会上的发言》，范迪安《丹青描绘脱贫攻坚的伟大画卷》（《美术家通讯》2021年第1期），范迪安《文艺高峰如何铸就？习近平:文艺成就最终要看作品》（《人民日报》2018年3月22日）等专论，文中未一一注明，特在此一并说明。

附录一

"新时代中国画的传承与发展"专题座谈会发言

2020 年 9 月 24 日上午、25 日上午，全国政协书画室召开"新时代中国画的传承与发展"专题座谈会。书画室副主任范迪安、徐里、杨晓阳、吴为山、唐勇力、王林旭，全国政协书画界委员及专家学者参加并发言。10 月 16 日，冯远委员就"新时代中国画的传承与发展"进行论述。

座谈会学习贯彻《习近平谈治国理政》第三卷和习近平总书记《在文艺工作座谈会上的讲话》精神，以习近平总书记关于文艺工作的重要论述指导人民政协书画事业的发展，从政协角度研讨"新时代中国画的传承与发展"问题。

范迪安（第十三届全国政协委员，全国政协书画室副主任，中央美术学院院长、教授、博士生导师，中国美术家协会主席）

今天参加全国政协书画室的座谈会，首先特别高兴，可以说今天会议的召开也是中国抗击新冠肺炎疫情取得战略性成果之后，全国政协书画室一次比较集中的学习交流。见到各位委员、各位同仁和各方面的同志，感到特别的亲切和高兴。久盼书画室能够开展活动，经过比较周密

的准备，今天终于能够坐在一起，也进一步提示我们作为政协委员，在当前既要继续做好疫情的防控，又要有推动经济社会发展和各项工作的责任心。

第二，这次会议的主题非常及时，这段时间围绕着制定"十四五"规划，各方面都在思考如何在"十四五"时期谋求新发展，做出新作为。特别是习近平总书记亲自召开一系列不同领域的专家、代表座谈会，把在"十四五"规划制定过程中的顶层设计和问计于民两方面结合起来。在制定国家大政方针的时候所采取的工作方式，特别体现了习总书记和党中央一切为了人民，一切为了国家，为了民族的事业发展，在制定大政方针的时候能够高屋建瓴地把握中国和世界发展的趋势，又真正听取来自人民群众广泛的声音，也就使得每个领域都在思考，如何做好"十四五"规划。今天这个会议，可以说十分及时。

第三，问题非常精准。这次会议给我们学习习总书记重要思想上了一个辅导课，特别提示了为什么提出"新时代中国画的传承与发展"课题，我感到很有启发。课题的参考议题结合了《习近平谈治国理政》第三卷和习总书记关于文艺工作的重要论述。我在此之前也收到了会议筹备小组发来的专题座谈会的讨论交流参考议题，我一看这些议题就感觉跟以往开会不一样，以往开会也会提几个议题，大家做点准备，以往一是议题数量比较少，没有这么多；二是没有形成有关议题的内在关联和逻辑结构。这次体现的是"新时代中国画的传承与发展"这个总的主题。通过今天的会议，我觉得我更理解了我们全国政协书画室准备的这个课题研究不是一次性的，而是今后几年都要研究的大题目。而且目前设计的参考题目，也结合了习总书记治国理政思想，特别是繁荣社会主义文艺和推动中国文艺繁荣发展的重要论述。今天这个座谈会本身也是一种学习，使我们的思想能够更多地聚焦到民族绘画和中国画艺术繁荣发展的大问题上。我有几点感受。

第一，要进一步加强对中国画艺术的时代价值、作用和意义的论述。

虽然我们说中国画是民族绘画，也是我们经常挂在口边的中国文化和中国文艺代表的绘画类型，但是对中国画在新时代发展的价值、作用和意义，在论述上无论从专业角度还是从社会大众角度这两个方面都还需要加强。从专业角度来说，美术的繁荣发展是非常多样的，是普遍的。在美术种类、美术风格、样式、形态、发展的态势下，中国画相对来说在一个全面的发展过程中有时候会被忽视。这个忽视不是说它没有地位，而是对它的讨论，如何思考它的发展，这些功课做得不够，会停留在一般的阶段，且顺着走了。所以我觉得要在美术的总体发展中，对中国画有更深入的研究探讨，首先是思考并找出问题。我刚才感觉我们这次提出的 15 个议题，首先是找到了关于中国画发展的问题，当然是不是找全了或者找得准不准，还可以交流。

第二，社会大众对中国画的认识和理解。一方面大家都觉得普遍繁荣，包括市场各方面都很热闹，但是中国画在提高民族文化素质素养等方面的作用好像没得到更大的加强。我们的公共传媒、大众传媒会介绍画家，介绍作品，进行展览，但是对中国画关于塑造人的精神、提升社会的审美，以及关于中国画艺术所表现出来的文化内涵和中国独有的文化价值观念这些方面，社会传播是没有太多深度的。有时候把中国画艺术当作一般的艺术现象进行浅表化的报道和传播，也是让人感到担忧。专业领域现在没有聚焦新的中国画的时代使命这个问题，大众传播对中国画的理解浅表化、浅层化，这就需要我们更进一步集中精力找到解决问题的方式方法。我讲的这些问题，前提是这些年中国画是非常繁荣、丰富多样的，我们对中国画的理解也是比较兼容、宽容的。过去对中国画创作中的某一些问题，比如笔墨的问题、造型的问题，画坛还有很多讨论，甚至在老一代艺术家那里还会有很多思想对话和交锋，但是这些年少了，或者说几乎没有了，应该说亦喜亦忧。"喜"的是大家对中国画的理解更加宽容了，什么风格、怎么表现都可以。"忧"的是什么？大家不愿意谈论学术问题了，觉得没有什么学术问题可谈了，就像

见面"哈哈哈"，问问天气一样，不交流思想，不去探讨思想的锋芒性的问题，这也是一个现状。我不见得说得准确，但是我从整体上感觉有这个状况。

我们今天对中国画的认识确实要力求有一个新起点或者有一些新角度。首先是对它的价值、作用、意义能够打开一些新的角度。比如说习总书记在前天的教育文化卫生体育领域专家代表座谈会上，对文化又讲了很多，应该是党的十八大以来，习总书记关于文化和文艺的论述上又有了新的提法，或者是更加围绕着"十四五"规划，围绕着中国社会新的发展阶段，针对文化有新的要求，也就是集中在四个重要上。他说到，统筹推进"五位一体"总体布局，协调推进"四个全面"战略布局，文化是重要内容。首先，讲的是重要内容，这一点我们比较容易理解，因为在总体布局、战略布局上已经把文化考虑进去了，在我们的整体建设和发展中，文化仍然有地位，而且要把文化建设摆在更加突出的位置。其次，推动高质量发展，文化是重要支点。这个重要就得有新的说法和意义。我也反复想，高质量发展是"十四五"也就是两个一百年交汇期，下一个阶段的总目标，概括起来就叫高质量发展，文化在这里面也要跟着高质量发展、提高水平。再次，文化是重要支点，这就为文化赋予了新使命。我们都知道，"支点"不仅仅是里面的一个组成部分，它还要用它自己独特的位置来为高质量发展贡献力量。由此想到在文化里面的中国画，也是在整个"十四五"的发展中，在中国未来社会的发展中，能够为文化建设、文艺繁荣和人的精神塑造这些方面形成一些有支点性意义的艺术形态。最后，在四个重要里面，习总书记说满足人民日益增长的美好生活需求，文化是重要因素。因为人民群众对美好生活的向往和期待就包括了对文化艺术的向往和期待。

我这次在专家代表座谈会上，向习总书记汇报的一个发言主题，就是我们要繁荣中国美术，满足人民审美新期待。中国美术的发展，不仅仅是为了自身的发展，而且是为了更好地满足人民群众对美的艺术形式，

对美的生活环境，包括对美的生活方式的欣赏，也就是有关美的新期待。我向习总书记汇报的是这个内容，习总书记在听完之后讲了几个方面的意见，比如如何加强美育，既要在学校教育中加强美育，又要在社会中加强美育。今天中国社会在发展的时候应该进一步认识真善美的永恒性，真正地做到真善美的融通结合，无论是对培养人还是在社会中形成社会主义核心价值观的普遍共识，让我们整个民族在强起来的同时心灵美起来，这些都是有价值的。中国画艺术如何能够做到把文化的表现方式同人民群众对美好生活的新需要结合起来，这个结合要考虑到，它不是一般地通过市场去结合，它是要通过主渠道、主平台、主媒体来更多地向社会传输中国画的创新成果，更多地讲述中国画的特色历史，等等。

习总书记还说到，战胜前进道路上各种风险挑战，文化是重要力量源泉。特别提到战胜前进道路上各种风险挑战中文化的作用。虽然以往也讲到文化培根铸魂，但是这次特别提到战胜风险挑战中文化的作用。结合今年以来的抗疫斗争，习总书记在表彰大会上概括伟大抗疫精神的时候，其实就谈到了文化的作用和文化的力量。这也是我们美术界在这个过程中所感受到的。前天的发言中，我向习总书记报告，我们中国美术界在今年春天以来的抗疫斗争中有很多美术家踊跃投入，以艺抗疫，既有名家、名师，也有普通的美术工作者，创作了数万件反映抗疫斗争的美术作品，凝聚起磅礴的精神力量。对中国画来说，怎么为今后的发展提供更多的且重要的力量源泉，在我们可能会迎来的各种风险挑战中发挥作用，这是更大的一个题目。所以我想到的第一点就是对中国画艺术在新时代的文化价值、作用和意义，可以进一步展开更多的讨论。

第二方面粗浅的思考，如何在"两个大局"中看待中国画发展的课题和任务。我们今天要更多地认识"两个大局"的历史方位，其实中国画艺术也是这样，尤其当我们说到我们正在百年未有之大变局中的时候，这句话对中国画来说特别贴切。中国画正是在上一个百年变局中迎来了它的一次蜕变性的发展，百年之后我们处在这么一个新的形势下，

自然要思考。在一百年前，也就是20世纪初，在中国的美术上发生深刻变革的就是中国画。那时候西画刚刚引进，还没有站住脚跟，还需要通过美术教育、美术传播，才把西方式的版画、欧洲的版画、雕塑引进来。教育上也才是初出茅庐。但是就中国画而言，它既有自身从内部产生的变革意识，又有在西学引进之后所呈现的一种变革课题。一百年前中国画就遭遇了在大变局中的变化和发展，有经验、有成果，但是也有教训。所以今天我们美术界在讨论中国画的时候，都不能不从百年前的变局开始讲起，百年来中国画的变革也好、革新也好，总而言之它是一个历史的事实。在总结经验的时候，我们也充分看到，百年来中国画在变革中跟传统中国画相比，不同的就是它产生了一种关切现实、关切民生的现实主义精神，不管是写实的还是工笔的，不管是大作品还是小作品，整个20世纪的中国画最大的发展特征就是和传统中国画的历史不同，它更多地体现了现实关切，中国画开始有了大型的主题画创作，开始从不同视角反映社会发展。当然从20世纪前期开始，反映更多的是我们民族遭受的苦难，我们抵御外来侵略的抗争，到中华人民共和国成立后反映一个东方大国的崛起和全面的社会建设。中国画整个时代革新的锐气带来对现实宽阔的反映，形成一大批主题性绘画，不仅是人物画，山水画、花鸟画也都具有主题性，我觉得这是中国画重大的进步，也是中国画发展史上独特的篇章、新的篇章。进入新时代，中国画怎么在继续弘扬20世纪革新成果的基础上进一步发展，这就是一个问题。因为现在真正在中国画的主题性绘画创作上的人才，应该说也是缺乏的。从我们这两年组织创作庆祝新中国成立70周年特别是建党100周年作品来看，凡是这些重大主题要找中国画来表现相对来说比较难，尤其是水墨写意这个主题显得更加难，这就使人不得不担忧。在新的时代，中国画是仅仅守住这种状况还是能谋求新的突破，甚至搞不好还会不如20世纪的某些时期，这是一个切实的问题。要从历史的变革，特别是我们今天的百年未有之大变局这样一个更大的历史视角来看中国画的发展，就

要破解这个问题，中国画发展中能够为这个时代留下精品力作，能够用中国画的笔墨语言反映我们这个时代的发展特征，包括我们看得见的关于发展的各方面的建设成果，更包括整个民族和人民群众在这个时代的新理想、新追求、新精神风貌，这些怎么在中国画里面体现出来，它不仅仅是题材问题，也包括了中国画画家自身具有的新时代的精神气质。我在美术学院经常会讲这个话，当然在美术界不敢讲，我们中国画的队伍、中国画的教师，如何使自己不要抱着有一点想法就认为是特色的文人气，也不要认为自己的那点中国画的笔墨技巧就是看家本事，别人搞不了，这些都是狭隘的和非常自傲的状态。中国画画家的队伍怎么具有进入新时代的精神状态，我甚至都觉得这是决定中国画创作能不能繁荣发展的根本，因为人的精神状态决定了他下笔的风格面貌。我有时候看到，中国画的教师也好、学生也好，往往容易以中国画自身是一个特殊画种而缺乏跟外界的交流，没有来看整个世界的发展。其实在艺术上，作为规律性的东西没有能够以自己的那点专业特征为固守的理由，艺术永远是在时代的文化大潮中发展的，当然不是跟着潮流走，一方面往深里扎好自己的根，另一方面要开眼看世界、看趋势，从而能够唤起为这个时代留下精品力作的信念。有时候信念都不够，比如在美术学院，我们每年都有一个学期是上选修，就是要让学生跨系跨专业选修，往往中国画专业的学生不愿意选修其他专业，他就说我这里笔墨还没有搞完，临摹作业还没有完成。这就说明学生的状态缺乏进取，缺乏宽阔的视野。反过来其他专业，学油画的、学雕塑的、学设计的都愿意到中国画专业来听课，甚至包括书法。我看到这个状态就有点着急，我觉得可能在中国画自身的画家队伍中，怎么进一步提高对今天世界发展、中国发展大势的认识，从而能够真正从精神状态上焕发起在新时代的新作为，这也是重要的。

当然，中国画问题也涉及其他理论问题，我就先粗浅地讲到这里。

徐里（第十三届全国政协委员，全国政协书画室副主任，中国美术家协会原分党组书记、驻会副主席，国家重大题材美术创作艺委会主任）

感谢全国政协书画室召集大家，来议一个大家最关注的关于中国画的传承与发展的问题。中国画的传承与发展这个主题大家现在非常关注，主题中提了非常多的议题，也非常好，基本上把我们在文化上的思考，尤其是习总书记的一些思想都提到了。文化界如何把使命担当完成好，文化艺术界在中国画这一块如何与时代同步伐，如何以人民为中心，如何奉献精品力作，当然更重要的还是中国画本身在新时代如何创新创造。我们作为全国政协书画室的一员，如何在新时代能够有追求、有信仰、有情怀、有担当、有作为。

我们昨天学习了习总书记在座谈会上的讲话，很重要的一点是"四个自信"，特别是"文化自信"，我觉得"文化自信"是一百年来一个由领袖提出的最重要的自信。文化是一个国家一个民族的灵魂，文化的复兴和繁荣也是实现中国梦所必需的，没有文化的繁荣和复兴，也就没有中国梦的实现。习总书记站在历史文化的高度，为我们当下中国的文艺界包括美术界指明了发展方向，让我们对中国的文化有了重新认识。

中国画这个话题已经说了一百多年，实际上中国画到了八大山人的时候大家就以为出了问题，后来因为有吴昌硕、陈师曾一批老先生对中国画重新创新，又培养和影响了另外一批大师，潘天寿、齐白石、黄宾虹等，后面基本上就没有了。以后还有新金陵画派、海派等，这些画派受民国传统影响，又结合中华人民共和国以后新的社会气象，融入新生活，表现现实生活，出现了一批我们说的近现代的大师，这些大师之后现在不敢说还有谁。也就是说中国画实际上这一百多年来有很多的断层，而且这个断层就是因为缺少文化自信，这一百年来中国的文化主要是按照西方的方向去走。中央美术学院是以徐悲鸿先生倡导的写实主

义、现实主义的方向，包括几个老先生，都是当年中国画代表性的人物。中国画的发展到今天真正开花结果，对中国画的改造创新最有成果的就是写实主义、现实主义人物画的创新发展，这对中国文化、中国美术历史是一个补充，是一个复兴，是往更高处走的。所以在画人物画、主题绘画、大场面画的时候，中国画是大大地向前推进，这是大家今天所公认的，这是我们的优势。

中国画本身的传统，中国文化特有的审美追求和价值，实际上是倒退了，这是今天对我们中国画批评最多的，也是社会上对我们美术界提出需求的。我们在展览当中很难找到真正具有从中国传统传承下来的，用中国的精神、中国的审美要求创作的中国独有的文化样式的东西。我们今天看到的山水也好、花鸟也好，都是画得满、画得多、画得细，大家看了都很累。其中在中国画教育和创新问题上，需要理论家来梳理，提出一些中国画的传承和发展的问题。中国画和其他的东西不一样，中国的文化，比如中国的美术，让西方的人能够学会看懂我们的作品，就像我们能看懂、听懂西方的芭蕾、歌剧，这是一种欣赏习惯。西方的芭蕾不能用中国的民间舞来改造，西方的交响乐不能用我们的民间音乐来改造，对东西方不同的问题要学会包容，要能够相互理解、相互欣赏。也就是中国的文化在走出去的时候，我们不能一味地去迎合西方，而是让西方能学会欣赏中国的文化。我们的艺术创作也一样，文明要互鉴，今天世界就是个"地球村"，不是单一的，好多东西我们可以互相学习。但是中国画作为中国独有的一个文化艺术，从材料、技术到审美、精神，这些传统是独立于西方之外的，当然包括原来受我们影响的东亚、东南亚的一些国家。我们如何传承、如何创新，这就有立场的问题。我们要坚定文化自信，首先要搞懂弄通自己，如果没有弄通自己就来改造，我看很难成功。就像新水墨，从改革开放初期一直到现在看不到什么人，中国画这一百多年来一直在改造，把自己的东西都扔得差不多了，这一点还是要重新认识、重新理解、重新复兴、创新创造，没有

创新创造肯定不行，那就是倒退，那就是保守，那就是退步。这里有语境问题、传统问题，这是理论界、评论界的问题，中国当下有没有评论和评论家的问题。在这个时代当中，有没有一个真正能够有自己独立见解，能够引领引导这个社会的人。这对我们今天来讲很重要，就是让我们知道我们在做的是文化和世界的对话，借鉴西方的同时要搞清楚我们自己在哪里。还有一个就是思想，文艺引领的问题，一个是世界、一个是理论，这两条腿不能缺。这涉及我们的美育问题、教育问题。我们中国画现在面临很多困境。但是值得欣喜的是，我们在主旋律、主题性、人物画方面是创造历史的，今天新时代的主旋律创作又超越了所有过去的。包括过去的宏观化、概念性的固定的表现形式，我们今天已经完全超越了。早一点的老先生非常了不起，在笔墨上要比我们现在高得多，但是在人物的造型、技术、技巧、宏观场面把握上，我们也差不了太多，应该说我们这些年所作的主题性的绘画创作是代表这个时代、记录这个时代的，也就是习总书记对我们提出的要求，抒写伟大时代，不断推出精品力作，记录时代的图谱，这一点我们做到了。今天在座的美术界的各位同仁，这些年对这个时代在美术的创作方面是作出贡献的。

我的发言主要讲新时代主题性创作的新价值与新视角。十八大以来，我们整个美术界包括全国政协书画室，以习近平新时代中国特色社会主义思想和党的十八大、十九大精神为指导，学习习总书记《在文艺工作座谈会上的讲话》《习近平谈治国理政》第三卷等等。我们按照要求着力落实践行习总书记的讲话精神，美术界和美术家以人民为中心，深入生活扎根人民，与时代同步伐，以精品力作回报人民、回馈社会，我们通过一系列的没有间断的重大的主题美术创作工程，通过美协或者在座其他单位的组织机构，集中推出了一批讴歌党、讴歌祖国、讴歌人民、讴歌英雄的新时代中国画力作。新时代中国画主题性创作不仅是强调构建一个视觉图像的历史，它更是一个中国画发展进程当中留下来的新时代我们所追求的精神的宝库，这展现了美术创作与国家民族历史的

关系，以及美术创作在当代全球化的图像领域中所承担的独特担当与使命。每次国家重大历史创作的展览，全国政协书画室同仁都到现场去参观指导，所以美术界特别感谢我们，给我们很大的信心和支持。

比如说，在我们组织的这些创作的过程中，纪念红军长征胜利 80 周年展览，这些作品可以说跟过去创作的历史画完全不一样，它们气势宏大，过去的作品一般没那么大。我们的作品是 3 m×8 m，而且不仅仅是表现当时的历史，我们是用当代的视角和视觉样式来高度地反映红军长征这段艰难的历程，因为不光是中国共产党和中国人民对长征赞叹，世界上所有的政党，包括西方的，对长征、对红军都是称赞的，都认为是不可思议的，创造了人类历史上不可能创造的历史。非常值得我们去描绘一部气势恢宏的长征史诗，这种气势恢宏不是概念化的，不是过去那种画得非常高大、形状非常好的，我们把那种悲壮、那种初心、那种沿着曙光拖着疲惫的身体，甚至马上要倒下但还在前行的精神状态画了出来，使我们今天对当时那段历史的理解能够表现出来。这就反映了我们这个时代对历史的真实还原以及超越，以这种革命的理想主义和他们的精神状态来表现。比如我们画的一张《红军过草地》，过去红军过草地的画我们都有印象，但是这次画的是灰色的调子，一群红军往里面走，前面是沼泽地，有的陷下去，有的倒下去，身上破破烂烂，疲惫不堪，整个画面是灰的，只有远处一条红色的曙光。我觉得这种画更能打动人，非常成功。我们现在在绘画的表现上，各种艺术形式、表现手法、技术技巧都可以用。《飞夺泸定桥》把在泸定桥上的英勇场面画出来，得到了领导们的高度肯定，这些作品都在国博，原来都陈列在中央大厅。

另外我们搞的中华文明历史题材美术创作工程，花了五年时间，最后也是完成了 146 件作品。这类作品等于填补了我们在历史画艺术领域的空白，这些成果也达到了新时期的高度，我们都是在学习与借鉴前辈画家经典优长的基础上，通过对绘画语言的不断丰富和视觉效果的创造性呈现，达到了中国文化精神世界的共同升华。我们对这些作品的展览

现在都是暂时性的，不是陈列性的，这些作品对我们的美育，尤其对孩子们来说是一个生动的学习历史、了解历史、了解中国文化、了解艺术的最好课堂，所以有机会还是要多陈列。要全面教育、普及教育。加强中华美育就是要把经典的东西让普通老百姓多看，现在一有好的作品，美术馆、国博等排队都排了2公里，有时候还不止2公里。我觉得这些都是我们为这个时代必须做的一些事。

进入新时代以来，主题性的美术创作逐渐进入高潮，融汇了不同的观念和表现形式。其中一个最值得关注的倾向就是创作中主体意识与观看策略发生了变化，不再过于强调典型化的创作手法，也不在于追求形式的独立审美意义，而是以更加平易近人的态度构建双重视野下艺术对话的现场，这直接反映了当代中国画主题性创作在观念和方法上展现的新思考和新价值。这些主题性绘画创作，通过高超的技术和技巧表现，得到了大家的认可。反过来用中国的笔墨、线条，中国画的要素、元素来表现这类的作品，那些老一辈的艺术家要比我们擅长，我们现在人的笔头不如他们。用笔头来画、来造型、来表现的，现在几乎非常少，现在的中国画画家是用西式的方式在画中国画，所以中国画在借鉴西方这块我们是很成功的，非常好，但是在对线条的理解、线条的表达和画面的气韵等各个方面，对传统的传承是不够的。但是美术领域有一点，对传统的壁画、民间绘画、线描等，这块做得还是很好的。比如美院的壁画系也是很好的。所以我们必须了解自己的长处、短处，在我们的创作遴选上要更加完善，能够让人更加感受到一个全新全面的发展。

十九大开幕前举办的"最美中国人"的展览，还有原来的"时代楷模展览"，有一些画跟过去的不太一样，比如王珂画的《人民的好县长——高德荣》，高德荣是云南怒江的一个县长，画面就是平视的，没有把作为一个基层县长的高德荣画成很高大、聪明、运筹帷幄的形象，而是把一个真正的高德荣能够打动人的情节表现了出来。他长期住在公路旁，跟村民、民工在一起，他不住在县城，主动返乡，在独龙江那样

的艰苦环境中带领群众脱贫致富，我们要把他的高贵的精神境界表现出来，把他这种平凡和伟大，在我们新时代，通过新的认知，通过我们今天的表现手法表现出来。

还有很多作品，我不一一列举了。这些年除了刚才说的作品，还有抗战胜利70周年展览、建军90周年展览、新中国成立70周年展览、马克思诞辰200周年展览等一系列的主题性展览的作品。马克思诞辰200周年展览的作品，那几十张画我们画的时间很短，但是非常精彩。这次画的都是大画，这些画也在国博。刚才范迪安主席说了，我们正在组织庆祝中国共产党成立100周年大型美术创作工程，这个工程是国家工程，这个工程可以说是第一次全景式地把党的一百年辉煌的历史、不朽的功勋、动人的场面全部表现出来了。

按照习总书记对我们艺术家的要求，我们要把委员做好，要把书画室的画家做好，要有作为、有担当、有情怀，我们努力往这个方向做。按照习总书记的治国理政思想和文艺座谈会讲话精神，我们把全国画家动员起来，组织开展新时代原创性的创作，来更好地传承和发展中国画。在传承和发展的同时，努力描绘伟大时代的精神图谱。刚才范迪安主席说到疫情期间全国的美术界，我们全国的美术家老老少少、专业、业余报送到我们这边的作品有7.6万件，我们推出了1700多件，在中国美术家网对外发布的100期的网络云上展出。在国博又推出精选的200件，已经展了一个半月，效果很好，国博要整体打包收藏。人民出版社5月份就出版了我们的中国抗疫作品集，也给了医疗工作者。抗疫期间我跟范迪安主席提议，我们以两个人的名义，给湖北慰问，向全国的美术家发起倡议，把全国的美术家动员起来这是历史上没有过的。最后我们又发了一个美协倡议，效果非常好，美术家还是有情怀的，虽然他们上不了前线，但是按照美术家过去的传统，从中国共产党成立以来，中国的美术就没有缺席过，这么好的传统一直保持到现在。我们努力描绘伟大时代的精神图谱，更好地为时代画像、为时代立传、为时代明德。

杨晓阳（第十三届全国政协委员，全国政协书画室副主任，中国国家画院原院长、党委书记，中国美术家协会副主席，中国文化艺术发展促进会主席）

刚才两位说得很全面，展现了当下中国美术发展的全景。十八大以来，尤其是在这次抗疫过程中的美术界，无论以国家的力量、组织的名义，还是以每一位画家的一己之力，都尽到了自己应该尽到的责任，产生了广泛的影响。我说几个具体问题。

首先，今天看到"新时代中国画的传承与发展"这个题目，我觉得中国画的概念还是需要把它更加地扩大。中国画的概念历史上是没有的，从中华民族的绘画史来讲，从最早期的岩画、彩陶等来看，它们上面所画的叫做美术或者叫做绘画，其实没有中国画的概念。只是到了明代，由于对外开放，由于经济发展以及世界航海的发展，意大利的传教士利玛窦到中国看了以后，他回去谈到中国绘画的时候说，中国画画阳但不画阴，就是只画阳面不画阴面。中国画都是平面的，不讲凹凸法，顶多有一点凹凸有一点结构，但是关于光、色、解剖这些科学的体系，中国人是凭经验，总结了很多规律，在发扬规律的基础上，每个人去发挥自己的个性和不同的笔墨表达。中国画的概念一旦叫出了，明代、清代在长江流域、沿海跟西方的不断交流与对比中，显示出不叫中国画不行，因为中国画和西方画就是不一样，样式不一样，表面承载的载体的样貌不一样，根子上发自心源的目的也很不一样。但是随着中国100多年来跟西方不断的碰撞、交流、战争，当然历史上是有交流的，2000多年来我们的丝绸之路、欧亚大陆桥、海上丝路，交往的过程中逐渐融合的趋势是世界大潮流。

现在全国政协书画室召开"新时代中国画的传承与发展"专题座谈会，是关于中国绘画的传承与发展，或者是中国美术的传承与发展。实际上我们是这个概念。我们现在大型的国家主题创作工程的组织方式与

20世纪50年代国家组织的很多大型创作的组织方式是一脉相承的，我觉得这是我们的中国特色。政府力量、党的力量，在一个正确的组织下，用一个国家、集体、组织的方式集思广益，采取组织的形式，这种组织的形式就产生了在短时间内不断创造精品这样不断的阶段成果。这个成果现在显示出主题创作的强有力的中国特色。这个中国特色在其他任何一个国家是办不到的，就跟抗疫一样，中国能取得这样的成果，这是文化自信、理论自信、道路自信，也是制度自信。有这诸多方面的优势，中国美术的发展我觉得在主体方面是健康发展的。现在我们谈中国画的传承与发展，我觉得有几个问题是需要注意的。

一是我们当下的美术基础理论是空白的。中国的美术理论在历史上是文史理论不分的，文史理论不分使得中国美术理论博大精深，它跟中国的文论、诗论、戏剧理论的关系是很密切的。比如借古开今的说法，我们现在美术上采取很多，实际上这是20世纪50年代抢救戏剧的时候提出的重要口号，在历史上是有出处的。现在我们说借古开今发展中国画，这些理论其实是来自中国古代画论、古代诗论、古代戏剧理论。古代中国美术理论是跟天地人的世界观哲学连在一起的，这是第一个来源。第二个来源是西方科学的美术理论，西方科学的美术理论主要在于绘画技巧、绘画技术、绘画操作方面，浩如烟海。西方实际上对人跟社会的关系，对人的生活跟艺术的关系讲得不多，它的论述远远落后于中国古代的文论、诗论、画论。但西方在技术方面，在科学介入方面谈得非常充分，这部分在我们一百年来学习西方的时候起到了很大的作用。中方的画论、西方科学理论的画论，支撑了我们从延安开始到20世纪50年代。第三个来源是进入了新中国，借鉴苏联现实主义的美术理论这部分也比较完整。但是进入新时期，改革开放以来一直到现在，我们在这三个理论体系的基础上不断探索，却没有形成一个完整基础的符合逻辑的体系。这个体系是亟须建立的。如果没有建立在以往的基础上，来更新新时期的美术创作的基础理论，这是不行的。实际上美术批评是有

的，为什么我们感觉到没有美术批评？实际上是没有触及艺术发展深层规律的美术批评，而是表面的就事论事、就画论画、就技术谈技术，或者就某一个政策的对应批评的特别多，但是就新时期美术自身深层的艺术规律，达到哲学层面的、美学层面的理论没有，不但没有，而且没有这个意识，更没有这个动作，我觉得这个事情是亟须解决的，并不是不好，而是没有，它还没有到需要凝结，需要深层地像钉钉子一样钉进去来建立当代我们新时期美术基础理论的时候。现在如果不抓紧，可能美术就会横着发展，不会纵向地往深层、高层发展。我觉得艺术研究院，各个美院的美术史系，艺术机构等，应该有这样的很大的、很远的、很深的研究任务，是不是以国家的力量来促使关注这个问题？我们无论是要用多长时间建立起来一个体系，这个工作是非做不可的，要不然中国美术是平着发展的。所有的事物只要平着发展就会向下发展，事物达不到高度以后就会早早完结，新时期需要新理论，这个任务是必须有的。

第二个问题，我们在大量地组织国家工程，在创作的过程中不要忽视艺术家个人的创造，国家的力量、国家的创作工程和个人的创作，要同时并举。习总书记讲要重视时代的文化典型，在文代会的讲话里我觉得他是在2014年的讲话之后专门提出，个人的成就可能是这个时代的成就，个人的高度可能是这个时代的高度，个人典型可能是这个时代的典型，可能个人的成就代表这个时代的成就高度。有高原没有高峰，这个高峰是什么？我觉得有集体的高峰，但是艺术创作，尤其是美术创作是个体劳动，如果不重视个人的特别感受，特别天才的感悟，我们是有缺憾的。我们大量的政府工程气势恢宏，反映这个时代的全貌，但是从个别的突破来讲，像齐白石的突破、李可染的突破、黄胄的突破，这些个人实际是高峰的高峰，如果没有个人的努力，集体创作容易千篇一律。我们现在大量的国家工程是有要求的，是有具体的事件、人物、历史年代，有到具体环境的考证，这点使得我们现实主义大发展，但是中国美术的核心是要在现实的基础上拔高，要高于生活，最后要达到写意，不

达到写意就没有中国美术的高峰。而写意不是凭空而来，是以现实生活作为源泉的。现实源泉表现的还是现实主义，我觉得是底线不是高线，它的高线是达到写意精神。中国人的写意不是写个人之意，不是在个人的小圈子里说要走出自己、走出个人，不要把身边的小小的悲欢作为我们终身努力的高线。悲欢和民族和时代和国家连在一起，还要跟天地自然历史连在一起，这样的高峰不是短时间的国家工程，用一笔钱、一个时间段、创造一个条件能达到的。齐白石不是国家力量，是时代的力量，齐白石并没有中西结合，齐白石连一个外国字也不认识，没有受过现代教育，更没有受过现代的高等的美术教育，没有科学的体系支撑，但他就是高峰，他就是近现代中国美术的第一人。为什么？他有传统力量，他有生活力量，他有个人天才的力量，这三方面的力量我们不能忽视。像齐白石这样的人，我们现在应该重视，有没有这种人？我相信是有的，虽然可能并不是很多，但是是有的。如果我们只重视国家工程，忽视了个人的创作，习总书记在文代会讲话特别强调的这条，个人达到的高峰可能能代表这个时代，这句话就要落空。事实上艺术规律表明，个人天才是最后高峰的最重要的因素。同样的时代，同样的国家力量，同样的组织，同样的思想教育，同样的物质条件，为什么大量的人达不到高峰？中国的美术教育基本上是西化教育，尽管我们几代人，包括在座的各位都努力地使得中国文化进入中国美术教育，但是不断地一代一代地传承，在这样的苏联体系下，中国美术教育还是问题很大的。中国美术教育最失败的就是每年毕业生就业率是所有专业里的最后一名，一直是最后一名，从美术学院毕业的人最后能搞创作的是微乎其微的。假如我们是师父带徒弟，大概有七八个学生都能以此为生，而中国的美术学院培养的学生，大部分人都有美术基础然后改行做其他事情，真正在创作上达到有成果的学生并不多，现在我们看到的浮在面上的名家，至少有一半不是正规地从美术学院一步一步走上来的，美术学院的高才生往往最后在创作上是有问题的，因为他有很多繁杂的课程要学，最后他

个人的天性被规律、知识磨灭了，反倒不如齐白石。新中国如此大的力量，八大美术学院加八大艺术学院，再加上1100多所大学的二级美术学院培养了大量学生，高峰在哪里？高原是很高了，很广大，但是高峰是微乎其微。

我认为要重视艺术规律，要重视艺术家个人天才的发现，给这些人跟国家工程一样的支持力度。还有我们美术教育的改造，不改造绝对不行，实际上是在改造的，每个美术学院改革开放以来都发生了很大的变化，对中国传统的，对西方现代的这两方面的借鉴超过了我们前面50年纯粹学苏联的现实主义。现实主义增加了中国美术的人物画的活力，但是现实主义又消解了中国古代写意精神的传承，而现实主义在几十年间对同时代发生的西方的现代艺术，对它本质上发展好的方面是忽视的、是排斥的。改革开放以来都打开了，但是积重难返，50年的苏联体系还是一个主体，这个事情需要假以时日，现在认识上逐渐是清楚的，但是这都是问题。个人的创作、个人的天才，个人特别不同的感悟世界的能力，我觉得应该充分地重视。

再一个问题，要鼓励长期地无条件地深入生活，以一个主题像钉钉子一样钉进去，一个人在某一个方面能够有更大的成就，我觉得更重要。现在面上的写生是很需要的，不是不需要，配合一个时期的重要任务，美术家应该作出自己的贡献。但是每一个人有自己的生活基地，像柳青、刘文西、黄胄、李可染这样，才能真正挖出有分量的金子，最后创造传世的作品。

吴为山（第十三届全国政协常委，全国政协书画室副主任，民盟中央常委，中国美术馆馆长，中国美术家协会副主席）

我首先谈一谈对座谈会的认识。全国政协书画室在关键时候组织这样一个中国画传承与发展的座谈会，我认为不仅仅是在中国画，也是

在整个中国美术甚至中国文化找到一个抓手、抓到一个支点。因为找油画，找其他的门类不如中国画能抓住本质问题。中国画是自己民族的文化，自己民族的文化一定要很好地继承，要很好地去梳理它、认识它、研究它，才能很好地发展。这个发展继承不是单向的，不是纵向的，是纵横交错的，也就是要吸收外来的文化。不忘本来、吸收外来、创造未来，这个研讨会具有哲学意义。

作为全国政协书画室，应该做什么？我觉得应该从文艺思想的领域里面来找到理论根据，来学习习近平新时代中国特色社会主义思想，在新时代用新的文艺理论引领我们的创作。全国政协书画室在这个时候发声是恰逢其时、适得其所。这是我对座谈会的认识。昨天看了新闻联播，我很高兴地看到范主席在上面发言，艺术门类种类很多，美术有代表这是很了不起的，范主席的思想性和表达都很好，他又是搞教育又是搞创作，这对我们也是很好的鼓舞，说明中央对美术这么多年来的成就是看得到的，另外对美术的发展也是十分重视的。国家高度重视美术馆的建设，令人鼓舞，美术家们十分高兴。范迪安主席当过美术馆馆长，会上专门提到各地政府要加大财政力度支持各级美术馆的建设。我想众多的美术馆一定会在不久的将来展示在世界面前。另外，我昨天认真地学习习总书记的讲话精神，其中我对文化部分特别在意，特别认认真真地看这一段，有几个点。文化是重要的内容，是重要的支点，是重要的因素，是重要的力量源泉，放在工作的特殊位置，这个很了不起，这是真正的文化自信。文化自信特别是中华民族的文化自信，要从中华民族的本体精神来研究各个方面的点。一是我们如何继承，二是我们如何发展，三是我们如何传播。所以我今天发言的题目就是《让中国画成为世界文化的重要组成部分》。中国画在世界上不是没有影响，也不能说中国画不是世界文化的重要组成部分，但是就中国画自己的价值和民族的影响力和深刻的历史传统而言，中国画今天在世界上的地位与它本有的价值是不符合的。世界都在画油画，世界都在搞版画，有几个国家能搞

中国画？能把中国画的精神融到他们国家的画里面去？我觉得这个是不匹配的，所以我提出这样的问题。

习总书记在《习近平谈治国理政》第三卷第17主题当中专门提到构建人类命运共同体，构建人类命运共同体不是放在嘴上的，应该心相通、情相融、情相汇，所以构建人类命运共同体我们要用文化进行新的交流。习总书记讲真善美是永恒的，要用美来构建人类命运共同体，这个东西是存在于时间和空间的，是具有世界普遍意义的。所以中国画如何很好地继承，让世界了解，而且它一定会被世界认可，因为里面美的东西太多了。中国画具有的普遍生命价值和独特的创作方式，并没有在世界获得应有的了解和认知。中国画所包含的创造性的智慧是可以为人类共享的，当中国画被世界所接受的时候，也是中国艺术对世界作出贡献的时候，我们不要老把中国画作为自己的画种，关起门来讲它多好多好，真的要让世界了解它，因为这些创作具有人类共同认可的价值所在，充分认可中国画的独特性，深刻认识它的普遍意义，知道它的独特性与普遍性是共存一体的，才能在世界广泛地传播。不认识到中国画的独特性，不研究它的独特创造和独特审美，在跟世界文化对话当中就失去了支点。

我认为中国画的传承与发展要从几个方面来落实：第一，要彰显中华美学精神；第二，要从中华的源头寻找契机；第三，要从中西合璧来看中国画的发展；第四，要在世界语境下传播中国画。

第一，彰显中华美学精神。中华美学精神是中国精神在审美层面的体现，所谓中国精神就是中华民族深刻的传统人文精神，自主自强的独立精神，兼容并包的博大精神，改革开放的创新精神以及新时代以来矢志不渝的追梦精神。这是我对中国精神的理解。它在美学方面的具体体现，习总书记多次提到中华美学精神，这个美是具有普遍意义的，也是具有哲学意义的，美学是影响美的哲学，具有很广泛的辐射性和传承力，从广度和深度上我们要研究中华美学。我把中华美学精神用八个

方面来概括："儒释道互补的文化结构，澄怀味象的生命体验，仰观俯察的观察方式，妙悟自然的欣赏特征，虚实相生的创作法则，境生象外的审美生成，气韵生动的艺术境界，高明中和的最高理想。"这八个方面，是中国人以诗化哲思与生动直观把握世界真谛，高度融合感性和理性、直觉和思维、肉体和精神的产物。它涵养着道德的艺术形式和创作方式，容纳了从"技"到"艺"再到"道"的创作升华序列，彰显了艺术家整个生命过程创造的理想追求。它从本民族文化中生长出来，从精神之源生发出来，能作用于创作实践的系统性思维、价值和方法。只有回归它、依靠它，运用它、发展它，中国画才能真正实现创造性转化和创新性发展而生生不息。

第二，从中华的源头寻找契机。每次人类社会发展的推进都要回到源头之处，从源头活水中发出新生的种子。中国画的继承发展也是如此，我们应当充分认识到书画同源观念的深刻性和丰富性，通过梳理文字和书法的源头来开创中国画的未来。实际上书画同源、书画同体正是中国的最大特点。中国画与中国书法一样，都是近取诸身，远取诸物，依类象形的结果，在漫长的发展过程中一直相互关联、相互影响。书法造型的夸张性、概括性、意象性对中国画极具启发意义。书法的造型表述的是时空流动的影像感，既依托对象的形又不执着于形，而是即形离形，谋求"势"与"意"的统一。这种审美意趣深刻地影响了传统中国画的造型观，也应该成为中国画走向未来需要秉持的核心理念之一。我们现在谈核心价值观，实际上中国画的核心，很大意义上书画的造型是很重要的。书法是中国画核心的核心，书法是基于文字，文字是在天象地脉的创造当中慢慢演化的，这里面有形、有声、有意、有境，书法的表形通过工具材料和艺术家的情感以及审美，创造了无比美妙的意象世界。除了书画之外，中国古代的壁画、石刻以及各种民间美术也要在中国画造型观的塑造中发挥积极作用。刚才晓阳院长讲到关于古代的绘画，像陶寺文化、良渚文化、红山文化等这些造物，还有一些壁画，

都是我们中国画应该学习的。我上大学的时候，教中国画的老师房间里很多标本非常好，但是画出来的不能是标本，形、结构、体量都对了，但是你没有精神。汉代壁画里面的一些生物，包括中国雕塑里面的木刻牲、兽，还有出土的东西以及民间的墙上凿刻的造型，充满了无比的想象，我认为这是东方神妙美学的体现。所以我认为造型之外、书法之外要在这方面寻找。书法线条的表现性也极其丰富，以骨法用笔的评判标准来规定表形线条的笔法，也是中国画的传统，尤其是行草风强调速度感、瞬间性和不可重复的偶然性，在线条中灌注着丰沛的情感、图形生命的律动，这是中国画写意的灵活所在，更是中国画与西方艺术拉开距离且骤然挺立的关键。素描界的中国画很好，特别是人物画，现代以来产生了很多的力作，但是如果把中国画的本质线条和依类象形与准确的精妙的造型，而不是死板客观的造型融合在一起，我认为中国画会获得巨大的成功。

第三，从中西合璧来看中国画的发展。中国画20世纪以来的关键词，从表形、艺术、形式上讲一定是中西合璧。当然潘天寿、黄宾虹这些大家是非常了不起的，但是在中国画的发展过程中，有横向发展、纵横交错的发展，它们就是中西合璧的理论以及实际，特别是20世纪上半叶第一批艺术家到西方留学，把它的造型、题材，包括一些主题绘画的创作理念运用到中国绘画当中，以徐悲鸿为代表的古典写生、技艺和中国笔墨相结合，把西方的现代主义的造型和中国古代的造型、诗情浪漫的表现艺术融合在一起，把西方表形主义和泼墨泼彩融合在一起的风格，以及把西方的现代设计和中国装饰艺术融汇在一起，这些风格应当在今天成为一个研究的体系，或者说通过研究把它真正地定位为20世纪中国美术院校教学的重要体系。在其他一些场合我也谈过这个问题。中西合璧这条路也是我们中国画发展的一条必经之路，而且我们已经看到了成果，今后不断的发展过程中还会有更多的更有特色的成果。赵无极也是一个非常有代表性的人物，我在香港看到赵无极200多张水墨画，

都是很抽象的。包括香山饭店里面的一幅画，当时是毕黎明请他画的，充分体现了他早期就把中国的笔墨精神融于心间，所以到了西方以后，把中国的哲学，把中国的诗情、笔墨与西方的油画结合，在西方的土地上开辟了自己的新领地，这也是中国画改造油画的问题。我们老是用人家来改造中国画，当然改造的过程是兼容并包的过程，是吸收的过程；我们也可以在西方的油画里融入中国的精神，当然中国的油画家们也都走了非常好的路，但是在西方走这一条路不是那么容易的，而赵无极走的这条路得到世界的认可。

第四，在世界的语境下传播中国画。如前所说，近代以来的中国画画家在学习借鉴吸收改造中国画的过程中，吸收西方美学已经屡见不鲜，如今我们更加需要在西方的画中融入中国画的精神。一方面中国画的创作者要有时代的意识，要有中国画本体的意识，要有中国画的情怀，来把中国画的精神以及中国画所承载的精神带到世界。还要强调发展过程中融汇其他文化而发展出来的优秀文化特性，这一点不仅仅在中国画当中，在雕塑、油画当中都应该有这样的意识。另外，我们传播中国画，传播中国的精神不仅要靠中国人，还要培养相关留学生对中国画的兴趣。留学生是重要的文化使者，他们在中国学习是从客观接受到主动学习借鉴的选择和接受的过程，他们会在回国以后，成为中国画精神的传播者。中华之光——传播中华文化年度人物评选中，有一个20世纪80年代在南京大学的留学生，他引京剧，他到西方把京剧杨贵妃改成英文，结果在西方得到很好的传播，这是创新性发展，创造性转化。他讲的一口中国话，成为一个京剧的发烧友，是一个西方人。我觉得培养留学生很重要，他们自己沉浸在中国文化的环境中学习，可以感受到、认识到中国画的文化魅力以及背后的当代性价值。优秀的中国画作品特别是当代中国画作品在国外进行长期的陈列，我觉得这是很重要的，现在中国美术馆也在发展发扬一些很好的理念，现在正在大面积地、大规模地和国际进行展览交流。这个展览交流在过去很麻烦。我们现在是把两

三件作品放到那里去，然后把他们的两三件作品放到中国美术馆来，我们现在已经开启了这样的交流方式。像八大山人这些在国外都是非常受欢迎的，真正的艺术都是相通的。

我们也要把西方优秀大师吸收中国画创作出来的作品展示出来，比如路德维希捐给中国的作品当中有10件毕加索的作品，其中就有一件是用中国的草书画出来的，也是水墨画，这种作品我们还要不断地进行弘扬，说明中国文化也是可以被西方的大艺术家所接受的。最近我们办了一个展览，清代的版画与浮世绘的对话，这里可以看到中国的"姑苏版"对日本的影响，日本的浮世绘对西方的影响，本源还是受中国的影响，对世界的影响，影响了印象派、后印象派，这些都可以找到例证。这些方面要多研究、多宣传，鉴于此，中国画才需要持续不断地向世界传播，让全世界的艺术家关注中国画或者水墨画的创作，如同全世界都在用油画进行表现那样，最终使中国画成为世界文化的重要组成部分，而被普遍接受，这样才能真正让中国画及其审美创作成为全人类共有的文化精神。我们现在讲的是世界都讲汉语，都在用中国画的方式，都用中国书法的方式书写的时候，当然不能要求他们都是这样，但是当中国精神、中国审美能融入他们的创作中，成为他们的组成部分的时候，这时候的中国画的文化成就是必然的。

唐勇力（第十二届全国政协委员，全国政协书画室副主任，中央美术学院学术委员会副主任）

这次全国政协书画室的座谈会我认为很及时，题目起得也很好。"新时代中国画的传承与发展"这是个大课题，而且这个课题也正符合现在中国画发展的生存状态。对中国画的传承与发展，我们要有一种新时代性的认识，我以为"传承"主要是教育问题，中国画传承的核心是中国画教育，有什么样的教育便有什么样的传承，而"发展"体现在理

论研究成果和创作出优秀的中国画作品两方面，然而用作品说话是最重要的，作品证明时代的发展，美术史的书写都是从作品和画家开始的。

"传承与发展"核心是教育，教育我认为有两个方面：一是学院教育，二是社会教育，这两个方面构成了中国画全方位的教育。中国画的传承就是靠教育，没有教育，中国画是无法往下传承的，如何守护中国画的文脉，中国画教育的教育理念、教育方针、教育纲领、教育内容、教育方式与方法等都是要重新研究的新课题，也就是培养什么样的中国画传承人的问题。在社会教育方面，博物馆、美术馆、各大中小城市中的各级别画院、城市里的画家村及电视媒体网络等构成了社会教育的基本形式，比如博物馆和美术馆是中国画传统艺术文脉的重要教育场所，全国各电视台的艺术类节目如：北京台的《我爱书画》，书画频道以及全国各地电视台各种形式的书画节目都是传递中国画正宗文脉的媒介，网络媒体也有大量的中国画的内容。国家及省市县级美术馆和各私营美术馆都有众多的不同特色的中国画展览，中国画的社会教育和学院教育形成了中国画传承的基本因素。而"发展"既体现在作品上又体现在理论研究成果上，院校的毕业创作展是毕业生集中的成绩展览，什么样的作品面貌体现了什么样的中国画发展前景，也体现了什么样的中国画教育。社会上的各种各样的展览会上的作品面貌体现了中国画发展的面貌，理论研究方面也取得了新的进展，各种观点的学术论文出版发表，新的中国画观念的著作也很丰富。那么怎么能够深入具体地了解、研究、分析、认识当下中国画的创作现状呢？当下中国画的生存状态到底怎样，是否是健康的传承与发展呢，我们需要全面的深度的调查了解来进行评估。我认为中国画的传承与发展中存在着许多问题，需要进行深入的研讨。这次专题座谈会拟定的15个讨论题非常重要，正切入当前中国画生存状态的核心问题，问题意识明确。

我就第一个和第二个问题谈一下自己的认知与思考。第一个问题是"新时代中国画继承与发展有哪些规律性的特征，有哪些新时代的新特

点、新问题、新挑战、新机遇、新趋势、新目标、新前景？"百年来西方艺术的引进已经对中国画形成冲击，自改革开放以来，西方艺术与中国传统艺术展开了激烈的碰撞，几十年来中国画产生了巨大的变化，在艺术观念和绘画技法风格上同时形成了鲜明的反差，而且还在不断地转变或者转型，在中国画创作上呈现了向西方艺术看齐的观念倾向，在国内各类型的中国画作品展中名称以"新"字打头的展览尤其引起注意，其作品却大多是观念性的，基本抛弃了传统中国画的语言特征，弱化了中国画的文化精神，在当前中国画坛中产生了巨大的影响力，对中国画形成了很大的挑战。在中西文化的碰撞与融合中无疑是西方艺术观念在青年画家心目中占了上风，众多的中国画的青年画家西化得很厉害，他们的造型能力和传统绘画的基本功严重不足，所以他们的创作理念就力图在西方艺术形式及观念中寻找答案与出路，我们从各种类型的美展中可以窥见一斑，我以为这些状况便是目前中国画的新特点、新趋势、新问题、新挑战。但是其主要问题在于我们的学院教育，我前后在中国美院、中央美院担任过近二十年的中国画系的主任，目前还在兼任上海美院的中国画系主任，有许多深刻体会。举个例子，我的研究生听了理论家的讲课以后，反映到我这里说，听了理论家讲的课以后，不知道中国画怎么画了，反而迷茫了，觉得中国画不是当下新时代的主流绘画，感觉好像西方当代的前卫艺术变成主流了。这个问题非常值得思考，它有更深层次的原因。从宏观到微观，我们讨论问题更多地应该落实到具体的问题上，繁荣的展览景象往往会遮蔽作品本身存在的问题。我们的本科生的中国画教育教学体系不够健全，课程设置不科学、不系统，不能适应传承与发展这个大目标，更重要的是教师结构不合理，具有扎实造型基础和传统功力深厚的教师极少，所以这也是一个新挑战，中国画教育如何往下发展是面对现实的挑战与考验。

第二个问题："中国画传承发展如何正本清源、守正创新？"这个题目是很切合当下中国画发展导向的问题。中华文化源远流长博大精

深，中华文脉一定要传承，所以中国画的概念就一定要清晰，这是新时代应该要面对的事情。对中国画的概念问题，我们近一百年来都在讨论，什么是中国画，中国画这个词是出现在宋朝时期郭若虚《图画见闻志》中，这是最早在文献上提到的。近一百年以来，随着西方艺术的进入，美院教育当中几次改变名称，从彩墨系改成中国画系，现在又有提出"水墨画"等，这就冲击了原体的中国画。在对中国画的讨论当中，张仃也特别提出笔墨是中国画的底线，有人还提出笔墨不是中国画的底线，中国画的底线到底在哪里，这也是一个问题，我们应该好好研讨一下，研讨清楚中国画的概念问题，知道了什么是中国画，就知道了什么是中国画的底线，守住了中国画的底线就守住了中国画。中国画的底线到底在哪里，我们现在还往往不清晰，这也是一个非常具体的问题。比如说全国美展的评选中，有一些西画因素非常重的绘画入选了中国画画展中，评委评选时失去了中国画概念的原则，只是看这张画画得好不好，不看作品是不是真正的中国画。所以在中国画的展览评选当中往往会出现这样的问题，这个问题应该特别引起注意，社会上也直言批评全国美展的问题，要把那些西画因素过重的作品送到综合绘画评选体系中，全国美展有综合绘画展，混入中国画中的西画因素过重的好作品也是有出路的。

美协担负着非常重大的责任，中国美协举办的全国美展作品评选是一个方向性问题，什么样的作品通过了评选就把握了什么样的创作方向。这个方向有的时候非常难以划定界限，但是我认为一定要划定中国画的边界，如果没有了边界，中国画的传承就无从说起了。另外，中国画关于笔墨论争的问题，其实是有一个历史性的。什么是中国画的笔墨？从宋代开始往前推，中国画的笔墨是以勾线、渲染为主的，追求气韵生动、骨法用笔、应物象形、随类赋彩、经营位置、传移模写。元明清文人画兴起后开始讲究的笔墨，就是一笔出现干湿浓淡变化的笔墨，其作品是自娱自乐的。宋代之前的笔墨和宋代之后的笔墨很明显是不一

样的，可见笔墨是发展变化的，还是纯粹的传统的东西。一百年来西方艺术冲进来，尤其是西方现代艺术冲进来以后又出现的第三种状态，就是材料笔墨。把宣纸、毛笔、墨三种材料放在一起，游离于传统笔墨之外，可以评定为不是笔墨了，而是把笔、墨、水作为工具材料而已。现在所推出的新水墨，就变成了现在的状态，这个所谓的笔墨怎么评价，是理论界值得研究的。三种历史性的笔墨状态如何分辨并清楚地找到合适的位置？尤其现在中国画的发展如何界定、如何把握发展方向是很重要的问题。新时期中国画的笔墨概念模糊了，多元化的艺术形式使得中国画界限已经不清楚了，因此很多作品名为中国画其实游离在中国画本源之外，因为中国画对西方艺术的吸收或借鉴乃至照搬意识的加重，造成对中国画认识的模糊，所以很多的策展人策划的展览也是西方艺术观念占了非常重要的地位。中国画的文脉本源越来越淡漠，从宏观角度上来讲，应该从国家力量的角度上扭转这个趋势。回顾过去，二十世纪五六十年代的老中国画画家还都是正本清源的，他们的笔墨完全是在唐宋元明清的笔墨状态之下，包括齐白石、黄宾虹、黄胄等，他们还是属于这样的笔墨状态，是真正的"守正创新"。但是近时期的笔墨状态出了问题，失去了笔墨本源，讲的是西方的艺术观念主义。我们怎样才能扭转局面，我认为核心问题还是教育问题。

要想成为优秀的中国画画家必须具备四大基础：一是造型基础。二是传统绘画笔墨技法基础。三是文学史论基础，如：中国古典文学诗歌，中国画的绘画史，中国画的美学，包括西方的美学及美术史等，为什么老画家能画出正本清源、守正创新的好画，就是因为其文学史论修养深厚。四是书法基础。作为中国人来讲，文字书法是中国传承非常核心的东西，中国文化要想传承下去，书法是非常重要的。这四大基础在中国画教育当中是核心的基础。但是这还不够，还要补充两个基础知识，就是形式构成基础和色彩修养基础。六大基础构成六个方面的知识能量，才能成就一名优秀的中国画画家。比如造型基础是最重要的，中

国画现在主题性创作为什么做得好，创作出了很多的优秀作品，就是因为百年来在徐蒋体系的指导下，在学院教育中有大量的造型基础课，人物画造型能力大幅度地提高，古人是做不到的，这一点也是学院教育的成功之处，是今后需要更大力发展的教育方式。而现在美术学院的教育有弱化造型训练的趋势，这是因为西方现代主义的学术观念的影响，有些当代画家认为造型能力有一点就够了，认为在现代艺术尤其是当代水墨中造型能力不是主要的。这是我们要十分警惕的问题。我们要提倡的表现中国精神、中国故事的主题性创作需要非常强大的造型能力，这个造型能力要从教育中来，如果没有好的学院教育，人物画画家成长起来就非常困难，所以我认为加强造型能力的教育也是我们中国画发展非常重要的方面。

李翔（第十三届全国政协委员，全国政协书画室成员，中国美术家协会副主席）

全国政协书画室召开这个会正当其时，我们的美术批评和美术理论这块，确实不太健康发展或者不蓬勃发展，造成了这些理论问题，老问题或者新问题，就是单子上的这些问题，有一些迷失。我觉得中国画的发展也不是那么复杂，抓住几个点，很重要的几个点，就能推动、繁荣，就能向前发展。我大体捋了三个点。

第一，审美取向出现了很多问题。审美取向非常重要，关系到整个中国画发展的方向和艺术为谁服务的问题。在审美取向上，比如主题性绘画，军事题材绘画是有非常明确的审美标准的，这个标准好多都是形成共识的共性的规律，包括普通观众都非常深刻认同的美，比如崇高美、雄强美、健康阳光之美、自然朴素之美、雄浑广阔之美，还包括边关冷月之美、小桥流水之美、晓风残月之美、阴柔之美，等等，这些"美"都是有标准的，这种审美也都是有范本、有样板的。也就是我们

常说的雅俗共赏，达到黄金分割点。这种标准、这种美我们从本科、研究生就给它格式化定格，因为首先心里要有一个审美标准，定格审美标准，坚决抵制所谓的以丑为美、没有什么真善美、突破真善美的东西。审美取向直接关系到眼界、眼力和眼光的问题。刚才有的专家说美术史，美术史特别是主题性规划美术史的梳理非常不够，拿中国主题性绘画来说，是近100年，特别是中华人民共和国成立后发展起来的，但是这种梳理，规律性的探讨，艺术本体的研究非常不够。中国画的美术史和西方绘画的美术史的梳理和直接给学生的灌输要加强，让他们心里有数，只有对美术史了如指掌了，你才知道哪个人、哪一波群体有创新性，你才知道在空白处做文章，画家在哪里用技巧、下力气，所以审美非常重要。

第二，基本功的锤炼。也就是共性规律的把握，这直接牵扯到作品的生命，质量是作品的生命，这也是艺术本体的问题。这个问题大家探讨或者研究得少。刚才勇力说到造型，中国画的造型应该是站在西方造型基础上和中国造型基础上的新时代造型，是有规律的，可以总结出一套规律，这个造型应该是高于西方，高于传统的造型。还有一个是色彩规律的把握，造型在文艺复兴时就解决了，但是色彩问题在两三百年之后，科技充分发达了，解决了光的问题，知道光是怎么回事，印象派出现，才解决。色彩也是一门科学体系，这个色彩体系和中国画的色彩、传统的色彩的结合，形成中国现在新的色彩规律、新的色彩技法，而这个东西我觉得也欠缺，也欠梳理，也欠形成理论。还有笔墨，好多画家说是我们的底线，笔墨的基础是书法，还有文学修养、哲学思维。批评或理论家和画家要去做这些学问，去梳理出来形成教程。每个画家都有经验，但是没有梳理出来，没有形成理论，所以中国画的发展、传承就受阻碍。

第三，创新。中国画不要局限于中国画，我觉得这里面有一个主流和包容的问题。中国画肯定有主流的，主流发展、主流强化、主流提

倡，一定要包容，不包容中国画就会死。为什么工笔画盛行，为什么写意画不发展，因为现代社会在发展。现在的建筑物，各种场合适合工笔画，而且工笔画雅俗共赏，老百姓喜欢工笔画，硬是不让弄工笔画是不对的。时代在发展，存在就是合理，所以工笔画也要提倡。工笔画也是笔墨的一种，工笔画是楷书，写意画是草书、行书，不要把写意画局限于所谓的一笔画，写意画也有工笔，工笔里也有写意。所以这些探讨，这些具体的艺术本体的问题探讨得少，这种研讨特别少。我觉得全国政协书画室多组织进行这样的研究，就能够解决许多问题，推动中国画向前发展。

刘万鸣（第十三届全国政协委员，全国政协书画室成员，中国国家博物馆副馆长，中国美术家协会中国画艺委会副主任）

对中国画的继承与发展谈两点看法。首先是传统，关于中国画的传承，对创造者而言首先要解决的是传统文化的优劣分辨。虽然中国画历史悠久、风格多样，但是我们做不到对其一视同仁，因为并不是所有的传统绘画都是优秀的，有的甚至是绘画创作的弊根。当下对传统画思想的误解和误判有时也会给当下中国画创作的思考带来不利。比如宋代绘画是高峰，是中国绘画史上不争的事实，宋画之所以格法森严、气势雄伟、精微细致，重要的是它对传统艺术，也就是对优秀传统意识的选择。比如对唐五代绘画准确地继承。比如董其昌的绘画思想，他曾垄断了中国画坛近两朝，从明清绘画的式微完全可以看出是由董其昌的绘画思想所左右的。经过民国革新派的呼声，中国画的格局改变了，像康有为、徐悲鸿、林风眠这些有志之士高举了民族艺魂之大旗，海纳百川、包罗万象，以自强自信包容之心打开了新格局，改变了画式，改变了中国画的方向，也就是刚才谈到的中国画家应该有包容之心和开放格局，前人为我们做出了榜样。这些开放和包容首先建立在对自身的文化自信

上。我们看到汉唐北宋艺术的强盛，其实在某些程度上就是它精神上的强势。当代中国绘画创作的主题性创作所取得的这么大的成就，为国家作出的这么大的贡献，提出的主题性的新价值、新气象，也正是在当下国家文艺方针、尊重传统、文化自信的前提下实现的。所以我们看习总书记在文艺座谈会的重要讲话，就感受到习总书记是通古的，能以古观今，更重要的是以今画古。

其次，中国画为谁创作、为谁立言。中国画创作看似是一个个体劳动，作品却与国家、社会紧密相连。绘画作品为谁创作、为谁立言是决定画家格局大小的标准，也是大家和小家的区分。跳出自我，跳出身边的小小悲观，以真情真感和敬畏、自信之心来表达民生，是当代中国画家提高绘画水准的前提。优秀的中国画家的作品都是时代民众的心声。刚刚我们提到的汉唐北宋的绘画，是那个时代国家精神及民心的成像。明清画之所以式微，关键就是创作方向出现了问题，对为谁创作，为谁立言，产生了茫然。而宋代不然，虽然宋代是一个文人时代，那时的诗人画，也就是当官人作的画，他们知道为谁而画，崇高伟岸自信是他们的精神价值和精神追求。比如苏东坡、欧阳修这些人的作品的精神内核关注的是国家情怀，不为一己之利，他们作品的崇高博大正是那个时代中华文化的自信，体现的是国家精神。为何当代关注苏东坡，大家关注的除了苏东坡的艺术之外，更多的是他的人格和气节。比如赵孟頫，是元代的大画家，同时身居高位，他提倡"画贵古意"，看似是一个美学问题，其实质是借高雅崇高的汉文化，力图在元代特殊时期以文化改变艺术，他没有身边的小小悲欢，忍辱负重承载了那个时代的文化使命，这比他同时代的老师明哲保身的态度要高尚得多。所以美术史对赵孟頫有着充分的肯定也就理所当然了。前人为我们树立了榜样。当代中国画家其创作首先建立在家国情怀上，排斥抛弃传统绘画所谓的小悲欢、小情怀、卿卿我我、藕断丝连，树立大境界、大格局成为中国绘画的主流，呈现中国绘画的精神，方成一家，方具中国特色，方具中国气派。

徐悲鸿先生是中西兼容的一代宗师，他的绘画是提倡写实的，他的作品是那个时代的精神象征，同时也是当代的，他的花鸟人物与国家命运紧密相连，画负伤之狮、画奔马等，都是体现当时的一种精神、一种人格。这些作品是以小题材开拓了大主题，已成为中国美术史的经典，正是大艺术家在大情怀之下体现的大格局，使其显得伟大而庄严。

当代中国画家的创作是可喜的，就主题性创作的每项工程，远远超过古人的绘画工程。我到国博看到古代的主题性创作，《乾隆南巡图》《大驾卤簿图》是集体创作，就尺寸、格局，包括水平，远远不如现在。当代的全面主题性创作体量大，立足生活，与我们的时代同呼吸共命运，把人民至上、国家至上反映得更透彻更确切。古代的主题性创作往往以统治者、君主为主，现在更强调人民至上，这符合了党中央提倡的文艺思想，追求精品，使自己的作品成为立身之本。刚才徐里书记谈到了国家博物馆收藏的当代作品，不久我们会把新纳入的当代的主题性创作优秀作品悬挂在大厅，展现当代美术家的创作精神，使我们走入国博的每位观众感觉到我们的文化强大，使之自豪、使之自信。

刚才有专家谈到中西方的问题，比如最近我们中国美术馆举办的明清肖像画展，题为"妙得神形"。我们举办展览其实不是单纯地展现明清肖像画的画法，而是通过这种画法让大家理解那个时代画家的一种心态、一种态度。刚才谈到的造型，其实是一种古人造型态度与今人在造型上的若即若离的高明手段。不久我们还要举办全国素描展，我们命名为"中国素描"。素描是外来词，但是是中国人画的，我们主题命名为"中国素描"不为过。基于从二十世纪二三十年代徐悲鸿、吴作人，以及五十年代一直到现在的优秀素描大展，可以全方位地展示我们受西学的影响，而我们以文化自信所产生的素描的新样式，希望各位专家领导开展之后去指导。

牛克诚（第十三届全国政协委员，全国政协书画室成员，中国艺术研究院美术研究所所长）

首先感谢全国政协书画室召开这个会，这个会非常有意义，这个话题不能说美术界没有讨论过，但是由全国政协书画室来组织这样的研讨，我想意义有两个方面，一是更有现实性，把它确定为"新时代中国画的传承与发展"主题，这就把它定位到中国画在整个当前中华文化伟大复兴中，中国画作为一个抓手、一个支点的意义呈现。二是由政协组织这样的研讨，会为我们观照中国画的传承与发展提供一个更大的更高的关怀。如果说我们以往探讨这个问题，很多停留在术的层面，今天这个研讨就会使我们进入一种更高的精神层面的观照。

政协来谈这样的问题，具有政协的特点，因为政协双向发力，一是建言资政，二是凝聚共识。中国画在凝聚共识这方面将会发挥其自身的有价值的东西。所谓共识，就是我们一直共同认为的事，这是成为共识的前提，但是共识有正面的、有负面的，我们今天之所以谈中国画的凝聚共识，也是针对前一段时间甚嚣尘上的当代艺术，把我们价值观中很多美好的、正面的东西消解了、抛弃了。像李翔刚刚说的美已经不存在了，美成为被质疑的对象，美与崇高、理性、良知等在人类思想史上和精神史上被无数事实以及逻辑所证明合理的东西、向上的东西，在前一段的共识当中都成为一种被碾压的对象、被戏弄的对象，表现美、表现善、表现崇高，甚至成为一种矫情、矫饰、虚伪的东西。以往的共识我们今天需要拨乱反正，我们应该用自然的情思，中国最自然的精神观照，以及人性的温暖、精神的崇高等，来重拾审美理想，来提升我们的精神境界。我想这是我们政协通过中国画来凝聚共识的方面。

第二方面我们可能要形成一种实践上的共识。这种实践上的共识，也就是我们如何在新时代建构一种中国画的新的语言形态。这种语言形态有几个来源，在中国，有我们传统的非常丰沛的资源，中国画的发展

和西方现代艺术的发展很不一样，西方艺术是断裂式的，立体派、印象派、抽象派等，每一个都是在形式上的发展，都是对前一段的否定。而中国画的发展是传承与发展，是在回望当中的发展，在每个历史时期都会回望传统，在传统当中找到那个历史时期能够被再阐释、再利用、再出发，形成新的发展方式的精神原点和语言原点，形成那个时代的中国画。今天我们的中国画同样是在这样的历史时点重新回望传统，建构新的形态。这个传统在我的理解中是一个大传统，我们不只是有文人笔墨的传统，同时有民间工匠的传统、宫廷绘画的传统以及壁画等的传统。这样的传统都是我们今天建设中国画新形态非常珍贵的语言资源，比如刚刚所探讨的同为传统的写意和工笔之间的争论，在我看来都可以消灭和消解。正是工笔和写意构成了中国画两个非常重要的平行发展方向，如果写意是强调随性的、挥写式的，工笔则恰恰是强调制造的、严谨的、工致的。写意的东西更主要对应了道家的审美理想，而工笔的这种方式更加对应了儒家工致的、人工的甚至绚丽的审美理想，恰恰是这两种语言形态构成了中国画内部的语言生成机制，才能使中国画不断地发展。我们今天这样来讲，我们不可以站在工笔画的立场上说写意画画得不好，完成度不高；也不可以站在写意画的立场上说工笔画太工匠、太中式，其实它们都是我们中国画在当今再出发，可以携手前进，而不是互相对立的两个方面。

在这个语言形态建设方面，吴为山刚刚讲得非常好，对国际语言的借鉴，我们一定要有一个全球的文化视野，中国画是开放的，因为封闭不可能有发展。我们既有对油画、水彩画、日本画、版画等的借鉴，同时我们还会面对新的所谓图像时代对我们视觉经验的全新的洗刷。这种新的图像时代，来自手机、电脑、网络游戏、广告、海报等，这些都会成为中国画创造的新视觉经验的很有效的借鉴，只有在这样的情况下，在一个敞开的怀抱里，中国画才能与世界的绘画语言形成语言上互相借鉴的有效通道，也会形成中国人和外国人对中国画共同理解的情感连

接，这样才能使中国画自己的身躯真正地丰沛起来，才能成为世界绘画语言可能性的实践。如果说油画已经完全成为世界性的绘画语言，中国画世界性语言的打造还需要我们来努力。

最后我简单说一下我这两年的政协提案，其实基本上是围绕中国画来做。第一年的提案就是想把临摹引入美术高考当中。素描、色彩、写生，这些东西基本是西化的体系，而因这个体系背后支撑的产业，才有这样的招生，有多少考前班都围绕这个来做，就是在考前说你要准备素描、色彩等西化的东西。而这种不只是技法上的培养，在我看来更是价值观的熏陶。从青少年时期接受的一切都是这样视觉上的训练，就会形成对西画的天然的情感上的亲和。包括到最后他选专业，主要是选油画的专业，选中国画都是选工笔的，与此也有关。能不能把临摹这一中国画画家世代以来最为行之有效的方式引入美术高考？苏东坡、董其昌当年就是这么学中国画的。如果能把这个东西放到招生考试当中，就会形成一种新的价值观的熏陶，用这个方式就会亲和中国画。因为进入美术院校的毕竟是少数，很多人没有进入美术院校，但是经过这样的熏陶，他就会形成支持中国画的群体力量，这样中国画才会发展。

我们要借助外力来推动中国画走向世界。我们现在谈中国文化走出去等，其实走出去对中国文化来讲真的不难，因为以中国现在的实力往外走还是容易的。不像20年前出去办一个展览会，回来都会大肆宣传一番。现在办什么演出都没问题，但是是否走进去了，真正地让那个国家的人在他们的创造过程当中，像我们今天借鉴油画那样来借鉴中国画，真正使中国画成为那个国家、那个文化创作的有效资源、有效影响，这是需要我们来做的。而在这方面，如果我们以正面形式来推动，当然这个不矛盾，我们还是要做，借助外力是一个最好的选择，因为我们知道油画走进来就是油画借助外力，借助徐悲鸿等，它是这么走进中国文化，真正走进中国美术体系当中的。我们现在通过这种形式，或者中国画训练营等，通过这样的人来传导，本国人会信的。如果认为合理可

行，政协在这方面能够做一些事。

吴洪亮（第十三届全国政协委员，全国政协书画室成员，北京画院院长、北京画院美术馆馆长）

我来自北京画院，1956年我们画院的老前辈叶恭绰和陈半丁向政协提出要建北京中国画院，周总理后来接纳建议，建了我们这个画院。那时候解决的是新中国的中国画的发展与传承的问题，今天来谈新时代中国画的传承与发展，所以感慨特别直接。

第一，中国画这个概念无论如何都是一个全球化的概念。在新时代再提中国画的发展，我们一定还是遇到问题了，这个问题有一个核心点就是中国画的传承。我在北京画院，很多人对我们的认知，就是我们画院很老、很旧。其实中国画有一个很好的点，就是老。所谓的老旧就是过时吗？不一定。中国画求的一个点是古，古在中国的理念里不一定是过去时，古求的是永恒。中国艺术中的永恒对我们有什么启发？我到北京画院第一个事，有一个老先生说你是不是可以促成中国画去申办世界文化遗产。这件事后来我真的研究写了报告，最后没拿出去，原因是通过这个研究，我们认为中国画是有未来的，它对今天的世界艺术的发展甚至文化的发展会有贡献。今天没有成为遗产我觉得也是中国画的幸事，今天我们来谈这个问题，恐怕也是中国画的幸事。今天的题目就特别有意思，也有意义。当然我们面临的是中国画为什么变，变了会怎么样，我们怎么才能把它变成让我们更能接受和自豪。20世纪以来，前辈们面临很大的问题，因为中国遇到了国家和民族危机而带动中国画的变革，很多人叫变通。中国画怎么找到和新时代的关系，怎么真正地服务于新时代？我们今天讨论的是通变的问题，对古今中西理解之后的通变问题。我就想起李可染先生在20世纪已经给我们提出很形象的比喻，中国的传统文化是我们的血液，西方和外来的甚至是当下的我们的经验是

什么？是我们的营养。我们要好好地把这个营养吸收进来，然后变成我们创作的动力。这是一个艺术家的思考，但是它里面有很深刻的理论支撑，甚至比如在二十世纪二三十年代傅雷先生在探讨绘画尤其是中国画发展问题的时候，他是西方留学回来的，但是没有在这个点上谈中西结合的问题，而是探讨了中国画向何处去、向深处去的问题。这对我个人研究中国绘画尤其是中国画本身的价值很有帮助。包括今天范迪安主席谈到习总书记说的支点问题，我觉得中国画恐怕是中国艺术的压舱石，是我们引以为自豪和自信心的核心点。但是五四以来我们更多探讨科学和艺术的问题，大家今天也谈，它是很正确的。但是有一点也许我们可以换个思路，科学的基点可能是艺术的，包括爱因斯坦创造了那么好的公式，数学和物理本身就是艺术的。尤其像中国画这样的艺术形式它的基点是不是科学的，不一定，但是它一定直接触碰了人类内心相通的共情的部分。

第二，大家都在谈中国画的传播问题。北京画院当然是以齐白石为主，齐白石是中国绘画的高峰。齐白石的这些绘画，走出国门后，尤其到了西方也还是有问题的，我们通过什么方式去解决？当时我的想法是学习周总理所说的求同存异的方式，如果从中国画来说我们改一个点，我觉得是由同入异。比如去年我们去希腊，我们会知道它的哲学，在轴心时代，它的哲学和东方尤其是中国的哲学是相通的，都在求真，但是西方求真的概念和东方求真的概念到底有什么区别和相同点，真善美都是大家说的，也许我们在希腊的雕塑里会找到它所谓的真实，但是这个真实后面有它对理想的一丝改变。中国艺术的真和情愫，为绘画的输出逻辑作出很多贡献，当把绘画的展览变成哲学对接的时候，我们在希腊文化和旅游部部长那里得到了共识，甚至在他们总统那里得到提示，我们把齐白石的绘画送到了他们总统的图书馆。在这个过程中，我们认为其实并不是别人不理解你，而是我们的传播方式、手法、策划角度还需要提升。

第三，我们如何利用海外资源去传承中国画，讲中国故事。我也写过一个提案，就是如何利用这个资源。全世界的各大博物馆都有大量的中国艺术品收藏，是不是可以利用当地的博物馆藏品，当地学者的研究成果，用我们的对接方式，在那里宣传我们的文化，我都做过调研，这里不逐一说，但是我的体会是，这样的话成本低，而且接地气。我们有时候输出我们的艺术和文化理念，因为不接地气，得到的效果不大或者适得其反。我觉得这是一个重要的点。

最后，中国画和中国画外延及它的影响力的思考。我很感谢政协的平台，去年政协会我最大的成果就是跟电影导演霍建起老师有了深入的交流，今年我们俩就出了本书，因为他很爱中国画，他的电影里用了很多中国画元素，所以我们俩跨界合作出了一本关于理解中国画的书，叫做《我的桃花源——霍建起电影中的山水意象》。比如说吴为山馆长是做雕塑的，但是他用的是写意的精神，当这样的概念用雕塑的方式进入一个国外或者更广泛世界的公共空间，它是不是更有效。比如2008年奥运会的开、闭幕式，我们打开的是一张中国画，那是中国的文化秀，其中有些线条就来自齐白石的作品，包括2022年冬奥会，在范迪安院长和吴为山馆长的领导下，我们也试图在公共艺术，在冬奥会中把中国画的理念，中国艺术的精神放进去。现在我得到的信息，有很多艺术家已经把中国画理念融入了多媒体艺术，这样的传播就变成了更多角度的呈现。其实艺术是一个国家的软实力，我觉得这一点在整个建构与传播角度上都会起到更大的作用。

王林旭（第十三届全国政协常委，全国政协书画室副主任，九三学社中央常委，民族文化宫文化总监、民族画院院长）

今天的座谈会是一个很好的学习交流机会。围绕"新时代中国画的传承与发展"，结合学习《习近平谈治国理政》第三卷，我谈谈自己一

些粗浅的体会，欢迎大家批评指正。

习近平总书记在《一个国家、一个民族不能没有灵魂》一文中指出，"正本清源、守正创新，一个国家、一个民族不能没有灵魂，作为精神事业，文化文艺、哲学社会科学当然就是一个灵魂的创作，一是不能没有，一是不能混乱"。在我看来，这是振聋发聩、高屋建瓴的方家之言。

习总书记提到文化文艺是"灵魂的创作"时，用了两个不能：一是不能没有，一是不能混乱。

文艺工作在党和国家全局工作中居于十分重要的地位，在新时代坚持和发展中国特色社会主义中具有十分重要的作用，不能没有。因此，广大文艺工作者使命光荣、责任重大。

谈到新时代中国画的传承与发展，就不能不谈传统。世界上任何民族的艺术都与其本民族的文化学术思想传统源流分不开，中国画尤其是这样，中国画自成体系、极具特色、成就很高，那么什么是中国画的传统呢？有人说是"毛笔""宣纸"，有人说是"水墨""重彩"，有人说是"十八描""散点透视"，也有人说是"惯例""师承"或"遗产"，等等。我认为，这些对什么是中国画的传统所下的定义，都有道理，但都不够全面。传统是人类群体精神升华并不断积淀、变化的滚滚洪流，它不仅流淌在历史的长河中，也流淌在今天的大地上，流淌在我们这代人身上，中国画的传统亦是如此。

讲到发展创新，这里面就必然存在一个"变"与"不变"的问题。"变"与"不变"不是片面割裂的，而是一体共存的。改革、创新，就是对传统的伸展；保护、积累，就是对传统的继承。从事文化艺术事业，既要有革故鼎新、大胆探索的艺术精神和勇气，也要有对自己的民族、国家和传统的文化自信，而不是盲目崇拜、东施效颦，更不是完全靠"拿来主义"。这就是我理解的习总书记所说的"不能混乱"。要"正本清源、守正创新""在正本清源上展现新担当，在守正创新上实现新作为"。文艺工作者如果没有很好把握这一点，那么不是固步自封

而不求发展，就是花样换尽却不得其法，只是盲目在世界林立的艺术高峰的夹缝中乱闯，终无登上顶峰、拨云见日之时。

因此，中国画的传承与发展不是把既有成果当成理想的标准，而是追求创造的无限。就像中国人民百年来为之奋斗的中华民族伟大复兴中国梦一样，发达国家的现有成果不是我们的最终目标，我们立足脚下厚实的文化传统，着眼的是未来的超越。对当代中国文化艺术工作者而言，就是要从当代中国的伟大创造、伟大成就中发现创作主题、捕捉创新灵感，反映新时代的历史巨变，描绘新时代的精神图谱，创作精品力作，登顶艺术高峰，让中国人民群体闪光的精神洪流走向世界。

中国特色社会主义走进新时代，这也为中国画的传承与发展开辟了极佳的"地形"，提供了不竭的新"源泉"，这条洪流在艺术家身上流淌得怎么样，当然也取决于艺术家心灵的"地形"和思想的"源泉"。古人说："顺道者昌，背道者亡。"我认为，对艺术家来说，这个"道"就是把个人的艺术追求同国家前途、民族命运、人民福祉紧紧结合在一起，升华精神境界、创造优秀作品、体现艺术价值，方能不负我们身处的这个伟大时代。

高云（第十二届全国政协委员，全国政协书画室成员，中国画学会副会长，中国美术家协会中国画艺委会副主任，江苏省中国画学会会长）

参加这个座谈会很荣幸，的确在这时候召开这个座谈会很有针对性，也确实有价值。新时代中国画的传承与发展的确是一个课题，是历史赋予我们的一个课题，也是新时代之问。中国画如何传承、如何创新，的确是历史赋予中国画画家的一个重大问题，也是关乎中国画能不能传承发展、生存发展的问题。美术人通过几代人的努力、艰辛地探索，取得了丰硕的成果。看一看中国的美术史是硕果累累，确实成果很

大。但是我们今天谈问题，我是全国美展评委，我参加了四届，每五年一届，20年。我们今天同样面临这个问题，这个问题并不是我们的前辈回答得很好我们就一定能够回答得更好，不一定，这是一个持续不断的问题，是时代之问。我们每个画家面对这个问题并回答好，是对我们的考验。在全国美展中，仍然有一些我们关注的倾向性的问题，尤其在年轻画家中，我发现讲创新的多，讲传承的少。在创新上下足了功夫，但是对传统研究得很不够、很不深，也很不透。这种创新就出现了一些问题，比如一些人物画作品，画得越来越像装饰画、招贴画，很多艺术语言不是国画语言，而是年画语言，他们在审美趣味上更加趋向于追慕照片和古典油画，怎么写实怎么干，怎么真实怎么干，画得非常真实，超真实、超写实。山水画是越画越平、越画越满，没有了丘壑之美和变化，也没有计白当黑的灵性，没有了虚实相间的诗意，中国传统画的精髓和精神正在被抽离。但是这样的画可能是非常好的画，也非常跟得上时尚，跟得上流行。当然从学术角度看，我认为它不能算作中国画，离中国画本质的学术要求有些偏离。很荣幸我们有国歌、国旗、国徽、国学，而中国画我认为是最具中国特色的，因为这一点，被称为"国画"这是很高的荣誉，但是也是很大的责任。这一点中国艺术是不同于世界任何艺术的，是最具中国特色的，要好好地保留。它体现了中国人特有的审美价值取向，如果这种价值取向、这种追求、这么丰富的理论主张在我们手上中断了，我觉得是十分可惜的。所以我建议，无论怎么创新，都要守住中国画的底线。这个底线我个人看有三点。

一是书写用笔。任何国家都有线，任何国家的美术、艺术都有用"线"这一招，但是它们大都是用于表现形体的，造型用的，只有中国画除了造型之外，讲究线本身的质量。可以说一根线就是一个艺术家的修养、性格、性情、情绪，甚至是身体好坏的标识，这点在其他国家的美术中是不可能有的。所以线是中国画的底线，中国画的支撑，中国画最显著的特点，区别于油画的光、色。所以第一个底线是中国的带有书

写意义的"线"。

二是散点透视。这是与西方的焦点透视完全不一样的。比如画一座山，西画画家是坐下来对景写生，画山的视点是和照片一样的，科学的，一个焦点的。中国画家不是，中国画家是在山底下看一看，到山半腰看一看，到山顶上看一看，回来画的是胸中的山水，他理解的山水。所以我们往往把读万卷书和行万里路结合在一起讲，画就是一个人的代表，见画如见人。中国画讲究的不是写生，而讲究目识心记，散点透视。我们中国画是自由的，才能画出《长江万里图》，才有中国传统的长卷形式。所以我认为要守住的第二个底线是我们散点透视。

三是诗情意境。我们中国画家不是见山画山，见水画水，而是把山水作为交谈的对象、交流的对象，是可以承载自己情感、情绪、情怀的载体和对象，这和西画的见山画山、见水画水是不一样的。所以我们中国画家不仅要强调写生，更要强调写心、写情、写意，与西方是不太一样的。

这三个底线，我个人认为是中国画要坚持的，不管怎么创新，中国画都要坚持，要正本清源地发展，守正创新地发展，就要有底线意识，坚持好中国画的底线。我一直认为创新不同于创造，创新是由旧到新，创造是从无到有，我们中国画是创新不是创造。举个例子，我们祖先铺5000公里的道路，我们继续往下辟，而不是另辟一条道路。那些画都是好画，都是非常好的画，但可能不是中国画。我们发展中国画就是坚持中国画的特色、中国画的审美、中国画的底线。

所以，新时代中国画的传承与发展要有底线意识，要守住底线，守住底线就守住了一个国家、一个民族的灵魂。

刘广（第十三届全国政协委员，全国政协书画室成员，吉林省政协书画院副院长，吉林省书画院副院长）

我认为中国传统的画是山水画或者花鸟画，就是用宣纸，还有墨来

画，现在我们都用墨汁去画，很少用传统研墨去画。实际画中国画画什么？画水，水分加多少，是在宣纸上控制水的成分，然后再出现明暗关系，大家画中国画的都懂。还有一个我认为是颜料、色彩，现在新的绘画都用进口颜料，不用国产颜料，不用矿物质颜料。矿物质颜料没有做成管状的，很多颜色需要去配色，还有加胶水。你要是想要达到更多的效果，你得自己会配、会调、会加胶。我认为创新这块就是守住本源，守住传统的底线，纸、笔、墨、颜，这样才能正本清源地去画中国画。

我现在去写生的时候尽量少动笔，为什么少动笔？观察自然，跟古人对话，中国五千年的文化，几千年的中国绘画。古人怎么画的，你是怎么画的，为什么去写生，古人的画为什么取舍，他去黄山写生，为什么取那座山，为什么画这棵树，是有取舍关系的，多观察自然，才能找出你的绘画方式，在传统上创新。就像高云老师说的，不是创一条新路，丢了中国的笔墨、线条，线条是有灵魂的，包括皴、擦、点、染，我们把各种皴法都画了，在这个基础上创新出新的皴法，形成自己的技术语言，表达自己心中的大山、大河、大水，这才是创新。你丢了线条，丢了皴法，在一张作品上连皴法都没有，怎么称为中国画。你开辟一条新的道路，完全跟西方结合，借用西方的东西，不是自己的语言，不是中国传统的绘画精神。你必须保证传统的东西，在传统上去创新。现在我们国家的高考制度和课本都以西方为主，能不能考虑加上中国的一些传统的绘画、临摹课题，这样继承传统，不是完全靠造型、素描、色彩。

孔维克（第十三届全国政协委员，全国政协书画室成员，民革山东省委员会副主委，山东省文联副主席，山东画院院长）

我发言的题目是《中国画须建立以中国价值观为核心的批评体系》。何为"中国画"，从这个名称切入，谈谈在今天这个新的时代，

作为传统绘画的中国画如何创新、传承，如何发展。我借这个机会谈几点体会。

习总书记说过，我们今天处在一个波澜壮阔的改革时代，是"百年未有之大变局"，所面临的是如何面对过去、面对外来、面对未来的问题，实际上是面对传统、面对西方，如何进行融汇、创造，开创未来的文化大课题。

第一，从"中国画"名字的变化来看问题的实质。中国画是中国文化的一个小的分支，它所折射的困惑、变局、开创等思考，实际都属于文化范畴内的问题。1840年鸦片战争以后，中国被迫打开国门，我们第一次面对如此全新的与我们从认识到思辨及表现上完全不同的文化，于是兴起了西学，而与之对应的传统中国文化就成了"国学"。于是就要重新命名，如过去看病就是看"大夫""先生"，有了西医才有了"中医"，有了西洋乐才有了"民乐""民族唱法"，有了西洋搏击才有了"中国武术""中国功夫"等对应。所以有了西洋画，才有了"中国画"（简称"国画"）的说法，以前就是叫"画画"，雅号"丹青"。说起"中国画"的名称，今天逐渐固定下来，其中也有对中国文化的自身认识过程，在中华人民共和国成立初期曾经叫过"水墨画""毛笔画"，在20世纪60年代浙江美院的国画系曾改名为"彩墨画系"。这些都是丢掉文化属性而局限于从工具材料上定位画种的狭隘认识。后来一大批从事中国画创作的老艺术家，包括从事西画改行画国画的画家，如林风眠、李可染等都认识到中国传统的绘画不仅仅是工具材料问题，而且是从认识到表现，从观察自然、理解画理到一点一画一线一墨的具体呈现上，都有中国的文化深度，与西画是两个完全不同的审美和表现系统。不过目前有不少年轻人又以洋人的口味和样式画中国画，称之为"试验水墨"或"现代水墨"，那又是另一种跨越文化的认识和探索。

目前来看，在创作领域和美术批评领域都存在一个如何站在中国的"新时代"、面向传统、融合外来、创造属于自己的话语体系和批评体

系的问题。

第二，在东西方文化的交汇处站在时代的高度看艺术现象。首先，艺术是哲学、文化、社会状态的综合反映。我们会注意到一个文化现象，东西方的文化从内在本质到外在表现，从古至今差异都很大。从哲学上看，东方尚模糊，西方重理性；从科学上看，东方尚感性，西方重分析；从医学上看，东方出现了辨证施治，西方出现了病理分析；从艺术上看，东方尚单纯，西方重繁复；从文化的发展看，东方是线性结构、连续传承、接续上代，西方是框架结构、不断突破、否定前人。应该说这是东西方各自不同的文化特点，应该没有高低、先进和落后之分。在这两个不同文化的大系统内，其各自历史上无数的天才艺术家们演绎出千变万化的艺术形态，并创造出了各自不同的伟大艺术作品。说到东西方艺术的不同，还可展开来比较。如东方的管弦乐相对单纯，中国的西南部和越南竟然出现了独弦琴，弹奏起来凄婉动听。而西方能产生交响乐、混响、和声等雄壮浑厚的音乐。就绘画来说，东方是在单纯的墨色、简单的色相里经营画面，以一条线来建构形象，在平面上来做文章。而西方则发展出油画这个色彩绚烂多姿、明暗复杂变化，像一个交响乐般的画种。但艺术的简约和手段的复杂并无高下之别，反而有时越是单纯的形式越是难驾驭、越能彰显其高度，这也是西方艺术到了后现代，反而要从东方艺术中汲取营养的原因。

其次，每个时代都会产生与之相适配的艺术形式。无论东西方，每个时代随着历史的演进都会产生与之相对应的艺术形式，产生代表这个时期的形象符号。西方艺术，歌剧、话剧、交响乐、雕塑、壁画及油画的相继出现及所形成的高峰；中国艺术，唐诗、宋词、元曲、明清小说的出现，中国画从绢本工笔到水墨写意、从宫廷绘画到文人画的样式成熟，都与各自社会发展的不同历史时期相契合，就是这个道理。但形式最终传达给大家的是所承载的内容，留下的是这段历史的文明痕迹。由此我们认识到每个时代的艺术样式既是不能重复的，也是不可能代替

的。即使后人重复了前人的形式，如果没有创造，仅仅是套用、借用，那是用古人的及别人的眼睛看今天的生活，用古人及别人的语言讲今天的故事。怎么样都会感觉很做作或像隔了一层皮。放眼历史长河，这样的作品也不会代表我们这个时代，更不会传之久远、彪炳史册。

再次，中国艺术应该是中国社会状态的形象性表现。中国艺术的发展从古至今都受儒、释、道三种文化的影响，尤其受儒家文化的影响至深。"文以载道""笔墨当随时代"都是这种思想的体现，遂使中国画成为修炼人生、直面生活的艺术。新中国建立以来，在毛主席文艺思想的规范下，由延安时期的解放区文化工作者对毛主席讲话的局部实践，到这种文艺思想在全国范围内推开，并受到苏联的现实主义的文艺思想的影响，形成了一整套现实主义与浪漫主义相结合的文艺创作方法。这对从1949年至20世纪80年代中国美术的发展影响甚大，我们今天回看这个历史阶段的中国绘画，不乏才华的画家领会现实主义艺术精神，贴近时代脉动、深入火热生活，创作出了不少代表那个时代的传世佳作。因为这种艺术观念、艺术形式与中国的社会形态、中国人的意识形态高度统一，所以能创作出一批好作品。改革开放以来的美术状态也是如此，是这些年来社会发展的真实反映，即开放、开拓、发展与多元、多变甚至乱象并生而交织着的综合展现。

第三，中国与西方的美术批评是两码事。首先，中华文明绵延5000年，是一个漫长的传承过程。世界文明史上有一个奇特的现象，即在这个地球上国际认可的世界五大古代文明中的其他四大文明古国，古埃及、古希腊、古巴比伦、古印度都相继消亡了，唯有中华文明是一个延续近5000年的不断递进、吸纳、传承，自我进化的文明。中华文明产生了中国独特的文化以及奇特的绘画，作为东方绘画的代表，中国画经过漫长岁月的打磨逐渐形成了自己独特的描绘工具、表现形式，独特的审美理想和绘画理论。就像中华文化的不间断传承一样，中国画也是一代代地传承、扬弃，同时又与时俱进地融合着外来文化，创造着新

的文化、丰满着自己不断强大的肌体。这种传承发展的延续性,我们从美术史上看到的一个现象即可知其传之久远的强大,如南朝齐谢赫《古画品录》中"六法"的作画要旨,唐代朱景玄《唐朝名画录》中所倡的"逸神妙能"四格十二品的品评标准,至今对我们仍然具有指导和借鉴意义,即是此理。

其次,西方文化是一个不断否定的跨越发展进程。与中国文化相比,西方文化的一个重要特征是不断否定既有的文化传统而实现跨越式发展。在哲学上、科学上是这样,在艺术上也是如此。从古希腊到中世纪,虽是一个相对稳定的时期,但多种学科的发展也是停滞不前,被称为是一个黑暗时期。至文艺复兴迎来了思想解放,生产力的解放,从16世纪至今西方的发展是全方位的否定之否定发展的结果。西方写实主义的文脉至伦勃朗、提香、鲁本斯达到鼎盛之后产生了变革,至印象派成为转折点,出现了不断否定的局面,观念主义艺术开始占领画坛,以艺术观念为旗帜而进行思想变革的美术运动成了现代及后现代的基本特征,互相否定或不断递进使美术呈现出如火如荼的空前热闹的状态,这也非常符合西方的自由化、个人主义的社会特征。

再次,中国是理论与实践互为交融,西方是观念先行再行创作。中国的绘画理论与绘画一直是密不可分、水乳交融的状态。在古代几乎就是画家或有绘画经验的人在写绘画理论及批评文章。苏东坡、郑板桥、石涛等画家提出的绘画主张往往成为理论家最根本的参照。近代以来徐悲鸿、齐白石、潘天寿、黄宾虹、傅抱石、石鲁、吴冠中等画家也都先于理论家提出引领性的美术话题。而西方的美术理论家大多与绘画疏离,更多地与哲学、宗教及文学贴近,观念先行者居多,即首先制造一个观念,而推动艺术家们围绕观念去创作,炮制出种种作品。所以会出现看一件作品首先要解读一大批哲学宗教艺评等背景资料的现象。甚至很权威的美评家也说自己如不读最近的美术评论文章就不能进展览会,否则会出现看不懂展品的尴尬局面。西方的艺术发展规律及表现形态与

中国绘画完全不同。西方的艺术批评针对艺术的进程、状态已经有了很完善的框架及严密的论述体系。由于我们认识上的偏差以及在美术批评上没有建立一个自己的价值评判标准，而一直以来将这两种截然不同的绘画体系，用西方的眼光，用同一种尺度、标准来评判，这也是造成一些乱象的原因。

第四，应创建中国自己的价值评论体系。首先，中国的意识形态和国家体制需要相应的艺术创作。中国作为正在崛起的东方大国，为世界所瞩目，她所创造的经济、科技奇迹正在成为世界关注和研究的对象。我们的国家正在形成一种国家精神、国家意志。作为国家形象的塑造，艺术是其中一个最温馨、最直接、最有温度的关键部分。西方国家已经有代表他们意识形态的艺术形式、传达他们国家形象的艺术语言、适应他们国情的艺术作品和代表性人物。我们中国也要有自己的艺术创作，有表现中国人的生存状态、代表中国形象的作品。拿西方艺术的观念和形式来套中国人的生活、代替中国人说话，都不是中国的艺术。有中外两个立足本土文化，融合外来文化创造性的范例：俄罗斯从13世纪由画圣像引进了油画，至17世纪彼得大帝时开始转型表现现实生活，与俄罗斯的本土文化相结合，经过几百年的发展，产生了一种俄罗斯油画的新样式，与法国、意大利并称为世界三大油画国度，尤其到了19世纪催生了列宾、苏里科夫、谢罗夫等大师级人物。再举中国人物画的例子，人物画自明清衰落后，由徐悲鸿及蒋兆和所开创的将西方造型观念和中国画笔墨相结合的这个体系，是一个伟大的创新，经过几代人的不懈努力已经成熟，人物画成为能够反映现代人多彩的生活，也是能够代表中国艺术发展、承载中国时代主题的绘画门类，且至今仍有着很大的开掘空间。而现在我们不无担忧地发现如今的年轻人已经很少有人在这块园地上耕耘了，在几次国家启动的重大美术工程中亦有后继乏人之忧。在包容和提倡多样化的前提下，我们应该倡导"现实主义"成为中国美术创作的主流。在中国人物画的创作上，应该大力提倡和推进"徐蒋体系"

这一现代水墨人物画新传统的持续发展。

其次，中国的艺术作品应该弘扬中国精神、塑造中国形象。艺术的创造及作品的审美应该有三种层面，一是教化功能，二是审美功能，三是娱悦功能。中国传统文化自古即有"文以载道"的传统，可以说从千古文章到小说杂剧以及书画笔墨，都强调寓教于乐，我们今天的"国家重大历史题材美术创作工程"中那些反映时代主题、社会焦点、百姓生活的人物画创作都属于这个范畴，而以研究笔墨及形式法则为主，反映生活情趣、健康向上的作品，则是以审美为功能的作品。还有一种以笔墨遣兴供茶余饭后消遣，悬于私人空间及案头把玩的小品，则是以娱悦观赏为目的的作品。这三种作品在社会功能上缺一不可，同样都能传达中国气息、弘扬中国精神。但如代表一个国家及一个时代，必须要有一批具有宏大时代主题的现实主义的巨制。作为国家行为，一定要多鼓励这样的作品问世，从而产生代表这个时代、张扬中国精神的扛鼎之作、传世之作，当然在作品总体的审美上三者虽有侧重，但都要达到"思想性、艺术性、观赏性"的有机统一。这也在不同程度上对应了教化功能、审美功能及娱悦功能这三个层面。

再次，中国的艺术需要用中国的价值观制定批评及评价标准。我们评价一种事物，如果没有一个自己的立场，没有一个大家相对应的实体，没有一个同样认可的标尺，那么就是不在同一个语境中论事，则容易牛头不对马嘴。西方的艺术有自己的发展规律，产生了一系列对应其发展规律的法则，有一系列传世的经典作品和代表性的画家，有评价这些作品及画家的符号性语言。西方艺术发展到今天又进入了所谓后现代的观念化、游戏化时代，也有它的发展规律、价值观念和评价标准。而我们中国的艺术同样也应该有自己的独特的审美观、价值观念及品评体系。如用西方的观念和品评标准来批评我们的绘画，肯定会乱象丛生、价值观念混乱。尤其是进入21世纪，世界格局的变化使我们进入一个文化既相互融合又各自发展的状态，如何在当代面对新的艺术状态建立

我们既不同于古人也不同于洋人、既具有传统的文脉传承又融汇当代精神，属于自己的品评框架和审美标准显得尤为重要。否则，就难以在同一平台上论述问题。

最后，当代中国画要建立自己的价值评判体系。我们正处于一个思想碰撞、观念交汇、社会变革的伟大时代，中华民族正在悄然崛起，是实现中华民族伟大复兴的前奏，我们的艺术作为这个时代的形象象征，如何塑造中国形象，体现中国精神，这需要发挥艺术批评的作用，艺评家要诘问时弊、叩问艺心，面对西方艺术的涌入，我们需要分析其来龙去脉，了解现象背后的东西，从而坚定文化自信，不人云亦云。面对当代艺术家的创造，以及外来艺术的比照，不能没有自己的立场和判断。无论是我们的艺术走向世界，还是让世界来认识我们的艺术，都要以我们建立的审美框架、价值标准来品评我们的绘画，而不是以他们的价值观来看我们的画。习总书记在文艺工作座谈会上要求我们的艺术家进行文艺的"创新"和"创造"，号召艺术家要创造出具有中国风格、中国气派的代表这个时代的艺术作品。同样，我们的批评家也要建立以中国自己的文化为参照的审美价值评判标准，创造属于这个时代的、具有中国立场的、具有中国价值观的艺术批评体系。

何加林（中国国家画院美术馆馆长，中国国家画院创研部主任，中国美术家协会理事）

今天这些议题都很有意义，我谈谈自己对中国画的理解。我主要谈中国画的体和用的关系。比如笔、墨、纸、砚是体的组成部分，是载体，是中国人几千年来的文化记忆和文化生活方式，这是不能变的，所以这个肯定是要保留。还有中国画的笔墨意识，笔墨既是载体也是道。我们在座的每个中国画的实践者都知道，中国画最终不是用嘴说话的，是用笔墨说话的，笔墨是讲究境界的，不是用笔、用墨那么简单。笔墨

包含广义和狭义两个部分，广义包括笔墨境界、笔墨结构、笔墨关系、笔墨样式，狭义包括平、圆、留、重、变，即黄宾虹先生说的五笔七墨，以及包括笔力、笔意、笔性、笔势。这些东西在实践当中是必须要具备的，如果很多实践者在这方面很不在意或者能力很差，就算是画了一个中国画的形式，也谈不上高的品质，也只能表现客观物象的表象，既没有思想，也没有境界，达不到"道"的层面。我们去看古代的大家，他们的作品之所以能够震撼我们，亘古不变，就是因为他们有很高的笔墨修养和艺术境界在里面，所以你去欣赏那些作品的时候可以看出画外的东西，正如王国维讲的写诗写词要有弦外之响。中国画要有画外之意，是要通过高超的笔墨载体去传达的，有修养的笔墨具备承载大量信息的功能，如果笔墨很一般，他就无法承载这个信息，他传递出来的只是他看到的物象。对我们来说，笔墨意识是要守护的，这是中国画"体"的一个很重要的组成部分。所谓坚守传统、坚守经典，就是要把这个东西传承下来。

另外，中国画的基因问题。中国画的基因是开放的，不是固有的、保守的。传统上谈中国画的历史，根据考据推论在西汉时期就有了，有两千多年的历史，而如果算到春秋战国时期的帛画，历史将会更久。所以中国画是世界上任何一个画种都无法比拟的，油画只有六七百年的历史。我们中国画的历史悠久，到现在还活着，而且方兴未艾，什么原因？我们的基因是有造血功能的、长寿的。假设我们的基因不能自我造血，不能吸收养分，早就枯竭了。所以我们中国画的基因一定是开放的，大可不必害怕西方对我们的冲击。改革开放以来的外来文化，对中国画是一种滋养，不是伤害。伤害是因为个体的修养、个体的抗力、个体的能力、个体的观点局限了，表面上理解了西方的艺术，其实西方艺术自有它的精神所在。当然，比如美国用一种国家战略，用一种意识形态来渗透，有识之士是能分辨出来的，并不会去接受，所以不存在这种恐惧。习总书记讲的文化自信其实就在这儿，我们可以包容世界上任何

一种艺术，可以包容世界上任何一种观念，但是我们从中择优录取，把这种东西作为一种养分来滋养我们。

我觉得北宋时期周敦颐在他的《爱莲说》里面有一句话非常经典，他说："予独爱莲之出淤泥而不染"，淤泥是什么？需要我们去理解。当今世界，我们的文化环境是多重复杂的，就像一堆淤泥，如果莲花不在淤泥里生长，是长不大的，成不了茁壮成长的美丽的莲花。它一定要扎根在淤泥当中才能获得成长和滋养。我们现在去花鸟市场买的盆栽的莲花就这么点，长不大。白洋淀的莲花能长很大，雪白的，它下面有淤泥。当今世界的文化样态是多元复杂的，中国画一定要扎根进去，因为我们的基因是开放的，不怕被它灭掉，也灭不掉。如果要灭掉，早在南北朝的时候就灭掉了；唐代是一个开放的国家，这么多的外来文化也没能灭掉中国画，反而给我们留下了那么多灿烂的敦煌壁画。实际上西方的文化、西方的艺术，我们应当把它们作为一种滋养。黄宾虹在 20 世纪 40 年代就说："现在我们应该自己站起来，发扬我们民族的精神，向世界伸开臂膀，准备和任何来者握手。"这是一种胸怀，我觉得这是在对西方艺术认可的同时，表现了一种自信。潘天寿先生也认为民族艺术是我们的血脉，外来艺术是我们的营养。因此，我们要从他们的文化当中获取一种滋养，使我们越来越强大。我觉得我们应该自信，自信我们有如此强大的基因。我们中国画的基因本身是开放的，它不是封闭的，否则它就延续不了两千多年的历史。这是中国画的"体"，我们有了这个基因，我们的"体"肯定会越来越强大。

再谈谈"用"。中国文化是一元论文化，比如太极乃是阴阳一体，其实体用也是一元，即一体一用：牛做耕用，马做奔用。对中国画的"用"，我有几个观点，一是价值观（这与孔维克谈到的价值观是两个概念，他是从政治的角度谈的）。我的价值观就是指中国画的"用"。比如中国画的道德观，中国画是讲道德的。过去孔子说，知者乐水，仁者乐山。在中国画的早期发端就有一种比德思想在里面，这种比德，人把大自然、

把山川比作人的境界，所以我们才会高山仰止。因为有一种比德精神，所以早期对中国画的要求就不一样，就不是一个简单的风景图像摆在那里，那是有人格精神在里面的，是有灵魂的。所以要建立起这样的价值观。而在新时代，我们要建立社会主义核心价值观，这是非常重要的。对我们来讲就是要热爱这个国家，要热爱这里的人民，热爱党。所以我们要和我们这个时代同脉搏，我们创作出来的作品，它的道德是什么，是光明正大。作品一定要积极向上，带有健康的引领，这才是这个时代的道德。所以我觉得我们要从这个方面认知。像刚才孔维克、高云谈到很多美术界的乱象，那是确实缺失了我们这个时代的道德，大家都是表现小我的东西，都是追求小情小调，甚至是说追求比较颓废的、私利的东西，那是我们这个时代所不提倡的，但是我们也不排斥。有些艺术家的修养不到那个境界，他做他的小情小调的东西，我们也允许。但是我们要提倡正大气象，尤其是政协，要努力提倡这样的社会主义道德观，这是非常重要的，它是一个价值标准。我们提倡每个人要有修养，要多读书，这是非常重要的。我记得马一浮先生20世纪40年代在杭州做国学讲座的时候，有一个学生问他："马老，我们学国学能不能找到工作？"马一浮先生当时就说："学国学不是为了找工作。"学生就说："我学国学做什么用？"马老的一句话使我终身受用，他说："学国学是转化你的气质。"所以我在教学当中问学生：你们画山水画是为了什么？很多学生说画山水画是为了生存，有的说我感兴趣，有的说画山水画可以游山玩水。我说你们也对也不对，为什么？学山水画最终也是为了转化你的气质，你要画到那个高度，就必须要具备一定的道德境界。你读书不够多，没有那样深厚的学养，你画的东西就是表面的、肤浅的，无法在作品里面体现人格精神。古人讲"见画如见其人"就是这个道理。所以我觉得作为一个中国画画家，必须要具备这样的价值观。

二是创造性。为什么一定要有创造性？中国画有它自己的造血功能，如果我们自己在很多创作当中墨守成规、人云亦云，我们在很多全

国性的画展中就会看到有很多作品都是重复的。我是第十三届全国美展的评委，在整个展览里很难看到让人一下子亮眼的具有创造性的作品，大多都是一些表面文章，表面形式上所谓的创新一下。我和高云立场一致，反对那些所谓的创造，因为那些东西都是胡拼乱凑、互相模仿出来的东西，不是真正的创造。真正的创造一定要有思想性，要有文化性，要有高度。习总书记说的"创造性转化"，就是要把许多的观念、思想、文化转换到中国画的表现形式上来，比如宋代理学讲"格物"，所以把这种"格物"的方法论转换到中国画创作上，产生了如范宽《溪山行旅图》等一大批对大自然写真的经典之作，我觉得这其实是非常重要的。艺术必须要有创造意识，创造性是一个民族赖以生存的动源，如果在一个历史时期没有了创造性，就没有了动力。所以我上课的时候跟我的学生说，我们现在不要去笑话科学家没有创造性。打个比方，中国会为一个芯片被欧美制约，为一个尖端的高科技被欧美制约，中国在科技上，在这方面落后于欧美，就是因为我们有许多的科学家模仿能力很强，并依赖于模仿，忽略了创造性。但我们不要去笑话我们的科学家缺乏创造性。艺术家这个群体是最具有想象力的群体，但是我们在干什么？我们在模仿古人，在模仿同辈人，在模仿老师，绝大多数的画家是没有创造力的，画的东西都在模仿。在这种情况下我们还好意思要求科学家具有创造性吗？假如说我们能够在艺术的世界里尽可能地去发挥我们的想象，去创造新的东西出来，我们会影响周围的人，影响我们的下一代，指不定他们以后就是科学家，他们就会具有创造意识。纵观世界历史，大多数的科技革命是文艺复兴先行，每次文艺复兴都会带来科学革命。所以艺术的先行实际上是非常之重要。因此，在创造性上面，艺术必须先行，这个非常重要。而在创造意识上，中国画的"体"是一定要守护住的。

三是服务意识。中国画画家一定要服务于人民，服务于我们周围的社会、这个时代，一定要以人民为中心讴歌这个时代。习总书记在文

艺工作座谈会上的讲话谈到这一点，这是每一个艺术家的责任。我们今天坐在这里的艺术家，都不是简单的独善其身的艺术家，因为有情怀、有担当的艺术家才能坐在这个地方。所以全国政协书画室召集我们来开会，肯定对我们这方面是认可的。我觉得我们当今的艺术家就应该对社会承担起责任，我们创造的艺术作品不是挂在自己家里自我欣赏的，是要能够感染人们，让人们从中获得精神觉醒的，所以必须要有服务国家、服务人民的意识。

四是美学教育。过去古人讲中国画有成教化、助人伦的作用，过去古代为什么人物画先行？是因为过去帝王将相要把这些古代的先贤圣哲画像挂在殿堂之上进行瞻仰，作为榜样教育后人。可见，中国画在早期就有这个功能了，何况我们现在这个时代。所以我们一定要在美学教育这一块，要让我们的学生，让现在年轻的学子，都明白我们的美术最终的价值是什么，让他们从美的教育中获得行知合一的意识。比如，在二十多年前，我带学生写生的时候，我们的学生画完写生，随手就把纸屑、烟蒂扔地上了。我班里面有两个日本的留学生，他们在写生结束以后，就把纸屑和烟蒂捡起来装到塑料袋里，我当时作为一个老师觉得很汗颜，我觉得我们缺少这种意识。从那以后，凡是我带学生出去写生，我说你们画完必须把所有的杂物全部带回来，因为我们是发现美、传播美的人，如果我们的行为都不美的话，我们就不配做画家。所以，假如说我们只是把美学教育作为一个技法教育，在课堂上教学生画几笔，我觉得这是对美学教育的误读。美学教育是关乎人的问题，人通过美术教育获得一种对美的认知，对美的行为的践行，使我们能够在美的互动过程当中获得一个行知合一的人生修炼，这样才能使中国画在新时代，在传承与发展的旅程当中发挥它真正的功用，从而转化我们整个民族的文化气质，使我们每个人都有优雅的举止和高尚的气质。因此，中国画的"体"一定要有中国画的"用"，这是非常重要的。

龙建辉（广西壮族自治区政协委员，广西政协书画院院长，广西美术馆馆长）

在中国文化的发展进程中，中国画有着举足轻重的地位。经过两千多年的历史积淀，传统中国画从内容到形式都达到了近乎完美的协调，从造型到艺术语言的运用，已经形成了相对完整的系统。然而随着中国特色社会主义进入了新时代，新的思想、新的征程对中国画也提出了新的期许。

当今中国画已不再为传统的成法、样式所拘泥和束缚，它的表现形式多种多样，有的呈现出传统、平面的装饰性，有的具有稚拙朴实的民间画风，有的借助了西方写实主义，还有的采用了西方现代派的艺术样式。近年来，许多画家做出了有益的尝试，他们在自己的艺术创作实践中，更深切地体会到必须突破传统的形式语言规范，从根本上丰富和发展新的艺术形式和艺术语言，才能适应日新月异的现代社会。与传统中国画相比，如今中国画试图从辩证视角和现实维度阐述新时代，以饱满充实、丰富多样、细致精微的表现语言，体现了新时代中国画画家对画面中的造型、结构、空间、色彩、笔墨、肌理等语言因素的新认识和新探索。强烈的视觉张力、写实与写意、具象与抽象的相互结合、书写味与制作性、多层次多空间的结构意识等，构成了新时代中国画的主要特征。在经历了与国运同步的漫长复兴之路，中国画正以积极发展的态势走向新时代。

一、中国画的时代机遇。中国特色社会主义进入新时代以来，随着中西文化多方位的交流融合，文化的多元共生成为新的潮流，这为中国画的新发展提供了契机。清代石涛说："尝憾其泥古不化者，是识拘之也。识拘之则不广，故君子唯借古以开今也。"生存空间的转换，使人们在对古代和现实的观照中得到释放，经过当代画家的实践探索，传统中国画正由古典形态转向当代形态。所谓新时代中国画，是与传统中国

画相对而言的，它既是一个时间上的概念，同时也是中国画这一古老画科在现代文化形态上的新发展。

"时运交移，质文代变"，传统中国画是古代封建社会生活的形象表现，是中华民族灿烂古文明的产物。进入现代社会以后，中国在现代化建设实践中、探索实现民族复兴之路上所取得的理论成果和巨大成就，为新的历史时期开创中国特色社会主义提供了宝贵经验、理论准备、物质基础。此时不论是人们的生活方式，还是社会的审美认识都与古代有着天壤之别，这就形成了新时代中国画不同于传统中国画的题材内容和审美趣味。不仅如此，党的十九大以来，中国沐浴着新时代、新思想的真理光辉，民族意义和国际意义都有了新的阐释，使得在中国画领域里，传统绘画样式的传承与发展成为备受关注的课题。新时代画家们的创作围绕着新题材、新语言、新风格等进行着探索尝试，使得中国画在风格形式上也呈现出与传统中国画不同的、多样化的面貌。

二、新时代中国画的当代样式。传统中国画历经了千年的发展，随着朝代的更迭统治阶级文化取向、政治需要的变化而几经沉浮，在今天看来，它所具有的文化品格是独特而又成熟的，虽然中国画因为每个时代的文化背景不同而表现出来的具体风格面貌各异，但几千年来的民族传统文化精神几乎成为历代中国画画家的作品标签。因此，中国画作品所表现出来的文化性在世界艺术史上是极为罕见的，而且，这一文化性正融入时代生活与声音，在新时代也悄然无息地发生着变化。

随着全球经济一体化进程的加速，文化与文化之间的相互交流、融合也日趋频繁，使得当代西方艺术已经深深影响了中国画坛的每个角落，传统中国画的变革也因此比以往任何时代都要迅速。新时代中国画无论是在创作手法上还是在表现形式上都被注入了无限生机，已经形成了多角度、多层面探索发展的新格局。

当今画坛，多元素、多民族文化的撞击与融合已成为现实，各种艺术形态并存共生，许多画家已经在继承与借鉴的路上进行了诸多有益的

探索。西方的写实绘画、中国传统绘画、壁画、日本绘画、民间绘画等多方面的综合影响，使中国画在多元共生中得到解放，不仅在造型方法上，而且在构图形式、透视法则、空间意识、色彩观念、材料使用、表现技法、审美意趣等方面也都发生了很大变化，极大地拓展了中国画的表现空间。同时，中国画在表现题材上也有新的发展，画家们有的表现新时代国家发生的重大事件，如成功登月、宇航员出舱、筑梦雄安等，也有的表现新时代的新生活，如外卖产业、成功脱贫等，丰富多彩的新题材为中国画的新样式提供了创新基础。

三、新时代中国画传承发展的意义。一个民族如果长期自我封闭，缺乏新的文化参照，就很难真正实现文化意义上的超越与创新。而对异域文化的接受，恰好可以使人们在与不同文化形态的对比中萌发新的灵感，激发新的创造活力。民族文化传统是开放的传统，中国传统文化中的经世思想、变易思想、民本思想是中国画的文化根源，在立足本民族文化基础上扬弃地吸收外来文化是中国画走向繁荣的必由之路。时代在给我们提出要求的同时，也把机遇给了我们。如何传承与发展，将是中国画画家漫长而艰辛的课题。

传承与发展，是艺术创造的终极指向，是绘画艺术发展永恒的话题，但它并不是一个时代的口头禅，也不是流于表面的某种说法，它应该是落实于具体创作实践的令人信服的形态表达。这种形态的表达，根植于综合的艺术素养，个性化的情感需求，以及对中国画发展的基本判断和展望。如何正确对待东西方艺术的碰撞、如何发扬创作个性与时代精神的统一以及画家创作自由与主旋律的关系等问题，都是中国画画家们普遍要面临、进而解决的问题。当代中国画画家们用现代语言把他们对古典的理解进行了现代改造和重新诠释，虽然这其中也许还缺乏改造的完美性和诠释的精确性，但我们看到，不少画家在经历了主题与形式、古典与现代、东方与西方的各种碰撞与磨合之后，找到了适合自己的契合点，使新时代中国画成为当今最有潜力、最有现代感的画种。

　　四、新时代中国画的价值。习近平总书记指出："文化自信，是更基础、更广泛、更深厚的自信。在5000多年文明发展中孕育的中华优秀传统文化，在党和人民伟大斗争中孕育的革命文化和社会主义先进文化，积淀着中华民族最深层的精神追求，代表着中华民族独特的精神标识。"因此发展、弘扬中国优秀的传统文化，是当代中国画家的重要使命。

　　技法的探求直接关系着艺术形式的完善及出新，任何创意都包含着对传统创新性的理解。画家唐勇力在他的艺术实践中，把目光投向遥远的唐代，并从中找到了色彩与造型的全新气象。他用脱落法的肌理技巧淋漓尽致地表现了古代壁画的斑斑驳驳，不仅较好地塑造了形体和对象，也为画面营造了特殊的视觉意趣。古朴的缺蚀之美，成为唐勇力独特的绘画语言，他的积极践行与艺术探索，体现了新时代中国画家对中国传统文化自身价值的充分肯定，并展示出传统文化无限的生命力，也为其他画家进行中国画变革与转型提供了成功的范例，同时，也更好地诠释了中国画的文化价值与民族精神。

　　十九大以来，加强中国自身的文化软实力建设，强化与时俱进，吸收国外先进的思想文化成果，积极传播当代中国价值理念，展示中华文化独特魅力，是新时代下中国艺术家不可推卸的艺术使命与责任。新时代中国画家继承了前辈大师的创作精神，并立足时代，以人民为中心，突出反映社会精神面貌和时代追求，作品注重对心灵的卓越表现和对人性的深刻关注，成为新时代中国画创新的突破点。艺术家们调动各方力量，讲好中国故事，唱响中国声音，推动新时代中国特色社会主义文化走向世界，为实现中华民族伟大复兴的中国梦作出新的更大贡献，也是新时代艺术家们新的伟大征程。

王珂（第十三届全国政协委员，全国政协书画室成员，首都师范大学美术学院副院长）

刚才几位老师用博大的胸怀和包容的心谈了美术的走向以及当下的状况等，谈得特别好。我是一个教师，也是一个美术工作者，刚才听了何加林老师的谈话，说实话在很多方面我很感动。作为一个美术工作者和一个教师，我想来谈一些具体的东西。

在展览会上欣赏一张画的时候，远远看上去，最先映入眼帘的是画面的结构问题，画人物画的还有造型问题，绘画还是一个造型的艺术，如果说造型不过关，这张画基本是不能成立的。但是我们欣赏一个作品的时候，真正看它的境界等各个方面，实际上笔墨是最重要的。刚才高云老师也提到，中国画的造型、笔墨是中国绘画的底线。前几天跟学生交流的时候，我发了李苦禅先生画的一张白菜的图片，题字叫"淡中滋味"，我把这张画发上去以后，我问："苦禅先生的淡中滋味是什么？"我们有一个小的微信群，各自发表自己对书画的观点和看法。好多学生都是刚刚考进来，对中国绘画各方面的认识都还比较欠缺。后来我又发了两张图片，一张是和田玉，一张是青海昆仑玉，我说你们看到这些以后，你们有什么想法？一直到昨天，我到学校开完会以后跟大家面对面交流的时候，我就跟大家说，可能大家追随和田玉是因为它的温润，它把刚、硬的东西裹在里面，其实这就是中国文化所追求的一种东西。另外，它强于昆仑玉，其实它们是在一个山脉上，它们的结构甚至很多方面都是一样的，但是价格差很多。为什么追随和田玉？从具体说的话，可能是它里面淡中有味，比如里面絮状的东西让你看了以后觉得既通透又温润又没有杂质又特别纯洁，但是里面又有物，所谓的淡滋味。现在很多人往墨里面加上一点胶，然后水墨淋漓就像没有干一样，都在这样追求。但是看完了以后会觉得俗，会觉得境界不够。所以我想中国画之所以在笔墨上如何如何讲究，中国画这种讲究不

是穷耍阔，也不是穷摆活，真正对中国画，对中国的文化、中国的艺术深入进去的时候，会发现这里面所谓的淡中滋味。

刚才说到中国画底线的问题，刚才有的老师提到关于造型，中国画是以貌取神，主要把神放在第一位。这个东西的提出，尤其是元代前期取消了科举制度，有大量的文人无所适从，他们就参与到中国书法绘画里面来，对中国画的内在精神等有了很大的提升。但是他们并不是专业性的画家，专业性的画家还是有专门的知识和训练，比方说人物画的造型问题，如果不去扎扎实实地做一些训练是画不了的，所以从元代以后，除了一些庙堂壁画以外，像《韩熙载夜宴图》这样的作品，一直到清代都很少出现，原因是这种引导是有得有失的，它提示了人们精神的东西，但是它也使得几百年里面就没有这样的作品出现。一直到任伯年的出现，因为任伯年最早是跟他父亲画所谓的肖像写真，后来也接受了一些西方的东西，使得他异军突起，成了在这个时代最具标识性的人物画家。所以造型的东西不是说所谓以貌取神、得意而忘形就可以的，它是需要训练的，所以造型务必不可忽视。我主教的是人物画，有些理论家们，可能过多地强调对造型的误读。

中国画的造型是以线造型，是靠线与线的叠加，比如一条线压着另一条线，被压的那条线就退后了，上面这条线是往前的，通过这一个个叠加，就表现了它的空间，所以不仅仅是外轮廓，这就是中国画高妙的地方。另外，中国画本身有独立的审美价值，要强调笔墨。看一张画，第一就是画面的结构，就像一个人有好的身材，在一个舞台上设计了很好的环境，但是当你细看的时候要细到皮肤、身材，具体到人身上的结构等。我以前参加过一个活动，他们谈论到一个模特，就说三围，这是大家最常说的。但是有一次说两个人的身材、个头、身体比例都差不多，但是一个人的锁骨高，一个人锁骨低，就这一点的差别，完完全全是两种状况，这里面有些细节的东西是非常重要的，是不能忽略的。

现在的理论家尤其是青年理论家，他们的理论水平也挺高，但是比

方说，我曾经找一个年轻的理论家给我写一篇建设性的文章，按理说现在找一些大家写不是不可以，但是我有时候就觉得年轻人可能有年轻人的视角。他给我写的时候酝酿了很长时间没有动笔，后来跟我沟通。我发现有些当代的艺术，探索性的艺术有得说，就像每张画都有一个说明书，我通过这张画来表达，我的灵感来源是这样的。但是我最近画的很多的主题性创作，命题都是给你的，你认真地解读这个主题，翻阅大量的资料，怎么样把这个主题表达清楚，同时我是个画家，得让它是一张好画。所以我是从这个角度来说，当一个理论家给你描述这些的时候确确实实觉得没得可写，这是当下一个很重要的问题。

说到造型、笔墨等，我这几年画了很多主题性创作，从第一次重大历史题材，到中华文明，到香港回归，一直到真理的力量等，我画了将近10幅大型题材的创作。我在想中国画过去都是画一个人、两个人，注重造型、注重笔墨，还有的就是逸笔草草，主要是体现笔墨。比如蒋兆和先生画现实主义题材，他是我们最具标识性的人物。他的《流民图》，大家都特别清楚，是一个肖像性的罗列，加上一些场景。在过去的艺术家当中表现得相对少，这就是摆在我们面前的一个课题。所以我想在这些方面，尤其是现在为时代立传、为时代明德、为时代画像，是当下的要求，在这些方面做一些探索，也是一个迫不及待的任务。我这几年在这些方面做了一些探索，至少有七八年一直在做这个东西，也有了一些体会。怎么样为时代做出我们一个画家所应该做的东西，具体每个人要找准自己的角度，量力而行，量力选择自己的方式，来真正地为时代立传、为时代明德、为时代画像。

另外，作为一个教师，刚才何加林老师说的我真的挺感动。对写生我也是这样要求的，画完画以后，所有产生的跟这个环境没有关系的东西必须得带走，可能很具体，我又重复这么说一句好像显得很无聊，其实很重要。比如现在我的工作室，我带研究生已经十几年了，在这个画室里面同学之间从来没有产生什么矛盾或者有什么别的过节。源

于什么？大概在6年前，我带我的研究生团队为西藏林芝地区修了一条路。我有一个研究生毕业以后去了西藏，第一年就让他下去扶贫，是在林芝地区，跟云南接壤的一个地方，在那块是最贫困的山上的小村，他去了以后感触很多，他就说，老师，我是一个农村的孩子，我真的没有发现，我真的没想到还有这么贫穷的地方，从山上下山没有路，人们踏出了一条小路。他说我们的扶贫组每年只有10万块钱的经费，经费很快就没了，所以我们一直在做方案，一直在做计划，但是这条路就是修不起来。说到这里，我就说要不然咱们以咱们画室的名义举办一个公益性的展览，咱们来修。后来我们找了一些画商和一些老板，当然以我的画为主，举办一些公益性的展览，最后把这条路修起来。在修路的过程当中，有很多具体的事，咱们作为一个画画的没去接触这些事情有时候想不到，比方说我的学生听他们建议以后跟我说，你要修这条路的话一定要找专业的队伍，否则会落下很多麻烦。因为万一偷工减料，修个豆腐渣工程，将来收拾不了。在这儿修的话，比如欠发达地区的人有时候会这样，你来给他们修，找一个专业的团队，但是他们不接受，因为肥水不能流外人田。另外就是你来给我修路，我来给你干活了，每个礼拜你要给我发工资，你不发工资我就不干。这些欠发达地区接受的东西、思想的开化程度目前来讲还不够。后来给我提了几点建议以后我就把第一笔款打过去，当地的领导马上买了一个小型的挖掘机，挖掘机的价钱可想而知，把相当一部分用在这上面，路以后就很难办了，所以就得追加。在修这条路的时候，确确实实有了很多的新的认识。但是有一点，把这条路修起来，我们的学生后来也亲自到藏族聚居区去感受，增加了我们这个工作室的凝聚力。大家通过这样一个活动以后，方方面面都有了一个提高，这么多年这种东西一直传承到今天。我觉得作为当下所谓的艺术家或者一个人民教师，作为一名政协委员，我们应该为这个社会、为这个国家做出一点自己能够做到的事情。

夏潮（第十三届全国政协委员，中国文艺评论家协会主席，中国文联原副主席、党组成员、书记处书记）

全国政协书画室成立这么多年，我记得各个地方书画室组织过一批中国画进北京的展出，全国政协书画室也经常组织著名的书画家下去采风创作。全国政协书画室有两个意义，一是研究问题提出建议，过去叫做建言献策。叫中国画也好、中国文化也好、中国传统艺术也好，如何在今天创造性转化和创新性发展，提出建议和意见，这是政协的事，这个事我们一直在做。按照全国政协工作会议的精神，还有一个叫凝聚共识。为什么要凝聚共识？因为政协书画界有一批人，书画界政协委员都团结和带领着一批艺术界的朋友，把这些人在一些重要的问题上凝聚共识，便于他们下去团结他们所在的界别群众形成共识，对提升中国传统文化、中国文化艺术的繁荣发展的根本性问题，取得一个共同的看法。政协提出了这么多题目，这么多题目需要在这些问题上凝聚共识，就书画界尤其是中国画这个行当需要有一定的共识。我谈谈我的看法。

我看到这些题目，其中有一个很重要的问题，作为一个传统的中国画，中国画过去都是个人行为，表达自己的心境，给人带来美感，今天的中国画是新时代中国画的传承与发展，这个新时代是什么时代，习总书记在十九大报告中说是人们创造美好生活的新时代。前天习总书记在教育文化卫生体育领域专家代表座谈会上的讲话中也谈到这个问题，"十四五"时期，要把文化建设放在更加突出的位置，放在全局工作的突出位置，为什么这样说？其中有一点就是人们作为美好生活需求的重要因素，到今天这个时代人们已经不满足于一般的文化需求了，有报纸看、有电影看、有书看，是有高品质的文化需求，要上台阶，文艺产品能不能达到新时代的人民群众对美好生活新需求的要求，对中国画提出了一个任务。同时这个时代全国各族人民在党的领导下向中华民族伟大复兴的中国梦大目标前进，就需要凝聚力量，就是一个国家、一个

民族一定要有灵魂。习总书记讲的"这些年"，实际就是举办座谈会这几年，也有五六年了，他说共同奔向这个目标，文化已经提供了强大的正能量。现在我看到这些题目，所有的题目都是说今天的中国画，中国画这个东西怎么样在今天这个时代起到为这样一个民族全体人民凝聚共识、提供正能量的精神力量和灵魂力量的作用，这是一个很大的课题，我觉得政协抓住这个课题提出探索非常重要，这个课题很大，它跟我们很多艺术形式不一样，比如电影、电视剧、戏剧、曲艺、摄影，我们都好说一些，甚至是中国书法也好说·点。我不是画中国画的，我们搞历史的，比如20世纪50年代、60年代搞过中国画的改革和改进，希望我们的中国画画家能够反映那样一个社会主义建设的新时代，人民群众建设社会主义新中国的面貌。我们当时有很多尝试，确实也有艺术大家是做得很好的。现在新时代又向我们提出问题了，习总书记讲，"中华美学讲求托物言志、寓理于情，讲求言简意赅、凝练节制，讲求形神兼备、意境深远，强调知、情、意、行相统一"。中国画是讲意境之美的，但是我们现在需要反映时代，反映中国人民的伟大创造。今天中华民族正在经历历史上从未有过的伟大创新，而且在世界百年未有之大变局面前，中国人正在把自己的民族、国家提升到什么样的程度？当代的画家、艺术家，不反映这个伟大的时代，这个伟大的巨变？中国画怎么反映？山水画有时候全是意境，人物画有的东西弄得不好。国家领导人办公室、大会堂里面的背景，很少画人物画，一般就是山水，当然也有花卉，是表现一种意境。这些年我们都在探索这个事情，这些年中央说文联有两个任务，一是把人团结起来，不是搞体制内的，像文化和旅游部的院团，是方方面面的，尤其是自由职业者，你得联络他们、团结他们，把他们团结起来跟党走；二是通过组织的力量出一批能反映这个时代的艺术精品。中国画这个东西跟摄影是一样的，是个人的行为，当然也有集体作画的。刚才王珂老师讲了，我们组织了很多主题性创作，如果没有组织行为，没有国家的力量介入，是没有人干这个事的，市场导

向下是没有人画这个东西的，完全靠行业也很难。我们现在通过组织的行为，比如主题性创作，新中国成立多少年，中国共产党成立多少年，抗日战争胜利，中华民族五千年历史，中国近代百年史。我们创作一幅很大的主题画，这些东西需要用集体的力量、组织的力量，这些东西有可能会产生精品留存下来，有可能会反映今天的历史。从我们政府的角度来讲，我觉得我们现在在这个问题上可以多做一些事情。我们怎样把国家的力量、组织的力量加强？就跟搞电影创作生产一样，好电影都是投资人拿钱拍的，怎么行呢？政府拿钱拍的东西都是主旋律的东西，拍得不好、钱也不够、艺术性不强、老百姓不看、电影院也没有票房。前天汪洋主席在专题协商会上讲，他看《秀美人生》这个电影，他说这个电影确实拍得好，一个主旋律电影，主角是一个英模人物、一个年轻人，能够把电影拍得感人。汪洋主席说这是我看到的所有的扶贫电影电视剧里面最好的，这个不容易。她的生活阅历就是30年，其中扶贫了一年多，把她的故事拍成一部电影，汪洋主席讲没有一句官话。中国画的课题就更重了，这就更要研究，这是政协要干的事。中国传统文化，习总书记讲要创造性转化、创新性发展，一是要传承，传承到今天；二是艺术陶冶情操，温润心灵，向美向善，习总书记关于文艺工作的重要论述的核心我认为就是照亮生活，向上向善，提升人民美的素质；三是凝聚人心，要跟中国共产党一条心，把中华民族伟大复兴、中国特色社会主义事业往前推进，达到我们的目标。这一点没有组织的行为、国家力量的介入是很难的，当然还需要提升大家的共识，通过政协平台也好，各种组织力量，形成共识以后让大家做一个有担当、有情怀的艺术家，不管画人物画还是山水画，脑袋里有这根弦，怎么样能够鼓舞今天的人们向上向善的共识，奔向一个跟中国共产党同心同向同行的目的，很重要。

　　还有，怎么把中国画的优秀传统文化精神标识提炼出来、展示出来，把中华优秀传统文化中具有当代价值、世界意义的文化提炼出来、

展示出来，是一个有五千年文明史的中华民族、有14亿人口的国家的责任，也是我们艺术家的责任。我们中国过去有多少艺术大师？习总书记在文艺工作座谈会上的讲话里面，从春秋战国时期数到当代，大家都很多，但是今天的大师在哪里。我们今天这样一个国家，我们这样一个民族，我们为世界文明作出这么大的贡献，制度上、体制上、经济总量上，我们作出了很大的贡献，我们文化的贡献在哪里？我们文化的贡献还能搞不过我们的古人吗？前两天书画界的人说楷书写得过唐楷吗？隶书和篆书写得过汉代吗？但是在今天我们有这个责任，世界文明宝库里面的中华文明到了今天这个时代，近几十年来这么伟大，现在进入了世界舞台的中心，文化标识的成果呢？经典的东西呢？大师在哪里呢？像我们全国政协书画室在国家政治体系组织的平台上就需要琢磨怎么样塑造当代的艺术大师，包括中国画大师。我们今天的经典之作怎么样用组织的力量、国家的力量、社会的力量？我们今天中国画的领域旗杆在哪里？哪几个人是旗杆？这些旗杆在干什么？我们向他们瞄准，我们现在瞄准的还是过去六十年、一百年以前的旗杆，这也是我们今天要考虑的，这个很难，这是我们需要琢磨的事情。

再比如说，我们评价标准的问题。这是我们理论和评论领域里的弱项，要么是西方的标准、商业标准比照，一平方尺卖多少钱。习总书记已经说了很多次，我们不能用西方标准剪裁艺术，也不能用商业标准引导艺术创作。但是需要怎么样的标准呢？习总书记谈了很多，把社会效益放在第一位，社会价值是第一的，市场价值和经济效益放在第二位，两者最好能统一。同样在中国画上面也是一样，但是这个事情也需要我们在科学的评价标准上做出努力，这也是我们可以做的事。我们政协也可以做。对这个行当里面，我们应该用怎么样的科学标准来引领创作？怎么样去培养我们自己的理论大家和评论大家，我们现在有几个，但是他们年纪大了，年轻人中还是有很多是用西方的东西，习总书记说不能用这样的标准看我们中国的艺术。我们怎么办，科学标准的提出是很重

要的事情，中国画艺术门类同样存在这个问题。习总书记《在文艺工作座谈会上的讲话》专门有一大篇是谈文艺批评。过去我们说文艺批评和文艺创作是车的两轮、鸟的两翼，现在拓展了，不仅是跟文艺创作的关系，文艺批评还能引导创作、推出精品、提升审美、引领风尚。前面指的是对创作者而言的，作家、艺术家。后面的引领风尚，提升大众的审美，引领风尚是引领社会的风尚，这不仅仅是作家和艺术家的关系，跟整个社会都有关系。所以我觉得我们文艺批评、文艺评论，电影、电视剧、美术也好，现在互联网时代，每个人都可以当评论家，都可以在网上发声，这时候我们需要有引领主流价值观的评论出现，不仅对创作有作用，对整个文明和社会审美的提升都有作用。这个东西怎么做到，也是我们政协要注意关注的事情。画院还要有提升审美和引领风尚的作用，国家画院就是要出精品，教学单位有这个作用，习总书记对教育提了很多想法。美协应该也有这方面的职能，全国政协书画室也应该在这方面提出一些建议或者做出一些努力，这是我们可以做到的。

　　题目里还有一点，关于如何加强和改善中国画国际传播工作格局，提升我们的国际文化影响力、国家文化软实力，这个也是我们可以抓的东西。我记得十二届、十三届政协文艺界的同事都谈到这个问题，现在世界上满地都是中国画的展览，谁都可以出去展览，有钱就可以租一个地方搞，代表不了中国画的水平。中国画要提升世界影响力，在世界文明宝库中，从美术的角度能真正的占一席之地的只有中国画，雕塑、油画很难超过别人，可以吸收西方的东西再进行中国文化的创造。现在我们已经有一些不错的油画家和雕塑家，但是带有中华文化标识的东西就是中国画，过去完全按照传统的路子搞，做不过人家，一定要有创新，在世界舞台上、世界传播上一定要有国家行为，行业出面将这些纯市场行为、个人行为纠正一下，两者共生，才能使中国画的形象正名，同时提升在整个国际文化格局中的形象，或者国家文化软实力。我觉得全国政协书画室开这样的座谈会，就是我们该干的事情。我们也可以组织政协委员当中的书

画家采风、画画、创作，满足群众文化需求。有很多艺术家组织、画院，都是可以做的。我们做的应该是从深层次的问题上，研究问题，凝聚一些共识，提供一些建议，或者通过我们政协委员的建议，真正达到习总书记的要求。

冯远（第十三届全国政协委员，全国政协书画室副主任，中国文联副主席、原党组成员、书记处原书记，中国美术家协会名誉主席，中央文史研究馆副馆长）

这个题目抓得很到位。现在进入了新时代，中国画已经到了传统中国画现代转型发展的阶段。中国画作为中华文化最具特色的一个样式，如何在当下解决好继承和发展的问题？从广义上来说，这个问题实际上在不同时代都有，因为中国画的创作肯定是要和时代同步伐的。所以全国政协书画室抓这个问题我很赞成，我甚至觉得全国政协书画室能够带领我们把这篇文章写成一篇大文章。中国画作为艺术门类的一种，如何响应习近平总书记的要求，或者说按照自身发展的规律来做好文章。全国政协书画室给出这么多议题，实际上这些年我在不同场合、学术研讨会都分别把一些观点表达出来，只不过没有那么系统地梳理一遍。

关于第一个问题："新时代中国画继承与发展有哪些规律性特征，有哪些新时代的新特点、新问题、新挑战、新机遇、新趋势、新目标、新前景。"

我觉得非常好，把这些零碎的想法或者说同时作为画家的个人的一些想法、体会、实践中的一些感悟，能够拢在一起形成文章。所以我结合我这些年来的感受、体会和经历，先把这一个大题目做一遍，做一个大致的梳理，然后我对十五个题目也做了一个简单思考，做了个提纲式的解读。

关于新时代中国画传承与发展的规律性特征，我把它大致分析为两种状态和三个层次。

第一种状态。各类创意型工笔画、符合现代（时尚）审美趣味，量质提升，发展状态良好。如果把中国画简单分作写意画和工笔画两大类，还有其他延伸和兼容的作品我们不算在内。工笔画整体状态发展很好。这是有理由的，因为时代在发展，整个人的审美的取向会发生变化，这是跟物质生活条件直接关联的。我简单展开一下，我对中国文人画有一种由衷的喜爱，而且我们在教学中一直传承这一理念，以这种表达人的心情，写意化的表达方式，表达艺术家高蹈的情怀，以大写意的方式，释放一种个性化的升华，来作为我们学术的追求。改革开放以后，我到日本去，当时在中国文化场的文化背景之下，我看它们的文化，觉得艳俗，觉得过于精妙、过于脂粉气，包括它们的镜框也非常豪华。那个环境是高度发达的资本主义社会，物质文明各方面都追求这些。我突然醒悟过来，这样的绘画在日本的文化情境中，是跟它的物质、文化条件相匹配的，它们整体的富，整体地追求细腻的、微妙的、美好的东西。我就想到日本的画也许有它的道理。日本也吸收了中国的水墨画、文人画，它有"南画"这样一个源脉，也是水墨画，都是当年遣唐使、遣宋使学回去的。那么是什么原因？我想主要原因是大众审美的情况，或者说时代对艺术的一个接受，接受方已经发生了变化。很奇怪，回到国内以后，我重新又觉得日本绘画的那种脂粉气，是中国绘画应该要警惕、要规避的。

这几年中国工笔画兴盛发展，越来越精妙、越来越写实、越来越唯美。我想大概跟中国的经济发展有很大的关系，人的审美发生了变化。以前我们画水墨画，野、怪、乱、黑，表现一种陈旧、劳苦、苦涩。现在这个时候我们不用颜色，光靠黑白画是远远不够的，不能把人的精神状态、细微的东西、美的东西发掘出来。今天艺术家要表达的性情和个人的创造性，野、怪、乱、黑的笔法是不够的，因为今天的中国大众文化不接受。当然总体而言，作为写意画的一支，文人画是中国文化非常精华的一支，今天的中国艺术家应该有意识地把传统文人绘画的精神，跟今天的审美价值取向有效地结合起来。如何有效地结合起来？这是我们的重要课题，

可是现在做得不够。虽然也有像吴冠中这样，点、线、墨，然后有一些色彩，但是我觉得就靠这一两个中国画家不能代表整体。

第二种状态。传统与抽象类水墨写意画，受限于小众鉴赏取向，质量下滑，现有状态疲弱而少突破。现在文人画越来越变成同行之间的互相欣赏与把玩，或者同行中的互相吹嘘，越来越小众，我觉得是不够的。中国的当代气象、正大形象、中国精神，要在中国画中体现，笔墨语言如果仅仅还是在文人画里面发展，往往是有限的。所以我就提道：创造性转换成果有限，后继乏力。因为这一代人都在六七十岁以上，他们面临的是如何打开思路，如何从原来习惯性的思维中解脱出来。另外需要创新性发展，现在有一批中青年画家崭露头角，很活跃，而且都有各自的创新点和亮点，我觉得潜力可期，是好的现象。

那么接下来就是核心，如何既有继承，又有创新，这始终是中国画家永远要面对的课题。按照艺术发展大致的周期，20年几乎就变了面貌。所以今天的继承已经不是原有意义上，我达到古人的水准，或者说我的四体书能够写得跟古人一样，那当然是不够的。现在对书法来说，也面临一个如何出新的问题。相比之下，中国绘画可能回旋的空间会比书法大，可以有不同的面容、不同的手法和视觉样式，使其既有传统的因素，又有创新的特质。我觉得在相当长的历史时期会是这个面貌，这个面貌有的人走得快，走在前面；有的走得慢一点；有的走得极端一点，在创作、传承和创新的开阔地中，将会出现无数面孔，各有侧重。大的趋向我觉得应该是没有问题，一个艺术家，经历了早期的学习研究，到达后期，他一定会把他的学养学问、道德情怀，在作品里加以总结，那是形而上的，不是显而易见的。文人画在这方面是根本，或者说是理想、追求，这是最重要的。技法，只要刻苦都能达到一定程度。

规律性特征有三个层次。

第一个层次。现在国内美术界，绘画艺术这一类大致的状态，由政府出资主办，由美术家协会来承办创作出种种类型的作品，是以主旋律、主

题性创作为主，一般是偏重具象主义、写实主义的风格。所以在全国美展中，写实主义、现实主义题材，是占绝大多数的。我们这些年在艺术教育中，强调艺术家个人跟集体社会的关系，而且现在形成了一个什么趋势？全国重要展览中获奖作品充分体现了或者说在努力体现习近平总书记提出的"思想精深，艺术精湛，制作精良"这三点要求。一衡量，相当多的写意画纷纷落选，因为评委都是六七十岁左右，过于怪、面貌过于刻意的，不入人脸，因为会有不同意见。但是没有毛病的写实主义画得漂漂亮亮，画得比较精准，但写实的东西很容易过，确实出现了这样一种情况。那么这个情况的好处是导向非常明确，没有问题。反映现实生活，反映当代中国人的生活状态、精神面貌，反映社会主义建设的伟大成果，这一点在政府资助，美术家协会或者说这种专业机构承办的情况下，都执行得很好，甚至于因为执行得好，多样性的兼顾就做得不够，多样性方面好的作品不多，没有通过过五关斩六将，能够在高层产生一种竞争的状态。

第二个层次。中国绘画在现代发展中，有三个路向。第一种路向，绝对的传统继承，达到古人的高度，画贵有古意。第二种路向是跟写实主义、现实主义、"徐蒋体系"结合在一起，中西结合。第三种路向就是再跨前一步，打散中国传统的绘画结构，走创新、抽象，于是有抽象水墨、水墨跟各种装置，一套新理念、新办法。创新的步子迈得比较开，但是它还有中国元素。这些创新的东西，媒体比较关注，境外的一些专业机构比较关注，甚至有些西方的敌对势力有意识地来炒作这些颠覆我们传统价值观念和现实主义的创作，把这块放大化，花重金来购买。

第三个层次。在流通领域，比较传统的、中性的，不太老，但又不是太前卫的这一路，然后又是喜闻乐见的。这一类有很多大藏家、大银行家收藏，要么是古代经典，保值的；要么是今天的几大名家，他愿意投资的，收藏多少还有一点投资保值的意思在里面。2011年到2013年这三年，中国艺术品市场最为活跃。但是，各种正当和不正当的需求导致了市场虚荣、价格偏高，这也在一定程度上影响了一批有实力的中青年画家，

以至于一味地追随市场。中央出台"八项规定"以来，还艺术市场以真面目，这就让艺术家可以沉浸下来，不要像赶火车一样生产出产品去卖高价，自己参与艺术品的拍卖、炒作，甚至于找人帮助哄抬价格。另外，整个艺术品价格断崖式地跌下来，这是一个不正常的现象，实际上让艺术家、市场方和收藏家都能比较理性地对待艺术。这个时候，我相信那些真正有志于研究，像研究学问一样来进行艺术创作的艺术家的作品，依然能够得到市场的肯定。跑马应付市场的应酬之作，一定会被挤出去。

下面是新特点、新问题、新挑战、新机遇、新趋势、新目标、新前景。

新特点。跟刚才说的工笔画的发展有关系，作品的写实化倾向、精细化倾向，以至于炫技化倾向和非职业化倾向进一步显现。我指的特点既不是说它好，也不是说它不好，因为这是时代发展自然形成的现象。所谓非职业化，就是玩艺术的，非专业院校或者不在画院、不在美术学院任教的社会人士，非职业化并不等于他没有经过专业训练。还有部分完全自学爱好，你可以说他是玩票，或者说是喜好。我觉得这是对的，英雄不问出身，哪怕你是专业院校毕业的，几十年画下来未必一定成功。像程大利，他当过人民美术出版社的总编，他不是专业美术学院毕业的，山水画他完全是自学。我觉得他在学养上、修养上和艺术水准上，不亚于专业院校毕业的。最后只看作品，而不是看你的资历怎么样。

新问题。我觉得虽然我个人说得有点严重，但是我感觉今天的中国画家综合素养单一化，诗、书、画、印齐全的太少了。我这样说并不是贬低我们的高等教育，但是现在的单一化倾向，也许跟我们学科分科越来越细有关系。所以画人物画的涉足山水画就比较少，反过来画山水画的绝不画人物画，当然人物有一点难度，包括画花鸟画的也不去画山水画。好像变成了一个一个行当，中间打通的太少。书画书画，书法是绘画的根本，有些画家根本就不敢在画上题字，这是普遍现象，还有作诗作文，看他的一段题跋就能看出来。艺术家有一种天生的愿意表现他的才气的愿望，所以你细看他的绘画、他的书法，只要是他自己自信的地方，他都一定会

在作品中充分地表现出来。那么这个时候他的水准是处于什么状态？有见地的、审美眼光好的、素养高的，一眼就能看出来。因为素养单一化，导致了有的绘画作品有精神因素的问题，他可能是能工巧匠，字也写得好，甚至笔墨功夫也非常熟练，一看他的画就是基本功非常好，但是我们感觉不到他的作品中间某种寓意和内涵的丰富性。所以问题在于作品内涵的浅显化，完全变成一种直白的视觉样式。这在我们现在的中国画中是大量存在的。表现性的语言技艺技术化，尤其是大量在公开场合表演。我从不赞成，但恰恰是在社会上有需求，艺术家到哪里参加一个活动，一个雅兴聚会，从本意上来说不是坏事情，这也是中国传统文化的一部分，中国古代就有这样的传统。但是我感觉这样一个技艺化的倾向，说得高蹈一点，酒酣耳热，神来之笔；说得难听一点，逸笔草草，有时候应付了事，应付了事可能说得有点过，但他当时那种状态就是这样的。我很反对中国画家喜欢当着大家的面在灯光下面表演，因为我觉得画是需要经营的，有时候可能要筹划半天才下笔。当年程十髪访问日本时讲课，现场作画，日本人原来对程十髪评价很高，画完以后结果日本人却觉得大跌眼镜，觉得就这样？像游戏一样完成一幅画。但是中国文人画中恰恰有游于艺这一说。日本人觉得不值钱，你花10分钟、20分钟或者一个小时两个小时就画了一张画，你程十髪要卖出这么高价，这不值啊。但实际上他们不知道一个艺术家几十年的精力是在几十分钟中间得到体现的。这让人很容易产生一种炫技的倾向，当然示范表演不在其列。老一辈艺术家，他们在创造性转化过程中，走得比较稳，这是他们的长处。但是一旦深入研究传统，会发现两种现象。一种是从内部自我更新，吐故纳新；还有一种是借用外力，吸收外来因素，也就是内部打出来和外部攻进去这两种因素。现在我们感觉老一辈的作品跟传统还是结合得比较紧的，但是后劲不是很足。因为这一代人过去了，他们身上一些传统的基本功可能在年轻一代接续方面就连不上了。

新挑战。创新性发展成效有待沉淀、潜力可期。

新机遇。中国画家的创作环境和物质条件一点不亚于发达国家。我在访问南美的时候了解到，他们一个画家，即使是美术学院的教师，工资还不够，他还要兼任其他的工作。我们画家的收入和创作条件都很好，而且现在强调文化自信，以及个体化、多样化与主题性、主流性创作的互补，可以说是天时地利人和兼备，就看艺术家有什么样的学养，能拿出什么样的东西。

新趋势。精英化与大众化同行；职业化与个体化共存；多样性与主流性互补；教化与多重功能并进。教化功能是宣传教育。多重功能指的是艺术品市场，收藏把玩，像股票一样收藏，大致是这样一个意思。

新目标。应该努力追求作品意涵更为广大，艺术表现性更为独到，艺术表现形式就是图式，因为凡是杰出的大艺术家，他个人的面貌一定非常鲜明，艺术的风格一定更加特别，这是有难度的，他既要有中国传统的精神，又要有创新的特质，不同于古代中国传统，不同于现代西方的一些纯粹不符合中国国情或者老百姓审美的价值取向，还要跟个人艺术创作结合起来，实际上是有难度的。我归结为三个结合，既跟中国古代传统，又跟西方现代艺术，又跟自己的艺术实践结合，做到这一点挺难的。所以我在美术界建言"十四五"时也提到，继续抓好主题性创作，密切反映现实生活，大力提升多样化。多样化一是主题性绘画的多样化，二是多样化风格中提倡主题性。我们一路看上去，写实化倾向非常严重了，都是在讲故事，讲生活情节，讲感动人心的事情。但是艺术语言、艺术面貌风格各有不同，我们可以批判地看西方的现代绘画，西方现代化的一些东西，它的那种不同的艺术创作观念，以及受观念指导下的艺术样式。我们绘画说图式。董源、巨然、范宽的图式，他是他，不是别人，不是南宋的马远、夏圭，这就是图式。所以风格化对艺术来说，是非常重要的标识之一。我们现在有比较多的现实主义、写实主义风格，但是在提倡画家的多样化面貌方面做得不够。或者说我们各种各样评审缺少多样化，还缺少宽容。在多样化风格中追求作品的主题性，在主题性绘画中提倡多样化，我觉得这两

方面是都要的。

新目标还意味着风格技艺更为高蹈或精妙，作品为更多中外人士认识、接受、喜爱。我觉得21世纪，中国绘画一方面要充分尊重老祖宗的语言和技法，但同时在现代发展过程中，一定要找到中国画的世界性语言，或者说跨文化、跨地域的元素。你是中国画，是来自东方的艺术，但是这种语言是具有某种超越地域的因素，让东西方人都能接受的。吴冠中是个成功的例子，我觉得这个经验是可以拿来好好研究的，为什么他的书写和绘画既有中国绘画的影子，但是他的点线又有西方某种巴洛克的风格，西方人也能看得懂。

新前景。我想未来中国画的前景，随着中国的大国崛起和发展，成为世界上第二大经济体，必然带来中国文化的全面复兴。那么文化的复兴，一定不是仅仅把中国的传统经典展示给世人，作为一个世界性大国，要让我国的艺术超越地域性，包括文化理念和艺术样式，让中国画为世界更多人所接受。现在世界美术史中，西方的学者中只写到清末。民国那段时间，西方史家在这方面缺少资料；中华人民共和国成立以后，由于西方是戴有色眼镜看我们的艺术创作，对新中国成立以来的历史和艺术知之甚少。这样的世界美术史本身就是不合理的。中国的艺术史要参与到21世纪甚至22世纪的世界美术史、艺术史的撰写中去，中国的美术应该在世界艺术史中占有越来越大的分量，中国的现当代美术一定要包含清末、民国一直到社会主义新中国。我参与编写历史，你西方人承认也好，不承认也好，我得进去。这就是话语权存在决定意识，存在就是合理。当中国成为第一经济强国时，美国和欧盟那几个老牌资本主义国家，你再怎么诋毁，再怎么歧视，没有用。联合国教科文组织将来在艺术史撰写这一块中，中国应该有更多的专家介入。谁来写史，这是进程中的一部分。

我不是说将来有一种画叫世界画，因为中国的独特的文化文明，东方文明，包括韩国、日本都是受汉文化的影响。你的文化艺术达到一定程度，经济到一定程度，迫使你的文化一定要有创新和成功，你才能在人类

文化长河中占有一席之地。不可能说我经济是一个巨人，政治也应该是成为巨人的时候，我的文化是个侏儒，还是完全照搬西方，这是不可能的。这个自信一定是跟着体量载承的。今天我觉得尽管外部打压，但只能在某种程度上延缓中国成为世界第一大国的进程，只能延缓，不能阻止。就像毛主席说的，现在的格局、变局，最终结果是东风压倒西风。像特朗普这种去全球化的做法，肯定是设置障碍和限制，但是我觉得他只能延缓，我想最终还是阻挡不了。

关于第二个问题："新时代中国画继承与发展如何在正本清源上展现新担当，在守正创新上实现新作为。"

我觉得一个艺术家，他有理想有抱负，综合素养达到相当水准，一定会明白继承跟创新的关系，至于说他成果怎么样，效果怎么样，因人而异。我们中年以上的艺术家，都认为生活在这个时代，应该创造正大气象，体现新时代的特点。老苦旧的时代过去了，应该表达新时代的精神，要有新气象，追求一种雄强之气、厚重之气，像长城那样。至于说正本清源，在这个问题上，我觉得作为学术研究，作为治学的一个路径，应该注重传统精华的继承。中国画艺术创作现在有没有乱象呢？低层次的创作乱象是有的，比比皆是。但是我们不能只看到低层次的，我们要看一批学养比较好的高端水准。现在的情况是有些年轻人或者学养不够高，或者艺术实践基础不扎实的；但是相当多的有一定成就的人，无非就是有的把创新的步子迈得大一点，有的步子小一点，不能说他们都在根本上偏离了中国传统。而且我个人认为，中国传统的精华所在，宋画是写实主义的巅峰，当然中国是以点线面来造型，不是西方的完全照相式的，或者按照光源自然描摹式的。黄宾虹的东西确实不错，他是近现代大师中的其中的一座高峰，但他只是一座高峰，黄宾虹不能代表中国的全部高峰。所以艺术家尽可以自由地欣赏，我欣赏董源、巨然，我欣赏黄宾虹，我也可以欣赏傅抱石。我觉得在对待传统的态度上，也要有广义的理解，而不是狭义地只认某一个代表传统正宗。正宗不正宗是个人理解。我直白地表达我的观点。

这样来说，在正本清源、继承传统上，都有各自的认识，而且都是对的。像我年龄都在60岁以外了，一定经过一番深思熟虑再下笔，所以表现中国时代、中国特点、中国气象，应该都是艺术家自觉的行为。

关于第三个问题："新时代中国画如何自觉承担起举旗帜、聚民心、育新人、兴文化、展形象的使命任务。"

我觉得大概具有这样几个层面。一是抓精品，每个时代大师级的人物总是少数，但是相比较而言，一定会有些大家比较认可的。出精品是高端。出新品是中青年人，因为要有大量的实践和成果转化。然后带新人是培养后人。至于说普及美育、普及大众、培育新文化，这属于不同的层次，肩负不同的使命。总有一批人要去研究提高，就像科研攻关一样；总有一批人要去服务社会大众，提升整个国人的文化修养。我个人认为美育实际上是贯穿一生的，小时候进行启蒙的美育，小学生、中学生、大学生，你就要认识经典；到了高龄，包括离退休，你也要懂得什么是美，包括生活中的言谈举止，都是美育教导出来的。当然对年轻人的培养要全面发展。当年蔡元培提出"以美育代宗教"的思想，实际上他是针对当时国民整个的受教育程度说的，像王国维、陈寅恪这样的高端人士总是少数，还有大量的文盲。新中国成立这么多年，我们把百分之九十几的文盲都已经扫了，而且大学教育达到这么高的水平，整个美育的水平远远高于蔡元培当时的水平。我认为美育实际上是直接关乎国民的人格素质的，通过文化艺术熏陶，提升对美的事物的鉴赏，对美好事物的追求，最后的目的一定是塑造一颗善良美好的心。

关于第四个问题："新时代中国画如何为时代画像、为时代立传、为时代明德、与时代同步伐。"

我想对艺术家、画家来说，如何更加真切地反映现实，歌咏生命中的美好？人物画赞美人的美好心灵，山水画、花鸟画歌咏河山和生命中的美好。当然个别画家是通过这种形式来讲他自己，有些个人因素，但是他的作品是通过描绘大好河山来实现自己艺术价值、艺术水准的提高和人生价

值的提升，这个我觉得也是应该的。文艺组的政协委员在日常的讨论中，大家是有这个意识的。少量心理阴暗的，或者说与时代背道而驰的，甚至只关心自己内心一点点的，个别人也是有的。包括现在美术创作中，有不少画家，他的生活半径小，画肖像画、画自己家人，甚至于只画某一类的题材，甚至于为了能够卖钱、能够出名，等等。他不能把个人融入大的时代中去，但是你无法要求他必须如何，因为艺术是很个性的，因为人有他的个性存在。政协委员不光要做好自己的学问，还必须自身做好表率，带领影响社会。

关于第五个问题："新时代中国画如何坚持以人民为中心的创作导向，搞清楚为谁创作、为谁立言。如何跳出'身边的小小的悲欢'，走进实践深处，观照人民生活，表达人民心声，用心用情用功抒写人民、描绘人民、歌唱人民。"

我理解的是一个是大爱情怀，一个是把握当代精神面貌。艺术家和艺术的核心是对真善美的追求，然后通过你的作品直击人的灵魂。实际上这些年来，习总书记也是这样讲的，做人类灵魂的工程师。什么样的人可以塑造他人的灵魂？我在学校当院长时也对老师讲，你不是光教他们手艺，你也是在塑造他人的灵魂。

关于第六个问题："新时代中国画如何坚持以精品奉献人民，如何立足中国现实，植根中国大地，把当代中国发展进步和当代中国人精彩生活表现好展示好，把中国精神、中国价值、中国力量阐释好。"

我的理解，深研艺术、苦修技术、关注时代、发挥正能量，通过作品影响社会，提倡生活的厚度、思想的深度、学养的广度、视觉的宽度、艺术的高度，追求艺术形式的新颖度和艺术形式的精妙度。我说得挺全挺高的，但实际有时候一件作品的思想内容很好，但技艺不一定一流；有的作品艺术构思非常巧妙，但是内容甚至技巧都很一般；还有一些作品主题内容或者艺术一般，但是制作精良，能把人物形象、表情、眼神刻画得非常到位。所以，思想精深、艺术精湛、制作精良，三者皆胜，必是精品。好

作品必须占其中两者，光占一者是不够的。要三者都达到是有难度的，刚才说了那么多，我也做不到，这只能作为我认识的一个标准。

关于第七个问题："新时代中国画的创作如何以扎根本土、深植时代为基础，在观点和手段结合上、内容和形式融合上进行深度创新，提高作品的精神高度、文化内涵、艺术价值。"

我想就政协委员来说，一定要以传世之心来创作传世作品。我曾经写过一篇文章，是人民日报社副社长约的，也是我一直在想的，我完全是针对现在美术作品数量远远高于质量，量质不符来说的。习作、训练另说。一个艺术家认真地去思考他的主题，认真地反复推敲他的艺术呈现样式，仔细研磨他的艺术表演技巧，以传世之心来打磨传世之作。但这也仅仅是一个目标，因为你的作品只是代表着在某个阶段，你的认识到了什么程度，你的作品就是什么程度，旁人看得很清楚。你爬山好像很努力，但是还没到山顶，这很正常，就是这样的意思。习总书记说我们有"高原"缺"高峰"，现在整体水平提升了，"高原"的状态应该说还比较好，完全可以；但是"高峰"一定是基于"高原"之上的。我们在身边常常会看到有些中青年人的潜质非常好，下一步他要修炼自己。潜质好是基本功，看得出他的作品有教养，就是有文化内涵、文化气息，然后看到他某种创新和个人面貌，能够达到一定的境界。将来有可能成为大师、"高峰"的，一百人中间能够出五个八个，已经很了不起了。画家个人常常在面对一个作品时，在某一个环节，因为学养不够，他的作品都会夭折。就像张艺谋说的，一件作品就像我捧着一捧水，在我的指缝中间就在漏水；很好的想法，因为我的能力不及，因为某个环节的缺失，最后不能使这件作品成为我理想中的作品，这是个遗憾。艺术本身就是遗憾的。

关于第八个问题："如何把提高质量作为新时代中国画作品的生命线，用心用情用功抒写伟大时代，不断推出讴歌党、讴歌祖国、讴歌人民、讴歌英雄的精品力作，抒写中华民族新史诗。"

艺术家自我独立、自我要求，认真对待每一件作品。就像一本书说

的，我知道我会老去，但是今天我活着，我还清醒，我就竭尽全力。我觉得如果做到这一点，我努力了却不成功，那是另外一件事情。

关于第九个问题："新时代的美术工作者特别是政协书画界委员如何坚持用明德引领风尚，以高远志向、良好品德、高尚情操为社会做表率，如何做到有信仰、有情怀、有担当，树立高远的理想追求和深沉的家国情怀，把个人的艺术追求、学术理想同国家前途、民族命运紧紧结合在一起，同人民福祉紧紧结合在一起，做对国家、对民族、对人民有贡献的美术家。"

我想这需要基于三观基础上的自律、自励，主动地走出小我，把个人融入时代中去，我的每一件作品都能体现小与大的关系，可以以少胜多。像当年吴凡的木刻《蒲公英》，小作品，一个人，但是表现出一种深情，表达一种发散开去的蒲公英这样一种精神。当然你也可以宏大叙事，可以表现贞观盛世这样的庞大场面。但有一点，自律、自励要建立在三观正确的基础上，处理好小跟大的关系、个人跟国家的关系。我觉得成材路上的年轻人都要有这样一种想法。当然在不同的阶段看家国情怀感受不一样，就像我在30岁时，看家国情怀、大爱情怀，有时候理解不一样；但到了50岁以后，本身经历丰富了，对世界的认识深刻了，这个时候再看家国情怀，我会有舍去小我、舍去个人的感情。在不同的阶段，对理想和情怀的理解不一样。我相信对一个有自我要求的艺术家来说，这些都是正面的引导。

关于第十个问题："新时代的美术工作者特别是政协书画界委员如何坚守高尚职业道德，在市场经济大潮面前自尊自重、自珍自爱、讲品位、讲格调、讲责任，抵制低俗庸俗媚俗。"

这方面是要自己把握的，要三观正确。

关于第十一个问题："新时代的美术工作者特别是政协书画界委员如何用美术作品解读新中国历史巨变、中华民族的伟大飞跃、中国人民感天动地的奋斗，讲好中国故事，传播好中国声音，主动讲好中国共产党治国

理政的故事、中国人民奋斗圆梦的故事、中国坚持和平发展合作共赢的故事，让世界更好了解中国。"

靠作品说话。从你的作品能看出你对这个时代的认知，你怎么把个人的想法、把你的激情服务于这个时代。

关于第十二个问题："新时代中国画如何借鉴世界优秀美术成果。"

我觉得这一点很重要。要主动关注当代国际艺术的前沿动态。改革开放以前，因为中国整个是处于一种落后贫乏的状态，突然打开国门，发现西方人生活是那样的，顿时有一种矮人一截的感觉，好像我们是愚昧落后的。这种物质和直观上的差异，甚至于怀疑到自己本民族的文化，没有文化自信。所以那个时候西方的艺术理念，包括一些文化艺术、价值观念，曾经是引导中国改革开放初期10年的艺术创作的。那个时候我们如饥似渴地引进外来的文化、外来的画册、外来的影像、外来的小说，全方位地接受西方，以为那个高度发达的社会一定先于我们，在各方面都先于我们，所以照抄照搬、生吞活剥，用这10年15年时间，把西方现代所有都引进来。但仅仅这样是不够的，因为我们始终在跟人家、学人家。中国改革开放40年的巨大成就，是中国的经济的快速发展。中国在最短时间内缩小了同西方发达国家的差距，在物资层面上、经济层面上、老百姓收入层面上都是。到本世纪之初，中国成为世界第二大经济体，国人自信心上来了，于是才有了重新认识中华文化的呼声。西方的现代绘画已经疏离人、疏离现实生活，搞怪，搞各种各样的名为创新的东西，但实际上已经偏移了人的本质和人的发展需求，艺术就变得越来越小众。这时突然发现中国文化要以人为本，这个阶段是中国经济发展直接推动中国文化界对中华文化的一个反思的阶段。东西方比较的这个过程是一个逐步认识的过程，我是经历过的。我当年那时候在学校国画系，当教务处主任，我研究西方的各种文本，也创作，因为我得上课。我教完他们中国画的技法，我得跟他们侃一侃艺术创作创新的问题。我也是一知半解，我也尝试过抽象水墨，多少年以后，我觉得我是一个回归。这个回归有两个层面，一方

面，我要主动地来确定当代中国的绘画体系。当然这是小舞台，所以关注当代国际前沿的动态是要研究别人，并不是我去关注他们的动态，我去跟他们，现在已经不用跟，我觉得中国现在可以更心平气和地坐下来面对面地跟他们谈。但是需要深入地学习世界艺术经典，我指的是古典经典。西方现代艺术谈不上经典，有很多是垃圾。我刚才说到他们的艺术偏离生活、偏离人，已经跟人越来越疏离，虽然他们在环保、反战、反艾滋病、反吸毒这些方面，有一些当代艺术装置、影像艺术，有一些积极意义，但是从本质上来说，他们的绘画艺术在玩各种各样的新样式、新形式，堕入一种形式，为创新而创新。中国艺术家正在享受改革开放的红利，生活条件、创作环境氛围都很好，我认为今天的艺术环境是最自由最好的时期，连之一都没有。党和政府没有干预艺术家创作，你必须画什么，不能画什么，你只能画什么。有主旋律的号召，你愿意参加就报名去；你愿意自己从事艺术创作，展览馆多的是，民间艺术馆有的是，有的是展览空间。中华文明有礼敬先贤这样一个文化传统，这是一个关键词。深入学习世界艺术经典、学习研究、吸收融汇，是为了创造中国的当代经典。这是对外交流，通过交流，扩散我们自己、宣扬我们自己，在交流的过程中发现人家的好，学习人家是为了创造新的自己。当年没有徐悲鸿这一代先贤出去，没有严谨的西方科学的训练，中国画中人物画创作会继续处于衰败的状态。所以经过这样一个过程，然后再回归到中国绘画的写意精神，这使中国人物画创作发展水平得到一个质的提高。中央美院有些老师现在的艺术比较高蹈，反对学素描，我觉得他们等于吃了4个馒头饱了，就说前面3个是可以不吃的，没道理。

关于第十三个问题："如何加强和改善新时代中国画国际传播工作格局，创新宣传理念，创新运行机制，不断提升中国画在世界的影响力，提高中国画在世界的国家文化软实力。"

国际传播很重要。因为现在我们阶段性成果是有的，如果提到"高峰"的话，"高峰"常常是以后20年、30年来评价的。当代的好作品一

定是相比较而言，那么把这些好作品向世界传播太重要了。这跟经济中对外贸易是一样的道理，我卖中国的新型产品，中国作为制造大国、生产大国，我们的新产品卖给人家，美术艺术也是一样，然后你的市场份额越大，你的国际影响力就越大。这样一来，在对外文化交流这方面，美术和艺术都同样需要长远规划、精心筹划、连续推进、宣传强化，甚至于主动翻译成多国语言往外推送。我只在这里说，我们有时候钱没少花，但是做的事情可能让西方觉得是在宣传，反而达不到效果。艺术有非常好的优势，首先是电影，因为西方人通过电影能够看到中国人的精神和对真善美的理解，能看到中国人的生活状态，他们觉得很贴近，很接地气。我觉得舞蹈、绘画、音乐，这些略带抽象的东西，人是可以直接感受的。美好的东西，是可以直观地在抽象作品中体现的，哪怕不去翻译还是可以理解。所以要加大力度，连续去推。

关于第十四个问题："新时代中国画如何把中华优秀传统文化的精神标识提炼出来、展示出来，把优秀传统文化中具有当代价值、世界意义的文化精髓提炼出来、展示出来。"

这倒是一个大问题，一下子我说不好。我只能说追求作品的当代中国精神、中国气象、中国风格、中国语言。

关于第十五个问题："新时代中国画如何推出更多健康优质的网络美术作品。"

我想最重要的是先要有好作品，我们要引导艺术家这一辈子要画出一批好作品，有了好的作品还要宣传好。

附录二

"新时代中国画的传承与发展研究报告"专家座谈会发言

2021年10月19日,全国政协书画室《新时代中国画的传承与发展研究报告(征求意见稿)》(以下简称《报告》)专家座谈会在京举行。

全国政协副主席、书画室主任马飚,全国政协副秘书长、书画室副主任刘家强,全国政协书画室副主任苏士澍、唐勇力、冯远、范迪安、杨晓阳、徐里、吴为山及部分书画室成员、专家、画家、广西出版传媒集团相关负责人以及课题组成员参加了座谈会。

《报告》是全国政协书画室开展"新时代中国画的传承与发展"课题研究的阶段性理论成果。《报告》坚持以习近平新时代中国特色社会主义思想为指导,深入学习贯彻习近平总书记文艺工作座谈会重要讲话精神,站在"两个大局"高度,从实践与学理上回顾、梳理和总结中国画历史与现状,分析探索中国画传承与发展的规律性特征,研究思考热点问题与前瞻性战略问题,着力于回答中国画的"时代之问"。与会者表示,通过开展"新时代中国画的传承与发展"课题研究,进一步把共识凝聚到习近平总书记关于文艺工作的重要论述上来,进一步强化了书画界委员的责任担当,更好地团结了广大美术工作者和爱好者。

"新时代中国画的传承与发展"课题是全国政协书画室开展"新时代中国美术的传承与发展"总课题的一个子课题。

冯远（第十三届全国政协委员，全国政协书画室副主任，中国文联副主席、原党组成员、书记处原书记，中国美术家协会名誉主席，中央文史研究馆副馆长）

各位领导、各位专家、各位委员，我受全国政协书画室的委托，主持今天的"新时代中国画的传承与发展研究报告"专家论证会。今天会议的主要内容是听取各位专家、代表对《新时代中国画的传承与发展研究报告（征求意见稿）》的意见。在这之前我把整个报告的撰写过程做个简要的报告。

2020年9月24日、25日两个上午，全国政协书画室召开了"新时代中国画的传承与发展"座谈会，形成了发言材料汇编，报给了汪洋主席，他非常重视。那次我因为出差在外，没有参加，所以10月中旬全国政协书画室专门征求我个人对整个课题的意见。我就结合我个人对当下中国画发展状态的看法，汇报了我的建议。12月上旬，全国政协书画室召开了工作会，成立了课题组，对如何开展课题研究和报告撰写提出了要求，在座的不少委员、专家都参加了那次会议。那次会上提出"新时代中国美术的传承与发展"是个总课题，下面分中国画、油画、雕塑、书法和篆刻课题组，并且对如何撰写好研究报告提出了具体要求。一是对标对表，二是有政协特色，三是思考战略性的问题，四是定位新时代。提出课题研究是开题性的研究，要在学懂弄通做实上下功夫，主要是围绕习近平新时代中国特色社会主义思想出成果，特别强调研究报告重点要思考新时代中国画传承与发展的新特点、新问题、新挑战、新机遇、新目标、新前景，梳理出规律性的特征。一句话，就是"时代课题、时代之问"。我觉得，这本来是咱们美术家队伍中的专门研究机构应该做的事情，现在全国政协书画室从政协的角度来亲自抓这个课题，让我们非常振奋。

我特别要说明的是，在撰写过程中开过几次会，原计划是今年5月份就要拿出初稿，但进入以后，觉得中国画这个题目太大，涉及方方面面，

所以就不敢攻了，书画室觉得要写透，就要把涉及的问题谈到点、谈到位。我们也理解"三高"的要求，一个是高站位，一个是高层次，还有一个是高起点。围绕这个要求，我们又回过头来跟写作组的同志沟通，到6月中旬拿出了初稿。书画室用将近一个月的时间仔细阅读审改，花了大量的时间与精力，而且改得非常细致。我把修改意见传达给了各位同仁。在此基础上，7月份，书画室提出，希望报告能够更高质量体现课题意图，做了再一轮的修改，8月中旬完成了第二稿。现在给到各位的材料是经过书画室第二次字斟句酌的修改的，改动后的文本5.8万字，远远超出我们原来定位在1.2万到1.5万字的文本体量。后来又按照书画室的要求，在此基础上提炼出一个五六千字的简版。

报告的撰写是用分工的方式来进行的，我做的是协调服务的工作。"引言"部分是卢禹舜先生写的，"使命担当"部分是牛克诚所长亲自动笔的，"文化传承"部分是金新女士做的，"体系建构"部分是于洋教授写的，"国际视野"部分是吴洪亮院长做的，"回顾与展望"这最后一段也是牛克诚所长亲自操刀的。整个课题组的成员涵盖了在京的各个专业机构，中国国家画院、中国艺术研究院、中央美院和北京画院，应该说力量比较雄厚，而且在专业理论研究方面都是很有成效的，特别感谢他们的辛苦付出。

像这样一个大容量的报告，确实需要反复修改完善。很感谢出席今天会议的专家和委员，这为我们课题组对文本的继续修改提供了非常好的参考，接下来的时间里，我们将认真地消化吸收。

徐里（第十三届全国政协委员，全国政协书画室副主任，中国美术家协会原分党组书记、驻会副主席，国家重大题材美术创作艺委会主任）

首先表示感谢，今天来的是美术界老中青几代的艺术家，从理论界到

中国画、油画、雕塑、书法、篆刻界的代表性人物都在这儿。

作为美术家，我们要发自内心地感谢全国政协书画室，其从民族和国家发展的站位，为美术界把脉，提出了现在迫切需要回答的"时代之问"，就是在世界百年未有之大变局的历史进程中，我们的美术事业如何持续发展，如何从高原走向高峰。从鸦片战争到中华人民共和国的成立，到改革开放，到今天的建设中国特色社会主义文化强国，我们真是面临了许许多多的问题。这一百多年对我们从事艺术的人来说，值得思考的实在是太多了，道路实在是坎坷，变化太多了。这一百多年来，我们一直在跟着别人走，但是有一点，唯独我们能够坚持并走得非常好的，那就是毛主席的革命文艺，从延安文艺座谈会到新时代习近平总书记关于文艺工作的系列讲话精神。今天中国美术在革命文艺方面的创新发展代表了一个时代，代表了一个时代的高峰，代表了一个时代的发展。我们革命的现实主义、浪漫主义，美术的发展创作，从"徐蒋体系"开始一直到今天，是非常之成功的。传统的这一块，像张立辰先生、郭怡孮先生老一辈的艺术家，他们的父亲先生都是接气的、都是接传统的，所以在他们身上还传承着中国的文脉、中国的历史、中国的文化，在传统的中国画这一块，老一辈的艺术家还能够秉承、还能够传承，到了后面我们学习别人多、借鉴别人多、改造自己多，我们自己放弃的多，坚守的少。

今天，全国政协书画室让大家来共同商讨，来回答新的"时代之问"，非常之及时。习近平总书记曾经谈到过中国文艺理论的问题，他觉得文艺理论在这个时代有点缺位。我们这个时代在理论上、在新思想上，如何建立自己的体系，如何提出新的思想体系，目前是不够明确的。这五个课题研究非常及时，它们不仅仅是理论的问题，而且是通过理论到实际，对于我们将来创作的方向，艺术教育体系的建立，都有非常重要的意义。中国画这条道路，或者说美术其他学科的道路怎么走，所有人都在思考，都在追问。而追问的这几个课题当中，最重要的是中国画。中国画跟西方画完全不一样，它从工具到材料，从哲学思想、观念到审美、追求，

都跟西方的古希腊、古罗马体系不一样，实际上什么都不一样。怎么坚守自己，同时创新发展。对这几个问题的回答，我觉得是非常之重要的。

中国画面临的很多问题，实际上大家心里也都明白，但是一直都没有找到一个很好的解决办法。"八五思潮"时创新力度非常大，全盘西化，但是到现在好像也没看到哪个艺术家成功。就是用西画来改造中国画，现实主义这块是成功的。传统的这一块，因为整个社会大背景、文化各方面的不同，从新思想运动一直到现在，我们基本上是以西式教育为主，来培养我们的人才。所以在传统文化这一块，在中国文化这一块，我们有缺失。在艺术表现的意境上，实际上我们更国际化、更西化，跟自己的文化还有点距离。这里面有很多问题需要解决，有很多问题需要重新去建构。

这些年来，中国美术除了这些问题以外，最大的贡献就是为国家填补了很多历史上的空白，反映了我们的历史、记录了我们的时代，把各个时代的精神图谱通过美术作品很好地呈现出来。这些年，从中华文明历史记载和美术传承工作开始，十多个工程做下来，我们党在文艺方针道路的基础上，在表现时代方面确实是有所作为，创新创造地发展了现实主义绘画。在各个历史时期，从老一辈开始，一直到现在，积累了很多经验，留下了很多精品，应该说这些都是各个时期代表着中国美术界高峰的作品。我在美协工作，代表美协、代表美术界感谢全国政协书画室，这是一件功德无量的事，是我们大家一直想做但又没做成，今天做成了的事情。它对中国美术、对中国文化发展有着重要意义。

邵大箴（中央美术学院教授、博士生导师，《美术研究》主编，中国国家画院美术研究院院长，中国美术家协会美术理论委员会名誉主任）

看了《新时代中国画的传承与发展研究报告（征求意见稿）》，写得很好。中国画的传承与发展是个非常重要的课题。戏剧家盖叫天曾经说过，中国的戏剧、中国的文化，包括中国画，发展的道路是"移步不换

形"，步子可以向前走，移步不换形。步子可以移，形不能改，也就是说精神不变。新时期以来，青年艺术家提出"移步换形"是一个方面，它可以移步换形，步子可以移，形也可以改变。当然，恐怕"移步不换形"这是个基本，步子可以向前走，精神不变。可能中国古代的戏剧、古代的音乐、古代的美术，发展到今天都是按照这个道路。当然有新的东西进来了，比如中国的国画面对外国进来的油画，中国的古典音乐面对西方进来的交响乐，等等。西方的文化进来了，西方艺术新的形式进来了，对我们是个冲击。所以在这种情况下，恐怕要采取"移步不换形"，这是中国传统艺术向前走的一个准则。从国外进来的艺术，它可以"移步换形"，可以跟中国的文化交流、交汇，中国的文化可以吸收新的东西，让它变形。盖叫天先生讲的这句话，是李可染先生传达出来的。因为李可染先生坚持走中国画的道路，但是他也思考中国画受到外国文化和外国绘画的冲击，它不可能不加以改变。所以"移步不换形"这是个基本准则，步子可以移，性质、精神不变。但是新的一代，中国画五花八门，你不能说完全继承了传统，继承传统是主要的，是我们提倡的，但是青年人画画有的时候不根据这个原则、不根据这个精神来画，你说它不是中国画也不行。所以在这种情况下，要持更宽容的态度。原则上是要"移步不换形"，但是要准许移步换一点儿形，有点儿新的变化。中国画多元化，什么叫多元？不是多样，多样是在一元的情况下有各种各样的表现，多元就是有各种不同的精神、不同的内容、不同的表现形式，这对传统的中国画是个很大的冲击。我们提倡"移步不换形"，要发展"移步不换形"的艺术，但是要允许"移步换形"的艺术探索。中国画要走一个非常广阔的道路，不是走现在的道路。这个"移步不换形"的基本精神，这是非常重要的。中国画的基本精神、基本表现形式不能改变，否则就不是中国画。以此作为我们的准则来提倡的时候，也应当允许青年人大胆地探索"移步换形"的方法。

今天来的朋友很多，最后我简单说一句，中国画基本的准则是"移步不换形"，但是也允许"移步换形"的探索。谢谢大家。

张立辰（第十届全国政协委员，全国政协书画室成员，中央美术学院国画系教授）

关于"中国画的传承与发展"，以前我们开过类似的会，关于中国画和中国文化问题的讨论也很多。今天的会与过去的讨论有所不同，它对我们民族的绘画将来如何发展做了总结和展望。我教中国画教了几十年，但是这个问题一直存在，中国画面临的很多问题，用现在的话来说是挑战，如何来应对，这是很难一下子解决的问题。

《报告》从大的角度和形势上，尤其结合新的时代看中国画的发展，我觉得事关重大。20世纪以来中国画的发展，大家都比较清楚，由于中国文化和中国绘画传统思想的根基很深，民族独立性也比较强，传统文化给予了很多资源，中国画的生命力就很强，容量也很大，发展还是很显著的。中国画的发展快，尤其是受到各种思潮的影响，在跟各种思潮对应的关系上，一方面中国画的生命力强，中国人也很聪明，尽管西方文化对中国文化的冲击是比较大的，中国画面临的危机也是很明显的，但是20世纪还是出现了四位传统派大师。这四位大师在这种历史背景下出现，我觉得是很值得深思的。我觉得这说明了中国画的未来前景和将来发展的可能性，不是像有些人说的穷途末路，这一点让我们极大地增强了自信心。我们的民族自信、文化自信，这一点还是要归到我们的思想根基。

另一方面，中国画有非常优厚的文化资源。刚才邵大箴先生说"移步不换形"，也就是说它的思想核心和艺术规律是不能变的，艺术的基本法则、基本原则是不能变的，所以不能换形。20世纪的四位大师给我们做了这样的示范，同时20世纪以来提倡创新，出现了很多创新的代表，李可染先生便是其中一个重要代表。李可染先生在年轻时期学的是中国画，跟钱食芝他们学山水、人物，都是画中国画，因此打下了传统中国画的基础。后来到了国立艺专学了西画。李可染先生学中国画和学西画，非常有智慧的一点是做到了两端都学得很精，而且重点不在于技术，而在于

理解中西绘画的核心思想和核心法则。他后来将西画背光的表现，用中国传统的笔墨，尤其是墨法来表现，接受黄宾虹先生的笔墨和画法，将背光表现到了极致。西方绘画强调背光的表现，因为西方非常重视光的效果，光和色的关系，光色题面的关系，以此来塑造形象。因此，背光就变成了西方绘画的一个能事。其实画背光并不是西方的专利，中国绘画画背光才是更加抓住了背光的特点，运用了中国画以墨为主、以黑白为主的法则，表现得更加突出。尤其是宋代绘画，背光画得应该说比西方更有内容、更有东西。我们更强调山水当中的背光，像宋代的范宽、李唐，他们的画法当中，山表现得非常深入。李可染先生将中西绘画的两个特点、两个极致综合在一起，表现得非常到位，创造了他自己新的山水画风。我觉得很值得研究。从他身上我们看到，中国绘画的创新，除了传统式以外，中西结合应该是中国画创作比较普遍的现象。尽管有一些画不中不西，也不一定好，有的确实不中不西，但确实有画得好的，一定要找到一个突破点，这就像李可染先生一样。

另外，中国画的创新离不开传统文化之源的相助。这一点，前人提到明清以来的"诗书画印合流"，这在中国绘画史上是一个典型的例子，推动了中国画自己的现代性。我们现在一提现代性就是说面向西方，这其实不对。中国画有自己的现代传统，中国画有它自己的发展规律，有它自己的发展形态，这个形态和西方是不一样的。西方画是断代的，时间性非常强，中国画是积累式的，这一点大家都清楚。但是问题在于中国画的现代性是什么，我认为"诗书画印合流"之后中国画的写意性，中国画整个画体面貌的改变，是中国画现代性的表现。

郭怡孮（第九届全国政协委员，全国政协书画室原副主任，中央美术学院国画系教授，中国美术家协会第四届中国画艺委会名誉主任）

最近很少参加政协的会议，今天回来感觉很亲切。《新时代中国画的

传承与发展研究报告（征求意见稿）》提前发给我了，我认真看了，感觉很好很及时。特别是今天听到全国政协书画室这么重视，也很感动。

我认为《报告》为我们当前深入学习习近平总书记关于文艺工作的重要讲话，以及贯彻党的文艺方针，落实到发展中国画上，提出了很多具体的问题，也提出了前进的方向，是真正能够起到政协委员建言献策的作用。不但是建言献策，将来发表以后，也可能有普遍的指导意义，我认为是做得特别好的。《报告》分为使命担当、文化传承、体系建构、国际视野四个方面，再加上引言和后面的回顾与展望，非常全面。应该说《报告》本身给人的感觉就比较现代，就是当前我们遇到的具体的问题，这是我总体的认识。下面我只说意见。

由于是分头写的，我感觉每一部分都很完整，每一部分都自成体系，但是整体来看需要加工。一是文字技术上，这个比较容易。因为包括章节的长短，标点序号，还都是各成其章。虽然每一章都非常完整，但确实要在文字上再加工。二是文风上不统一。每个人都有自己的文风，每个人都是专家，都有自己的写作特点，要形成一个整体，我们统一向着建言献策这个总目标去写。它不是论文，也不是社论，也不是报告，也不是调研，我建议从文风上再统一一下。因为我们的报告一方面是为领导解决文艺发展方针的问题，另一方面还要有普遍的指导意义。

提点具体的建议。一是普及和提高的问题，希望在这方面加强。整个文艺方针的普及和提高，是个非常重要的命题，我感觉《报告》涉及得不太够。普及和提高都是发展中国画非常重要的问题，中国画的发展不是只靠专业画家，中国画的发展更多要靠基层、民众，他们不是专业的画家。所以在这个问题上，我希望能够继续加强研究。中国画是个十分普及的画种，中国画要是不普及，在世界影响不会这么大，民众也不会这么热爱。我们中国画将来能够成为世界上普及的画种之一，这个时候中国画才能够发扬出去。中国画有普及的条件，它千年不衰，有自己非常成熟的程式。程式画使初学的人很容易掌握艺术的高度，进入艺术的起跑线。我记得我

20多岁的时候，邓拓跟我说，中国画最好学，但是最难懂。因为中国画程式化最强，这也是我们中国画向世界普及的一个非常重要的方面。《报告》比较全，概括了这个问题，中国画的发展确实要靠艺术家、靠专职的画家，但是如何在群众中加大宣传，起码要能够找到普及方面比较好的路径，或者做点儿具体的指导，这个问题很重要，要引起我们的重视。中国画的向外宣传应该是靠普及，比如流传得好的是陶瓷，陶瓷是民间的，是大家都用、大家都喜欢的。所以解决了普及的问题，中国画才能传出去。

二是希望《报告》能够涉及体制内和体制外的问题。我们关心的是体制内的问题，提到的都是专家、艺术家的问题。但是对于体制外的问题，我感觉作为一个大的目标来说非常重要。我们体制内虽然有画院、有美协、有各种艺术团体，也有院校，但是困难最多、问题最多、意见最大的是体制外的，怎么关心他们、怎么引导他们，这个问题不解决的话，不但是个文化问题，而且是个社会问题。

另一个小问题，我谈谈高校教学的问题。我自己是长期从事教学工作的，一个客观事实是中国画报名的人特别少，原因是中国画考试就是考中国画那点东西，学生不敢碰，这是客观问题。要提高中西绘画对中国艺术的理解，我想在西画里面一定要加强对中国文化的思考和艺术理论的教学内容。我想到吴冠中先生，吴冠中先生当年出国考试的时候，就一个题，中西理论的比较。吴先生明白极了，他的答卷我看了以后特别感动，他在那个时候的思想就特别明白，对中西绘画清楚极了。现在学西画的，如果有当时吴先生那种对中西绘画的比较的认识就好了。所以我们考试的时候，希望院校里对西画的考试，要加强中国画理念的内容。另外还有素描的问题，素描的问题实际上是个造型问题。我也希望西画考试的时候不仅可以画素描，也可以画白描、画水墨、画线描，色彩也可以是中国画的色彩，关键是怎么出题、怎么要求、怎么评分，这是些具体问题，需要在院校里具体地解决。我们每年都特别关心各个艺术院校出的题，有的题感觉有点不是太理想。出题的问题是特别重要的，要认真思考怎么抓住民族的

特点，怎么注重民族文化的倾向。

三是体制的建构。我感觉这个问题抓得非常好，体制的建构到了该认真考虑的时候了。我建议可以单列一个课题，单组织一拨人专门进行研究。因为历史的评判的标准已经不完全适应现在了，社会发展发生了这么大的变化，考古的新发现带来了新的材料，都需要梳理与构建，重新梳理中国美术史的问题应该提上日程了，而且我们的眼光应该比古人更宽阔一些。

四是市场问题，《报告》里面没提到。市场问题是我们想管而管不了，但是还非得管的事。怎么去认识市场的推动作用，怎么去认识市场的破坏作用，怎么去规范引导市场，怎么适应现代的文化市场，是中国画发展很关键的一环。我们这一代画家确实受到市场的很多的制约。

刘曦林（中国美术馆研究员，中国美术家协会美术理论委员会原副主任）

我记得在我中年时，启功老师当时69岁，他有两句诗，"七十老人打前阵，亿万青年做后台"。现在不经意间自己已经80岁了，感觉有一种说不出来的味道，有一种历史沧桑感，也希望有亿万青年做后台，自己能不能打前阵是另外一回事。我想到《报告》的题目，就艺术体例演进来讲，和中国的通变学说相似，穷则变，变则通，通则久。不一定是画院越来越多，画家越来越多，作品质量就一定越来越高，它们不一定是成正比的。马克思说，艺术的发展并不和一般社会经济的发展成正比，艺术的发展有它自身的艺术规律在里面。所以我想能不能在《报告》里体现艺术自身的规律，穷则变，变则通，通则久，要有新的内容和新的判断。康有为说"中国画衰败至极"，徐悲鸿、刘海粟也这样说，陈独秀还这样说，但是吴昌硕不这样说，他们的判断不一样。我们今天已经有了相当的成就，所以今天的总结一定要站在百年的立场上，对百年来的历史做一个历史的肯定，来鼓舞我们的士气。另外，又要看到一些问题的严重性，比如中

国画与西方画的关系问题，艺术教育上中国画的问题，考前教育我们的孩子学什么，这是非常严重的问题，要明确地指出。因此要总结百年来的成就，高度肯定历史成就非常重要，靠什么？靠作者、靠作品。没有历史的肯定，我们可能就不能把大旗继续举得很高。

我们需要从百年的理论上做总结，一直延伸到今天的理论。1956年，毛泽东谈到了"推陈出新"的问题。毛泽东讲，"推陈出新"的"推"能不能做推动、推进讲，毛泽东说你可以这样认为，可以推倒、推翻，也可以推进、推动，所以"推陈出新"是一个重要的概念，怎样在历史的进程中，既有所推翻又有所推倒，立足于推进、推动。1956年，毛泽东和音乐工作者谈话，有人说中国画不行了，毛泽东说不是中国画不行，是你们对中国画不认识，不知道中国画有自己的规律。这段话完全可以引用，讲得非常好。维护中国画、维护民族艺术，中国画有自身的规律，要研究中国画自身的规律，这是我们以前忽视的。

我们今天总结百年来的历程，也要从历史上进行总结。有很多传统理论是颠扑不破的，比如说天人合一的哲学，一直到今天的人类命运共同体，我自己的学习体会就是这样，人类命运共同体，人和自然命运的共同体，就是中国天人合一哲学的现代表现，它的现代机遇。中国优秀的哲学到了现代，遇到了新的机遇，就是怎么处理人与人的关系、国家和国家的关系、人和自然的关系，处理好这几个关系，中国画就读透了、读懂了，我的理解就是主客观世界的关系，天和人之间的关系问题，这些问题都是中国画的核心问题。所以，我们今天把造化看成宇宙前进的规律的时候，看到宇宙的演化的时候，我们看到今天时代的演化，中国的强大，中国共产党的强大。"写生、写意"这四个字，都是中国画发明的，不是西洋画发明的，这一点要非常坚定和自信。"写意"不仅仅是一个词条，我们把美学层面的衔接概念丢掉了，画得简单就是写意，因此我们对写意的提倡不够大胆，不能够敞开我们的胸怀。倾泻情感表现的时候，工笔画的写意也就可以认识到这个问题，也就可以统一起来。

　　紧接着就是修养问题。我认为中国画是个修养全面的综合性的艺术，它有一个整体观，笔墨不是单独的，它和书法是有联系的，和诗文是有联系的，和文学是有联系的，和我们的其他修养是连在一起的，要有这样一个整体观。今天很多画家为什么在高原上徘徊，而不能走向高峰，就是缺修养。缺什么修养？缺书法、缺诗文，或是缺政治理想的修养，总是缺少致命的要害的环节，这个瓶颈问题解决不了，就不能够走向高峰，就不能出作品、不能出人才。

　　我曾经跟一个朋友讲，我们做烧饼的时候，不要把这一面烙糊了，再把另外一面也烙糊了，最后是两面都烙糊了。有一个画家跟我辩论，说得非常好，辩论得我哑口无言，"你们都吃糊烧饼，我吃中间没烙糊了的瓤"，他找到了合理的内核，这就是中国的中庸，中间最精华的部分。

　　讲到中国画的概念，《报告》里强调了这一点，是有必要强调的。我们讲到现代画的时候，讲到现代画的中国感，不要忘记了自己的定语，中国画的现代感、中国画的现代主义、中国画的现代形态，它一定会走向现代形态，这个现代和当代都是现时代和当时代的概念。中国画的主潮、主流、主弦，就是中国画，一定要叫响这个名字。

王镛（中国艺术研究院研究员，中国美术家协会会员，《中华书画家》杂志主编）

　　前几天收到了《报告》，对照学习了习近平总书记《在文艺工作座谈会上的讲话》。《报告》严格遵循习近平新时代中国特色社会主义思想，全面总结了新时代中国画的特征，明确了新时代中国画的使命担当，指出了新时代中国画面临的挑战与问题，提出了新时代中国画的体系建构，还有国际视野、经验启示。新时代中国画的理论建设与创作实践具有重要的指导意义，课题本身就是新时代中国画学研究的一项重要成果，这是一个肯定的评价。下面谈一下我的个人意见。

我觉得《报告》的摘要概括得比较精准，论述得也比较恰切，整体框架比较合理，但是个别的引言还值得仔细推敲。引言作者的个人观点可以保留，而作为课题组的集体发声则需要再三斟酌。《报告》是很有分量的，它的发表在中国美术界，特别是中国画界，会产生很大的影响。所以，我们在具体论证的时候，包括引用代表们的发言，要比较慎重。还应该通盘地再检查一下。

我非常同意邵大箴先生的意见，他实际上比较委婉地表达了他的想法，"移步不换形"，并允许"移步换形"，这恰恰是我们新时代中国画传承与发展的精神。我希望课题组的执笔者们，能够参考邵大箴先生的意见，我认为他是以一种开放的、包容的、符合改革开放精神的思路来考虑问题。

我的主要意见，一是摘要中提到"新时代是现代化的时代，也是中国画现代化的时代"，我觉得"现代化"好像不太学术。对于艺术和学术来讲，我们现在更多谈的是现代性，所以我建议改成"新时代是中国改革开放深化的时代，也是中国画现代性进一步彰显的时代"，下面都改成"现代性"。最后是以革命现实主义浪漫主义为基本创作原则的多元融合的现代化，毛泽东时代我们的文艺提倡革命现实主义与革命浪漫主义相结合，可是在习近平总书记的讲话里，他提的是用现实主义精神和浪漫主义情怀观照现实生活，这可能更符合我们新时代具体的情况。所以我建议改成"用现实主义精神和浪漫主义情怀观照现实生活的现代性，这是我们中国画的现代性"。

二是关于新时代中国画的隐忧及其对策，"是美术教育的重西画轻国画，以及中国画创作与展览的西方化倾向"。我觉得这个提法不是特别适宜，不太适合把西画和中国画对立起来，尤其不要把西方绘画等同于西方画，这就带有意识形态的色彩。我又仔细读了习近平总书记的讲话，讲话提到只有坚持洋为中用、开拓创新，做到中西合璧、融会贯通，我国文艺才能更好发展繁荣起来。习近平总书记的讲话实际上肯定了中西合璧、中

西融合，融会贯通是发展中国文艺的一条途径。中国的美术教育固然存在着《报告》里面讲的"重西画、轻国画"的现象，但是我们是不是不这样提更好？建议改成"中国画教育亟待加强"。目前，在中国美术教育中，中国画教育比较薄弱，亟待加强，然后是具体的内容。我看有的代表提出建议高考的时候增加临摹，这都是可以采取的方式。中国画创作与展览的西方化倾向，是不是也可以慎重地再斟酌一下。我们有些青年画家吸收了一些西画的技法，将之运用到中国画当中，是不是就是西方化了。我觉得这些可以通盘考虑，采取更恰切的说法。

还有中国画国际视野对外宣传问题，因为我的主要研究方向是中外美术交流史，我们在国际交流方面虽然做了很多年的工作，但是收效甚微。我也出国去考察过一些国家，中国画在国外的影响还是很弱的，尤其是当代中国画。所以我希望《报告》能够再提一些更具体的策略和方法，让中国画更好地走向世界。

陈履生（中国国家博物馆原副馆长，中国美术家协会美术理论委员会副主任）

非常感谢全国政协书画室开展这样一个课题研究，全国政协书画室在推动中国画传承与发展方面，一直以来做了很多的工作。我非常赞同各位对《报告》的充分肯定，这里不再重复。下面谈一下我个人的一些意见建议。

第一个问题，《报告》第二部分实际上是对两次座谈会的一个综述，因此对新时代中国画的使命担当这一命题的系统性表述应进一步加强。

第二个问题，《报告》不仅仅是指导性的，更重要的是它的专业属性的问题。

在传承发展中，传承发展公共性的问题，以及与大众关系的问题，这是中国画发展到21世纪所出现的问题。我们谈艺术教育，现在对艺术教育不是不够重视，而确实是报考中国画的人太少。我前天刚参加了湖北大学

校庆，碰到几个艺术学院的院长，他们都说没有人来报考。不是我们不重视，而是考生太少，都去考设计了。问题在哪里？在于我们整个公共性出了问题。比如我们去了巴黎、卢浮宫，能看到法国整个艺术发展的历史。那么到了中国，在哪里看中国画的历史呢？没有哪家博物馆有中国画历史的长期陈列。我们在缺少公共平台的状况之下，谈何传承与发展。

当代中国画发展的另外一个问题，就是我们要继续强调百花齐放，这是当代中国画在20世纪发展基础上必须正视的一个问题。当代中国画的传承与发展必须建立在百花齐放的基础上，我们可以鼓励某种方式，但不能排斥某种方式客观的存在，以及它自身发展的问题。另外，在专业性的表述上，比如考试，要谈临摹的问题，我认为每个学校都可以有自己的方式，临摹不是唯一的方式。每种考试的方式都有它的局限性。20世纪初期建立的新的艺术教育，有非常成熟的考试方式。

我有一个小小的建议，在引言之后要加上一节，对于20世纪以来中国画的传承与发展成果、经验和问题的历史性总结。基于这样的总结，我们再来谈当下的传承与发展。

张晓凌（华东师范大学美术学院教授、院长，中国国家画院原副院长，中国美术家协会美术理论委员会副主任）

我谈谈个人的随感，构不成系统性的意见。一个文本的写作成不成功取决于指导思想，我们都是搞学术的，大家还是要回到学理层面来谈这个问题。比如我们对中国画的认识，从历史上看，中国画从来都是以变通为核心的，因为变通才能绵延几千年，不变通早就消亡了，所以变通、创新、多元是中国画发展的根本规律。如果连这个基本前提都不承认的话，我们就会犯学理判断的问题。

还有一点，什么是新时代？我的理解是首先在时间观上是当下，当下我们处在什么时代，我们处于全球化的时代，我们有没有全球视野，这是

一个问题。其次，我们处在当下的时代，对当下的问题认识有多深。如果说站在国际化的视野上，站在问题意识上再看，那就有很多问题。

具体讲，谈到传统说的就是笔墨传统，中国画是个大传统，没了大传统，光谈小传统有意义吗？中国画绝对不是笔墨传统的问题，到了董其昌才有笔墨的概念，之后逐渐成熟，早期也没有那么强的笔墨能取代一切的概念。所以用笔墨来概括中国画，我觉得抓住了核心的一部分，但是不够，不足以概括整个中国画的传统。大传统的问题要谈好，汉唐两宋的艺术是两种艺术，在学理上的梳理还是要再花一点功夫的。

中国画的使命是什么？中国画的使命不仅仅是中国画的创作、传承等，中国画的一个重要使命就是美育。之所以要讲美育，是因为让中国人提高自己的灵魂价值，提高自己的人格价值，美育是最好的一个途径。当然中国国民的整体素质和发达国家是有一定差别的，差别的主要原因是我们的美育工作做得不够好，欧洲的美育工作做了上百年，我们的美育工作有很大的空缺，中国画是美育最好的方式。

中国画的体系建构包括理论建构、话语建构、创新体系建构。改革开放40余年来，理论界并没有拿出任何一种结构，只有一些零碎的文章。中国的艺术家、理论家有没有能力建构出一套与古人相媲美的现代中国画体系，这是这里面的核心，必须把这个当作核心问题来解决。

国际视野部分，我觉得我们对中国画走向国际的现状的了解和评估做得还不够充分。我前几年一直说中国画的国际化是有指标的，不是说国际化它就国际化了。从国家的教育体系到老百姓的日常生活，从收藏体系到主流媒体，这些指标都要放进去。如果这些指标都实现不了，就不能说我们中国画国际化了。比如油画国际化，油画国际化的指标我们全都实现了，从收藏到展览到媒体到市场到批评体系，一套完善的体系已经出来了。如果没有这些指标，我们笼统地说中国画国际化是说不通的。中国画在世界上的影响可以说是不大，中国画国际化目前落实不到制度层面，也落实不到工作层面，这一点一定要明确。

在所有的建构里面，中国画的生态很重要，如果没有好的土壤、没有好的生态，我们提话语建构也好，提创新体系建构也好，都无从着手。中国画生态的建构应该在政府统一的协调下，因为中国有体制上的优长，可以利用体制优长，围绕中国画体系建立一个从教育到创作主体到博物馆收藏到媒体到市场的完善的生态体系。如果这个生态体系不建立，我觉得我们今天谈论的这些问题是没有基石的，就无从谈起，所以这个问题可能更为重要。

中国画的发展我们可以提一个文化战略报告，也可以提出一个顶层设计。当然我觉得更重要的是给它提供一个自由的空间。

李翔（第十三届全国政协委员，全国政协书画室成员，中国美术家协会副主席）

有三个问题。

第一，真诚为本。我觉得重要的问题就是中国画以真诚为本的这个问题。我们强调主旋律，强调主题性绘画，强调使命担当，但是有些作品是应付的，或者看过以后根本记不住，留不下来，当然也有很多好的作品。重要的是真诚的问题。为什么说真诚特别重要，因为只有真诚地去创作、去画画，才能从高原走向高峰，才能不满足于黄宾虹，不满足于现成的程式，才能在他们的基础上走出来，走出自己独特的风格和面貌，这样才能走向高峰。

第二，融合取优。融合取优，我强调古今打通、中西打通，包括山水、花鸟、人物画要打通，最好把版画、雕塑、水彩画、中国画、书法、诗词歌赋等都打通。中国画经过几千年的发展依旧方兴未艾，到欧洲去看，他们已经没有多少人画画了。自从小便池进入美术馆以后，各种传统的艺术样式就被冲破了，各种样式太多了，无论是声光电，还是行为，排山倒海式的样式很多，绘画反而少了。原因是他们传统的哲学和我们中国

画的哲学完全是两股道上的车。我们强调心象，他们强调实象，所以照相机一出现，他们的画家就说绘画基本已经死亡了。我们强调的心象永远不脱离现实，一百个画家画黄山是一百个画家的黄山，都是不一样的。有些观点说出来要让人挑不出毛病了，无可辩驳，这样的词或者说学术观点就有学术高度。

第三，创作要悟道。道不论是大的也好，精神性的也好，思想性的也好，还是具体技法的也好，把它切块、切条，一个个理清楚。

陈孟昕（中国艺术研究院研究生院副院长、二级教授、博士生导师，中国美术家协会中国画艺术委员会副主任，中国工笔画学会会长）

我从文本的三个方面谈一点体会和思考。

《报告》我看了之后，感觉这是落实习近平总书记关于文艺工作的重要论述，以及最近党中央和国务院发布的对中华优秀传统文化的传承和历史文化遗产的保护的相关文件，也有实际意义的举措，相信《报告》一定能够成为中国画在新时代发展文本式研究的经典，也可以为国家文化发展提供智库性的参考。

第一，关于中国画国际视野的问题。中国画自宋元以来，一直沿着工笔画与写意画并行的两条线在发展，在构建新时代中国画国际视野与传播和国际化问题上，应该将写意画和工笔画分开来考量，采取不同的战略性的发展定位。写意画是中国画中最具民族文化特质和内涵的一个绘画形式，应该坚持维护和培育它的纯粹性。写意画作为在精神品质、技术手段、审美属性和工具材料等方面非常独立的一个艺术门类，完全有理由按自身的规律和逻辑继续行进。就像日本在明治维新后全盘西化的过程中，保留着和服，韩国保留着韩服，中国写意画保留维护自己的民族特质和视觉艺术样式，不仅是文化自信的彰显，也是为世界多元文化作出的贡献。随着国家实力的不断提升，写意画也必然会得到世界各民族的认知和接

受。工笔画具有与写意画共享的民族精神特质和文化内涵，但由于工笔画在色彩、造型、语言等方面，与世界其他的视觉艺术有相通性，就像音乐的旋律和曲调，不用语言解读，可以跨民族无障碍地欣赏。我认为只有看得懂才能产生审美，才能感受到艺术的魅力和力量。用中国工笔画这种他们看得懂的方式，在对外交往中彰显中华文化的精神、中国的价值，或能像油画一样，在传递艺术表现方式的同时，也让世界接受了他们的文化价值观，知道了文艺复兴、古典主义和印象派。有理由相信，在国家"走出去"战略实施中，通过国家层面的整体组织形式和推广的方式，工笔画不仅会在讲好中国故事方面发挥作用，其艺术表达方式或许也会被世界各民族接受、喜爱，甚至运用，成为中华民族对世界艺术的一个贡献。

第二，关于新时代中国画传承队伍建设和创新性人才培养的问题。中国画的传承与发展需要一支具有使命感和担当的、具有较高审美修养和创新能力的人才队伍。这支队伍应该紧紧围绕国家文化发展战略、中国画传承与发展这样一个主题，使其创作和研究具有示范性、先导性和引领性。我想可以通过建立一种有效的价值认可激励机制给予肯定和鼓励，做创造研究的，对其学术的认可我认为是最大的一个认可。比如实施推出在中国画传承与创新方面优秀的作品和研究成果，以表彰相关艺术家在当代情景中秉承传统技术、续写传统精神俱佳者，以及鼓励在艺术观念、艺术语言中做出有价值的探索者，由此彰显国家层面在传承发展上的学术主张和价值取向，矫正探索触角，引领创作方向。实际范例的力量远远有效于口号性的倡导，经典作品如同一盏明灯，会为众多迷惘者照亮前行之路。另外，鼓励奖励新人，面向未来培育中国画传承与发展的承接者和推动者。同样的价值认可和激励机制，也可以对青年艺术发展产生巨大的鼓舞和推动作用。艺术高校担负着培养中国画新人和后续力量的责任，自20世纪美术教育从私塾转向学校教育，中国画中出现的问题都可以在教育中找到源头。在中国画教学中，过多地教学生怎么画，是对学生个性创造性的启发引导的缺失，没有构建成关于创作规律原理性的课程体系和有效的培养手

段，造成了许多青年学生在权威面前失掉个性和创造力。培养中国画传承与发展的青年有生力量，首先需要从研究当下教育模式入手，促成构建临摹与创建两头并重的科学合理的符合当代中国画发展与传承的教育体系。

第三，关于对当代艺术的关注和对相关群体方向性的引导。中国当代艺术经过30多年的发展，原本从理论背景到艺术形态，完全在西方美术史的体系中，是沿着西方现代艺术、后现代艺术发展而来的一个非常狭义的概念，经过复制、模仿和筑建本土化的过程，其中确有贴近当代思想观念与技术方法，以更充分的自由打破艺术的边界，大胆反思和勇于创新等这些优点，但也不可避免地带有西方普世的价值观，排斥主流价值，割断艺术与审美的内在联系，过于追求市场化等问题。尤其应当关注的是这些艺术前辈，极具艺术才华的中国画画家，而且青年后学群体不断涌入，已发展成不可忽视的一个艺术的新生代，我认为可以有意识地营造多元化、包容性强的一个展览活动和学术的评价方式，吸引这一群体和从事相关创作的广大青年艺术家热情参与，把他们的开放思想，对时代审美的敏锐，在语言形式及材料等方面有益的探索纳入体制内的展览和专项的展览中，是有效的组织形式和包容客观的评价机制，为他们打通一个通道。一方面是中国画的当代性更为饱满、包容、多元，另一方面让部分以盲目反主流、反审美为标榜的当代艺术青年群体，潜移默化地向中国画的守正方向转移。同样也使正统当中陈旧的观念和落伍的语言有机会在激荡的碰撞当中更为接近时代先进文化方向而得到升华。

习近平总书记在文艺工作座谈会上，第一次提出"新的文艺群体"这样一个概念，并且寄予很大的希望。中国文联及下属几个专业学会，包括中国工笔画学会，率先在新的文艺群体的扶持和哺育方面采取措施，通过展览、座谈会、调研等活动，将生活在社会各层面的，尤其是艺术聚集区，像798、宋庄等的一些新的文艺青年纳入专门设置的展览和学术活动中。在贯彻传达党的声音和社会主义核心价值观方面，应该说初见成效。因此，无论是从学术层面，还是政策层面，都应该把这一群体纳入社会主

义文艺和中国画传承与发展的总体进程当中。

唐勇力（第十二届全国政协委员，全国政协书画室副主任，中央美术学院学术委员会副主任）

说两点，一是建立中国画建构体系非常重要。传承与发展的核心问题是要建立一个中国画学学科体系，我们在现代教育当中只用美术学，如果把中国画学从美术学中分出来，变成一个独立的中国画学科，中国画的传承与发展将在学院里面变得非常重要。

关于美术学院里面对中国画教学学科建设的重视问题，重西画、轻国画的提法有人提出来可以不这么写，我也赞成，但是这种现象确实是存在的。中国画将来的传承与发展，我觉得核心问题就是教育问题。如果说缺失了中国画的教育，中国画的传承与发展就几乎是一句空谈。所以，中国画的教育在美术学院里面，因为考试各有利弊，各种方法都有长短之处。关于分科教学的问题，分科教学和综合教学也是各有利弊，主要问题还是课程设置得合理不合理，不是分科不分科的问题，因为分科是潘天寿最早提出来的，已经经过验证，分科有极大的优势，综合也有综合的特点。但是更主要的是怎么样设置科学合理的课程，教什么、学什么，这是最重要的。

杨晓阳（第十三届全国政协委员，全国政协书画室副主任，中国国家画院原院长、党委书记，中国美术家协会副主席，中国文化艺术发展促进会主席）

说四个建议。

第一，中国画作为中国文化的重要组成部分，以生动直观的可视可感形象叙事抒情达意，我觉得这里的直观和叙事需要再斟酌。中国画其实不

直观，中国画主要不是叙事，如果把它定位在这个上面，评价不够高，显得好像一般了。它也有直观的成分，也有叙事的成分，但是《洛神赋图》《清明上河图》的好不是因为叙事，是因为画得好，因为它们很写意，因为它们独特的艺术魅力、艺术形式，它们最后成了经典之作。

第二，要精研传统画论。我曾经想做一件事情，因为卸任了，没有做成，就是想把150万字的中国传统画论全部翻译成白话，使得我们的美术学院有教材。现在美术学院都没有教材，西方的教材是两部分，一部分是画法，一部分是哲学，只有中国哲学和画法是融为一体的，绝对不要小视中国画论，它不光是画论，也是政治、是历史、是哲学，很多中国传统画论因为是古文，现在读不懂了，这个问题现在不解决，什么问题都解决不了。

第三，建立中国艺术史博物馆。无论是在国家博物馆里开辟，或是在中国美术馆，还是另建，必须要有一个中国艺术史博物馆，使得我们的孩子、使得外国人、使得我们国人能接受终身教育，一看就明白中国画是什么样子，什么叫写意、什么叫庙堂、什么叫正大气象、什么叫和谐、什么叫中国文化阴阳共生。我们要把最好的东西呈现给这个世界。

第四，《报告》还应该继续解放思想，把当代水墨、当代艺术、实验水墨、新水墨等覆盖和容纳进来，而不是说它们越过了中国画的界限。中国画的界限到底是什么，中国绘画是一个概念，中国画是一个概念，国画是一个概念，水墨画又是一个概念，越分越细。中国画具体指的是什么，这里没有分层次，应该分层次讲它就比较好。这四个建议是基于我的一些思考。

中国画是个独特的画种，它有特色也有短板。中国画像诗词，不像小说、散文、杂文，它叙不了事，你给它那么重的任务，它完成不了，各种画法并行，中国画是诗词，不是小说、不是杂文，也不是散文，这样子可能比较好。中国画的核心是写意论，我们要理直气壮地讲这个事情，所以我觉得写意的问题应该在这个里头成为核心。现实主义也是写意，浪漫主

义更是写意，理想主义更加是写意。看了中国艺术史博物馆，看了中国画论，我们就知道我们应该怎么做了。

何家英（第十一届全国政协委员，全国政协书画室成员，中国美术家协会副主席，天津画院名誉院长）

应该把中国传统的发展简明扼要地叙述一下，再进入新时代，这个时代仅仅从中国国情发展加以陈述，而忽略了在全球化的文化发展格局下的一种发展带来的变化。在这个前提下，才会涉及中国画面临的课题与挑战，在这个挑战面前，我们的着眼点又该放在何处。习近平总书记对新时代的判断，为我们提供了历史方位和坐标，再连接下面来进行阐述，就比较通顺、比较完整了。

研究传承与发展问题，必须立足于中国文化的基础之上。我们如果不从中国的大文化角度来谈中国绘画，我觉得可能就失去了我们特别本体的东西和根本性的东西。刚才谈到了画论，研究画论，我们不能只从画论本身谈。中国的文艺思想，比如《文心雕龙》《文赋》等，这些谈文艺创作的经典著作中的思想是中国非常棒的文艺思想，它们跟谈画论具体的还不一样，有一个宏观的包括人的心理产生变化的东西，要深深地挖掘。要把《文心雕龙》好好地翻译，虽然对于它目前有各种解释，但是还都是咬文嚼字的一般性的解释，不深刻，我们需要对这些东西进行阐述。

对于工笔画的判断，要站在中国绘画的大传统角度来谈。我们谈传统的时候，对于传统的认知是特别重要的一个大课题。我们谈传统往往是站在文人画的传统上谈的，站在笔墨表现语言上谈的，当然我从来不否定笔墨语言在中国画发展当中的进步和深化，达到的最高程度，我觉得是中国绘画的一个最高阶段。我们如果仅仅以它作为标准，就会阻碍我们更多发展的可能性。这里提到了一些，作为大传统、作为其他的门类，当然也包括民间艺术，不仅仅是文人画传统，还包含了百年来这些大师所建立的

新传统，包括新中国成立以来的现实主义传统等，这都很好，但是忽略了唐宋前早期的中国绘画传统，特别是壁画传统。中国壁画传统给我们带来了无尽的联想和发展的可能性，激发我们的创作灵感，也恰恰是我们今天能够站在中国文化的角度、中国绘画的角度进行思考的一个重要的范围。这种范围不停留在样式上，因为它本身所呈现的图像样式经过上千年的变化、风化、褪色，变得更加具有所谓现代审美的意识。它的构图可以让我们随便截取，它的表现方式又令我们有这么多的可能性，时间又给了它这么多的语言，甚至这种现状的壁画又与西方的古典传统油画语言的制作手法产生了联系。工笔画研究院在临摹现状壁画的过程中做了很多工作，包括引进懂得古典绘画语言的专家进行尝试，以材料上的变化，来寻找壁画深层次的更加丰富的色层、做旧所产生的艺术魅力。这不是我们传统的工笔画那套手法就能做到的，恰恰是我们在壁画当中所显露出的一种魅力和它的无限性，这个传统是我们重要的东西。我们做过一个大课题是丝绸之路古壁画临摹研究，踊跃参加的人很多，我们有老师，有各种灵活的手段，在绘画语言上可以解决很多新的问题。工笔画研究院从建院以来，开了几次学习班培养学生的多角度的广阔思维、创造性思维，培养了一批优秀的人才，他们在各种大展上都显露出竞争力，也给当今工笔画语言带来了新的气息，特别具有今天的时代感。

有一个问题一定要弄明白，就是我们谈到的现代性的问题。什么是现代性？这个词本身是西方的观念，我们认同不认同这个现代性的概念？如果认同，我们又要说现代性是什么？说不清楚这个问题，时代性就无法说清，创新也就没有了参照。光讲传统，最后我们如果弄了一批像清代那样老气横秋的作品，笔墨都不错，结果毫无生机，又怎么谈时代精神和中国精神。中国精神是什么？我们常常把中国的传统当作传承，一种样式传承笔墨等，完全忽略了中国艺术本身的创造性。综观中国历史，中国画之所以取得这么伟大的成就，是各个时代在师法造化的前提下，在对自然的以及自身的心性感悟之下，所生发出来的一种创造，形成了各个时代不同

的表现。它是有创造性的，它是活的，它是有人的精神在里面产生的。这个传统规律我们是要继承的，不仅仅是样式的学习，还有不是形态样式和笔墨样式的学习。前辈大师给我们提供了继承传统和创新的经验，可是我们对传统的认知还是缺乏。谈到现代性问题，主要的特征其实是更加注重对人的精神的表达，为此产生了针对这一点的形式，必须要有一定的创造性才能表现出当代人的精神性，当代人因为身处这样一个国际化文化交融的时代，审美心理已经发生了极大的变化，绝不是农业时代文人画的思想和那样的一种审美心理。这种审美心理需要一种新的中国画形式，新的中国人的意识，进行主观的再造。不停留在再现式的西方写实传统，包含了我们所继承的西方的写实传统注入的中国画所取得的成就，新中国成立以来，这方面取得了非常了不起的成就。特别是在西方绘画不断地消亡的时候，甚至拥有几百年历史的西方伟大的写实传统竟然丧失殆尽，追求所谓的个性，看起来是很有个性的，实际上又是独立的一种思维。那一种传统是可惜的，中国传统本身也是具有写实传统的，这种写实传统是辩证的，不是绝对的表象写实，这也是中国传统的又一个特征，表现人民生活形式的需要。表现现代性还有一个特征，表现人的潜意识，我说的是西方的现代性是对人的潜意识的挖掘。潜意识当中有很多是不能放在台面上的，西方人是要拿出来当作个性来展现的，很多丑恶的不能够拿到桌面上的东西全泛滥出来了，就造成了对丑的表现、对丑恶心灵的表现都出来了。这样一来，对丑既是揭露，同时又在欣赏，所以就出现了很多怪现象。中国画要保持一种价值观，提倡人类的善，提倡真善美。所以现代性能否给我们今天的人带来深深的思考，能否表达现代人的精神异度，这种精神异度又是什么，所以要协调各种信息、各种媒体的样式跟中国画的联系。中国画语言恰恰是世界上独一无二的表现语言，我说的是笔墨，笔墨可以当作我们传统当中一个重要的课题来谈，不是否定它，而是把它看得很重要并好好地研究。

对于中国画传统当中的弊根，可以再明确一下弊根是什么，笔墨是不

是唯一的语言，一方面要更加强调笔墨的意义，另一方面也要允许突破笔墨的逾限，产生更自由的表达方式。我们要有一个根本性的底线原则，跟创作丑陋的、庸俗的作品进行切割，我们要保持的底线是人的精神的崇高性、正面的原则。在这种原则下，我们可以更加的开放包容，产生这样的格局。教育上，我们一直以来都是以西方绘画进行中国画教育的。传统的造像方式已经丧失殆尽，完全可以在教育上单独地采取这样的方式，不走西方素描的方式，纯粹地学习中国画的造像方式和笔墨语言。可以作为实验，研究古今大师作品。中国人承袭的意识太严重，抄袭追风是当代中国画创作的毒瘤，甚至是中国画潜意识当中极其严重的恶习。缺乏文化自信不是普遍现象，有不少有识之士从80年代始就不断地探索中国画本体语言，探索和创新这些东西，但又没有给予充分的肯定。主题性创作成就也不是一概而论的，对哪些是优秀精品，哪些是违背艺术规律而概念化的表现，都没有做过总结，也没有进行过表彰，更没有介绍过经验。对于主题性创作，国家应该单独成立一个画院，有的画院就应该是专门干这个的，而不是大家都在泛泛地搞主题性创作。

再说一点，中国是一个多民族的国家，中华文化是由不同民族文化构成的，只有保护各民族的文化环境才能形成一个完整的中国文化结构，也为艺术创新提供一定的文化条件和自然条件。民族文化环境是历史审美的积淀，我们很多少数民族的风俗、习惯、建筑，现正在渐渐地消亡，本身这些环境也在迅速地消亡。如果我们不引起对中国传统文化的重视，我们谈起来就有点空。

刘万鸣（第十三届全国政协委员，全国政协书画室成员，中国国家博物馆副馆长，中国美术家协会中国画艺委会副主任）

《报告》我认真读了，我也赞同前面各位专家的发言，同时感谢全国政协书画室给我们带来思考学习的机会。

《报告》中谈到传统与发展，我们应该立足于接受和传承，这是中国画创新离不开的路径。传承的前提是对传统绘画优劣的判断和认知，现在我感觉我们缺少这一块，看到传统的东西，大多都认为是优秀的，其实这里面是存在优劣的。所以对传统的批判和评判，是推进中国画继承和发展的前提。像康有为、陈独秀、徐悲鸿等对中国画的认知，其实都建立在一种对优劣的判断的基础上，他们从来也没有对中国画一味地全盘否定，其实他们非常推崇汉唐，包括北宋。我们知道陈独秀是最鄙视"四王"的；康有为鄙视"元四家"，当然他也非常地赞赏汉唐宋人的绘画，所以在他的文章当中，我们可以清晰地看到这些人从来没有说中国画不如西画。看了前人的文章，我们可以看到他们对于传统绘画的客观认知，当然我们也看到他们本身在那个时代所具有的一种自信。对于传统，其实传承生活定格于精神层面，也就是中国画的精神。刚才也谈到了笔墨的问题，对于中国画的内容和笔墨，内容在传统中国画当中，包括在现代的中国画创作当中是举足轻重的，它的使命担当比起为其服务的笔墨更为重要。因为中国的传统绘画一直强调的是文以载道，强调的是一种教化，当然这不是说教，是中国绘画、中国文化一直弘扬的精神建构。像东晋王羲之的《兰亭序》，唐代颜真卿的《祭侄稿》，它们之所以成为经典，单靠它们自身的笔墨章法是不能完全承载的，所以中国画论中一直倡导的是精神的绘画，绘画的精神就在于此。中国画家对于中国画精神的表达，最终还是借助于笔墨来呈现。所以对于工笔和写意两大画种而言，强调技法之别时，应该更加强调工与写的统一性。也就是说，写意赏意，工笔同样欣意，工笔与写意最终的表达点是为意。意为何？当然是我们的精神，是心灵的，所以无论是工笔还是写意，最终以意的格定高低、定优劣，才是中国画发展的宗旨和根本方向，呈现的是一种精神、意境和境界。

进入新时代的中国画，在保持中国画固有的美学基因的前提下再发展，在坚持传统文化的前提下，应关注当下的图像时代及中外文化交流中的发展。其一，现在是一个信息、交通非常便利的时代，在艺术方面，东

西方最终的点都是心灵问题。比如刚才有的专家提到了素描与中国画的关系、传统的当代性、中国画的综合性等。比如让人们理解素描是改造丰富中国画的，它不是改变中国画的，我想这是精神层面的东西。其二，传统的当代性并不是以时间作为一个绝对的界定，说如何当代性、如何过时、如何传统，因为优秀的传统同样具有当代性，我想这里也是指的精神层面。就像我们看古代的一些书法作品，同样能感动我们，它们没有过时，它们是精神的载体。其三，中国画的综合性。最初我们认为中国画是哲学的，西方的是科学的，其实深入地想，西方的艺术家也具有综合性，一个油画家没有综合能力，同样和中国画家是一样的。我们看伦勃朗、看文艺复兴三杰，都不是单纯的画家，所以艺术也需要综合性。中国绘画需要综合性，中国绘画的综合性有的时候需要技法，有的时候可以脱离技法。这是我搞中国画几十年的感受，有的时候你认为必须依靠法，有的时候完全依靠法是不可能的，完全可以扔掉法，正是因为这个原因，中国才出现了诗人画和文人画。为什么过去的文人画能流传至今，因为它有精神的东西，有一个用绘画的所谓的技法无以言表的东西，所以这是一种更深层的东西。对于外来的优秀的艺术，我们一定要借鉴。关于中国书画对外来文化的借鉴，南朝、唐宋有很多。包括历史上的大家，往往他们的作品就是受外来文化的影响，而形成一种立足于传统精神基础上的独特风格。这一点，在当下的时代我们要关注我们的传统文化。我们要有效有机地结合外来文化，才能真正丰富我们、完善我们。

范迪安（第十三届全国政协委员，全国政协书画室副主任，中央美术学院院长、教授、博士生导师，中国美术家协会主席）

今天参加"新时代中国画的传承与发展研究报告"的研讨会，感到很聚气，聚同心之气，也聚学术之气，确实收获良多。非常欣喜地看到了关于中国画的传承与发展这个课题率先出线，可以带动其他几个课题的研

究。有关新时代中国美术几大门类，也包括书法、篆刻的研究课题，可以说得以推展。尤其想到今年是我们党的百年华诞，这个课题在今天来看，从去年的设立到设立之后的推进，就更加彰显出它的时代意义。

研究课题的宗旨和立意充分体现了习近平总书记关于文艺发展的一系列重要讲话精神，也充分体现了坚持弘扬优秀中华传统文化、推动中国书画开拓创新的工作定位。课题研究目标非常鲜明，也非常具有特色，就是要聚焦新时代，在研究中把握时代机遇，破解时代难题，回答时代之问。这个鲜明特色使得这一课题群的立项与研究，跟我们在学府、在研究机构去申报其他纵向的政府支持的课题不一样，也跟学术机构和单位自己设立的专项课题不一样，它非常鲜明地体现了从政协角度、从全国政协书画室角度所进行学术研究的政治站位和文化定位。今天看到中国画的课题研究先出了成果，确实冯远先生抓得紧，课题组下了大力气。这份研究报告在结构立论、章节展开和具体的描述上，为其他几个课题组提供了很好的学习借鉴的样板。当然今天更为重要的是各位专家给予了很高的评价，也提出了非常重要的建议，大家的发言真是真知灼见，灼既是闪光的智慧，也是烫人的话语，具有非常重要的作用。我们几个课题组虽然还没有交出报告，但是参加今天的学术评审确是很受启发，这是实实在在的，对我们正在开展的课题写作是非常重要的，建议也好，意见也好，有很多学术的要点。新时代无论是中国画、油画、雕塑，还是书法、篆刻，都面临着共同的问题，都在一整个共同的文化语境、社会环境、学术条件之中，所以是非常重要的。

《报告》在体例上做了很好的安排，"使命担当""文化传承"这两部分重在分析和描述新时代中国画的创新成果和重要特征。"体系建构"和"国际视野"这两章重在提出怎么解决中国画面临的挑战和对未来发展的思考。体例以这四章为总的主体，尤其是提出体系建构，我觉得这份报告抓住了重点。在"使命担当"和"文化传承"中，分析了新时代中国画创作的特征，我们都是感同身受的。比如聚焦重大主题创作现实题材、反

映时代、表现人民，这些都体现了新时代中国画创作的新主题、新题材、新内涵、新意境，更重要的是新的精神追求，这些肯定是非常重要的。

中国画在新时代的发展，的确伴随着整个美术界、整个画界的文化自觉，比如对传统的重新认识，对传统资源的尊重和转换，这些都是文化自信，更不要说描绘我们时代重要的特点。在"回顾与展望"的结语，写得很好，尤其是历史经验这几条写得很好。当我们面向第二个一百年，甚至更长的时间段的时候，对于中国画的发展，我们所期待的、我们所前瞻的是什么形态。比如讲到新时代的工笔与写意分别体现了儒家审美观与道家审美观，刚才好几位先生也都讲到了，不完全是工笔体现儒家，写意体现道家，其中也是你中有我、我中有你。体现儒家和道家的审美观，在新时代可能不完全摆在绘画种类上和工具材料上，肯定不同的作品有不同的体现儒家思想的观念和道家的自然观念，但是好像不一定都以写意工笔为分。这个分法可能会稍微传统了一些，或者说80年代以来容易这么讲，但是我觉得新时代的创作现状已经不是这样了。

附录三

关于新时代中国画的传承与发展思考

新时代中国画继承与发展有哪些规律性特征,有哪些新时代的新特点、新问题、新挑战、新机遇、新趋势、新目标、新前景。

冯远(第十三届全国政协委员,全国政协书画室副主任,中国文联副主席、原党组成员、书记处原书记,中国美术家协会名誉主席,中央文史研究馆副馆长)

一、新时代中国画的传承与发展所存在的问题

一是进入新世纪以来中国画创作整体繁荣活跃,多种风格形式并存发展,尤其是"中西结合"创作实践过程中出现了种种样态现象,从作品看较多关注了形式上的结合,反映出作者对中西文化和艺术理念差异的研究不够,导致了种种偏差,有的年轻画家放弃放松了中国画基本功(理论与技能)修炼,缺乏对中国画理的深入理解,造成了一定的负面影响。随着新时代我国综合国力和文化自信的不断增强,越来越多的美术工作者意识并理解到深入发掘传统中国画艺术当代价值和意义的重要性,同时也开始深度思考"传统"的范畴和"创造性转换""创新性发展"对当代中国画艺术发展变革的意义。

二是缺乏科学系统的中国画理论建构和体系建设。虽然新中国成立以来在理论建设方面不乏成果，但欠缺触及艺术深层次问题的批评和理论研究新见。学术研究缺少自己的理论工具和方法论。

三是新时代中国画创作虽然取得了积极成果，涌现了数量众多的"高原"作品，但缺少在艺术上的独创性、创新性，令人信服的"高峰"作品。在创作数量快速增长、形式日益多样的同时，须警惕跟风、重复和同质化、雷同化现象蔓延。主题性中国画创作需要研究突破模式化、概念化瓶颈，以创新开放的姿态拓展表现形式，成为新时代中国画家必须认真破解的课题。同时如何提升画家队伍的综合素质、文化学养、视野眼力，走出自身局限，增强创新意识，加强实践研究和对外交流，需要引起足够重视。

四是中国画艺术的普及宣介与传播浅表化。现阶段的大众传播仅停留在一般层面上的作品和画家、展览介绍，缺少对中国画艺术独特形式、内涵和审美特征的深入宣传介绍和导引，特别是对青少年学生受众。

五是由于东西方文化的差异，以及20世纪以来西强我弱的国际大格局尚未改变，虽然改革开放以来中国经济快速发展，国际经济政治地位快速跃升，但总体上西方文化要接纳认识中国文化（艺术）还有一个过程。尽管希望中国文化艺术在国际文化交流中体现自身价值，扩展影响力，取得国际认同成为文化工作者的热切诉求和重要任务，但除了由政府层面主办的交流活动和少数著名艺术家的展览能够进入对方专业场馆外，绝大部分民间交流仍难以得到对方的应有重视和对等接纳，中国画艺术离做到真正走出去尚需时日。

二、对策建议

一是坚持守正创新的中国画发展底线。中国画艺术不是无本之木、无源之水，需要处理好传承与创新、转换与发展的关系，保持中国画的意象表现、笔墨意境的优长要素，中国画家需要不断提高文化学养、学术素

养，善于从中华文化源流中撷取契机、找寻切入点，善于通过作品体现中华文化的独特性和丰富性，善于立足本来，吸收外来，拓展未来。

二是助力建立科学严谨且具开放包容发展理念的中国画理论体系和价值评价体系。学术界理论和批评家在把握共性规律基础上，充分综合古代、近现代、现当代中国画发展源流的精华、精粹，梳理、归纳、总结并形成完善的（呈开放结构的）中国画理论体系，提炼中国画艺术经典要义、要素及核心价值和评价标准，以此指导、引领当代中国画艺术健康发展。

三是有计划地邀请一批素质全面、功力扎实的中青年中国画家，组织学术性实践创作研究，扶持一批具有标识意义和导引价值的当代中国画新品、精品，以带动中国画艺术在新时代的继承、创新实践。

徐里（第十三届全国政协委员，全国政协书画室副主任，中国美术家协会原分党组书记、驻会副主席，国家重大题材美术创作艺委会主任）

一、新时代中国画的传承与发展有哪些规律性的特征？

新时代中国画的传承与发展，首先体现在画家对传统的再认识以及对传统笔墨的精研和文人精神的找寻。新时代的中国画回归到重视笔墨表达和趣味，而不再仅仅是观念，画家重视作品的精神内涵而不仅仅是追求画面形式。传统是不断融合变化的，新时代中国画回归传统并非泥古，而是在传统基础上守正创新，融合古今，兼顾东西，创造新的风格形式，丰富中国画的艺术语言。

再有就是画派的传承和发展。新金陵画派在中国画改造的浪潮中，坚守传统，融合古今所取得的硕果，在中国画创作方面具有里程碑意义。长安画派从写生入手，坚持现实主义原则，新时代长安画派（黄土画派）坚守深入生活、扎根人民，不仅没有让长安画派失去传统特性，反而增加了很多新的内容，为新时代的中国画发展贡献了力量。

学院教学与导师制。新时代中国画传承还是以学院教学为主，创作机构导师班为辅，讲究师承关系依然是中国画发展的主导。学院教学中导师制是研究生教育的主要方式和核心，在培养高精尖人才上有着不可替代的重要作用。另一方面，也需注意到导师的质量和导师制的监督工作，这也是不容忽视的。

二、新时代中国画的传承与发展有哪些新时代的新特点、新问题、新挑战、新机遇？

新特点：主题性创作日渐规模化，代表性作品成为经典；重工笔轻写意，写实风格绘画成为主流，工笔绘画取得明显进步；青年创作群体活跃，以第十三届全国美展为例，青年美术家占投稿作者绝对优势比例。再有就是新时代中国画中，人物画是主流，山水画与花鸟画式微。

新问题：在人才选拔与学院教学方面，目前美术高考制度亟待改革，纯粹的素描和色彩应试模式，明显滞后于新时代中国画的发展，要开辟新思路。另外，我们并不反对中国画创作上的工笔化倾向，但要强调精神内涵，无论是工笔画、写意画，无论是人物画还是山水画、花鸟画，都要更好地反映时代。

新挑战、新机遇：时代呼唤传世之作与中国画大家，题材丰富与语言多元以及人民群众审美普遍提高后更多样化的精神需求为新时代中国画创作者提供了更多的机遇。

三、新时代中国画的传承与发展有哪些新趋势、新目标、新前景？

新趋势：在回归传统和文化自信的大背景下，我们要重新认识中国画的未来发展，一定是语言多元化、风格多样化、题材丰富化。就语言来讲，全面回归与中西融合之路并行，素描不会再是一切造型艺术的基础。

新目标、新前景：在新时代背景下，我们要提高中国画创作的精神内涵，切合新时代要求，广大美术工作者要创作符合中国当代人精神风貌和中华民族伟大复兴的优秀作品。

唐勇力（第十二届全国政协委员，全国政协书画室副主任，中央美术学院学术委员会副主任）

百年来西方艺术的引进已经形成对中国画的冲击，自改革开放以来，西方艺术对中国传统艺术展开了激烈的碰撞，几十年来中国画产生了巨大的变化，在艺术观念和绘画技法风格上同时形成了鲜明的反差，而且还在不断地转变或者转型，在中国画创作上呈现了向西方艺术看齐的观念倾向。在国内各类型的中国画作品展上以"新"字打头的展览名称尤其引起注意，其作品却大多是观念性的，基本抛弃了传统中国画语言特征，弱化了中国画文化精神，在当前中国画坛中产生了巨大的影响力，对中国画形成了很大的挑战。在中西文化的碰撞与融合中无疑是西方艺术观念在青年画家心目中占了上风，众多的中国画的青年画家西化得很厉害，他们的造型能力和传统绘画的基本功严重不足，所以他们的创作理念就力图在西方艺术形式及观念中寻找答案与出路，我们从各种类型的美展中可以窥见一斑。我以为这些状况便是目前中国画的新特点、新趋势、新问题、新挑战。但是其主要问题在于我们的学院教育，我前后在中国美院、中央美院担任过近二十年的中国画系的主任，目前还在兼任上海美院的中国画系主任，有许多深刻体会。举个例子，我的研究生听了理论家的讲课以后，反映到我这里说，听了理论家讲的课以后，不知道中国画怎么画了，反而迷茫了，觉得中国画不是当下新时代的主流绘画，感觉好像西方当代的前卫艺术变成主流了。这个问题非常值得思考，它有更深层次的问题。从宏观到微观，我们讨论问题更多的应该落实到具体的问题上，我们往往会把繁荣的展览景象遮蔽了作品本身存在的问题。我们的本科生的中国画教育教学体系不够健全，课程设置不科学、不系统，不能适应传承与发展这个大目标，更重要的是教师结构不合理，具有扎实造型基础和传统功力深厚的教师极少，所以这也是一个新挑战，中国画教育如何往下发展是面对现实的挑战与考验。

吴为山（第十三届全国政协常委，全国政协书画室副主任，民盟中央常委，中国美术馆馆长，中国美术家协会副主席）

一、新时代中国画的传承与发展有哪些规律性的特征？

习近平总书记指出，中国传统文化必须实现创造性转化和创新性发展，"要深入研究中华文明、中华文化的起源和特质，形成较为完整的中国文化基因的理念体系"。因此我认为，总结新时代中国画传承与发展有哪些规律性特征，一方面要从中国画的起源中找到它不可替代的特质，另一方面则要在接续中国画传统文脉的同时研究、总结其审美和创作的特点。具体来说有三点。

一是充分认识到"书画同源"观念的深刻性和丰富性，通过爬梳文字、书法的源流来开创中国画的未来。实际上，书画同源，书画同体，正是中国画最大的特点。中国画与中国书法一样，都是近取诸身，远取诸物，依类象形的结果，在漫长的发展过程中二者一直相互关联，相互影响。书法造型的夸张性、概括性、意象性对中国画极具启发意义。进而言之，书法的造型表现的是时空流动的影像感，既依托对象的形又不执着形，而是即形离形，谋求"势"与"意"的统一。这种审美意趣深刻地影响了传统中国画的造型观，也应该成为中国画走向未来需要秉持的核心理念之一。书法线条的表现性也极为丰富，还专门提出了"骨法用笔"的评判标准来规定表现线条的笔法。

二是彰显中国画的诗意性与写意性。诗中有画，画中有诗并指出"诗画一律"古已有之，且这也是中国画区别于西方绘画理性分析的重要特点。因为中国画从审美自觉的那一刻开始就强调"传神写照""澄怀观道""以一管之笔，拟太虚之体"和"气韵生动"，无一不是要跳出单纯地表现事物外在形貌而去冥合那本体与本心的无限，体现出一种超越时空的历史感、人生感和宇宙感。正是这种艺术理念，让中国画诗意盎然，我认为它也是中国画传承和发展的核心理念。写意性，某种意义上也

可以视为脱胎于书法尤其是行草书。行草书所强调的速度感、瞬间性和不可重复的偶然性，正是中国画的写意灵魂所在。它在中国画的表达痕迹中灌注了丰沛的情感，凸显出生命的律动，更是中国画与西方艺术拉开距离且卓然挺立的关键。

　　三是以体现中华美学精神为创作旨归。中华美学精神是中国精神在审美层面的体现。所谓中国精神，就是中华民族深刻的传统人文精神，自主自强的独立精神，兼容并包的博大精神，改革开放的创新精神以及新时代以来矢志不渝的追梦精神。中华美学精神包括：儒释道互补的文化结构，澄怀味象的生命体验，仰观俯察的观察方式，妙悟自然的欣赏特征，虚实相生的创作法则，境生象外的审美生成，气韵生动的艺术境界，高明中和的最高理想等八个方面。这八个方面，是中国人以诗化的哲思生动直观把握世界真谛，高度融合感性和理性、直觉和思维、肉体和精神的产物。它涵养着道德的艺术形式和创作方式，容纳了从"技"到"艺"再到"道"的创作升华序列，彰显了艺术家整个生命过程创造的理想追求。它从本民族文化中生长出来、从精神之源生发出来，作用于创作实践的系统性思维、价值和方法。只有回归它、依靠它，运用它、发展它，中国画才能真正实现创造性转化和创新性发展而生生不息。

　　二、新时代中国画的传承与发展有哪些新时代的新特点、新问题、新挑战、新机遇？

　　新特点主要是基于特定的时代社会背景而具有的。随着整体国力的不断提高，中国所取得的巨大成就赢得了全世界关注的目光。与此同时，世界了解中国的愿望也愈加迫切。让世界了解中国，不仅是中国的必要和需要，更是世界的必要和需要。而新时代中国走到世界中心，立于世界中心，成为人类社会发展的动力和主流，都离不开文化的引领。作为中国文化重要代表的中国画，借此文化视野得到极大拓展，中外关系和古今关系问题可以有更为深入的思考与实践的时机，走向世界便是最好的机遇。

　　但需要注意的是，机遇同时也是挑战。近百年来，中国画一直面临着来自西方强势文化的挑战。如今中国的综合国力与百年之前已不可同日而语，但并非没有挑战。事实上，越是两种迥然不同文化系统呈现实力接近的情况，这种挑战的力度就越加明显。一方面中国在巨大的成就面前，已经拥有了更多的文化自信，对自身传统也越来越肯定，研究越来越深入；另一方面，百年来西方文化一直保持着强势的态势，这种态势也早已深入中国画创作者的意识理念。于是，经过百年"援西入中"过程的中国画在进一步传承与发展时，其中所蕴含的异质文化之间的不兼容性将越来越多，简单地照搬、嫁接、挪借不仅不利于对外传播，就是自身的发展也需要解决已经存在的不合理之处。鉴于此，中国画在吸收西方的养分时，重在精神层面实现与自身文脉的通达。较之于风格、技法、形式，精神的互通才是关键。

三、新时代中国画的传承与发展有哪些新趋势、新目标、新前景？

　　基于上述问题的讨论，我们知道新时代中国画继续传承和发展的趋势，依然是在中西的互鉴互融中要继续走向纵深。若要说新，就是这种趋势不会如前期那样顺畅。因此需要创作者深入思考如何更好地继续保持互鉴互融的趋势。而我个人认为，这需要有正确的文化理念和价值取向，积极地进行文化建构，将中国画打造成中华民族的文化品牌，找到可以体现人类文化发展的根本规律，从而为全人类文化的发展发挥重大作用。

　　新时代的中国画传承与发展的新目标、新前景是根据新趋势设定和预见的。具体而言，就是不仅要国人喜闻乐见，同时也应该得到国外同行与观众的理解、认可、欣赏、喜爱。因此，创作者要着重时代性，考虑到时代与人们生活、审美、精神价值追求的密切关系，尤其要用世界性的语言为时代画像，反映时代精神。简言之，就是要通过与世界对话，让世界了解、认可并采用其中所具有的深刻、独特且不乏普遍性的价值。而要体现出这种深刻、独特且不乏普遍性的价值，就要在强化中国画自身审美独特

性的同时，还要突出中国画发展过程中融合其他文化而发展出的优秀文化特性。

我作为艺术创作者、美术馆的管理者以及艺术传播者，根据自己多年积累总结的经验为新时代中国画的传承与发展提出几点建议：

一是增加对话。通过相关国际组织如金砖国家美术馆联盟、丝绸之路国际美术馆联盟来策划、选择优秀的当代中国画作品做不同类型不同规模的展览。

二是培养相关专业留学生对中国画的兴趣。留学生是重要的文化使者，他们在中国学习实际上是一个从客观接受到主动学习、借鉴、选择和接受的过程。他们直接而深入沉浸在中国文化环境中生活学习，可以感同身受地认识中国画的文化魅力及其背后的当代性价值。

三是将优秀的中国画作品特别是当代中国画作品在国外进行长期陈列。相对而言，国外艺术家对传统中国画已经不算陌生，如八大山人、齐白石都曾成为他们学习的对象。甚至毕加索也从中国画（如紫藤题材）获取线条、用墨的灵感，创作出水墨纸本的作品。然而当代中国画画家在西方的影响依然非常有限，业界同行都知之甚少。鉴于此，中国画才需要持续不断地向全世界传播，让全世界的艺术家都关注中国画或者说水墨画的创作，如同全世界都在用油画进行表现那样，最终使中国画成为世界文化的重要组成部分而被普遍接受，这样才能真正让中国画及中国审美创造实现大发展，成为全人类共有的文化基因。

牛克诚（第十三届全国政协委员，全国政协书画室成员，中国艺术研究院美术研究所所长）

传承与发展是中国画的一个永恒主题。新时代中国画的传承与发展因其进入一个新的内部与外部环境之中，就面对着新的挑战、新的问题，也就将采取新的应对方式。

新时代中国画的传承与发展首先面对的就是全球化带来的以西方艺术为中心的价值观的挑战。全球化以经济贸易为驱动，以网络技术为连接手段，在一个空前广阔的范围内，资本与信息的快速流动，让世界成了一个地球村。在这样的国际环境中，西方话语主导下的各种艺术观念、艺术形态在资本力量的推动下，席卷了中国的艺术世界，艺术、美与崇高被消解，一切经过历史与逻辑证明合理的人类思想与精神优秀成果都成为被戏弄的对象，一切具有本质意义的东西也都遭到质疑。因此，中国画的概念与形式遭到空前质疑甚至消解，中国画的生存受到巨大挑战。其表现为，在概念上，用单纯材质的"水墨画"来代替具有鲜明文化性的"中国画"，在艺术形态上用装置、影像、观念等形式排斥、挤压架上的、平面性的中国画。

新时代中国画的传承与发展还面对一个消费主义盛行造成的传统文化整体性失落的挑战。消费主义将所有现实与观念中的东西都变成消费对象，让人们纵情享乐而失去对品质、内涵等的深度关注与玩味。当消费主义与大众文化联起手来，一切具有精英品格、文化意涵的东西，就都被排挤到潮流之外，有时甚至成为过时的东西。在这样的环境下，中国画也就越来越与受众特别是年轻受众的欣赏趣味远离。中国画是一种集诗、书、哲学于一体的综合艺术呈现。它在中国传统社会中能够拥有广泛的欣赏与创作群体，因其以中国文化整体性存在为基础；而在现代社会环境下，传统文化的整体性日益被支解、抽离，而填补其空缺的又恰恰是消费主义的浅表趣味，它不能够培养起中国画从创作群体到欣赏群体的新生力量。

新时代中国画的传承与发展所出现的问题也正是在应对上述的挑战过程中而产生的。主要体现在两个方面，一是美术教育方面的"重西画，轻国画"的价值观，造成中国画受众基础脆弱；二是中国画国际传播方面"重走出去，轻走进去"的战略观，造成中国画的世界影响力不强。

在美术教育方面，问题主要体现在我国美术院校本科招生考试的科目设置上，明显存在一种"重西画，轻国画"的倾向。其表现为，素描、色

彩、速写这些基于西画基本功的课程，几乎是各类美术院校招生考试的必考科目，而作为中国画千百年以来学习与传承方式的"临摹"，竟在美术高考科目中完全缺席。

调查数据显示，代表我国高等美术教育最高水准的"八大美院"，并无一所院校将临摹作为本科入学考试科目。美术院校招生考试中这种"重西画，轻国画"的科目设置，不良影响有三。一是造成年轻一代在审美价值标准上的"尊西卑中"。美术院校高考科目的设置，直接影响到各类美术考前辅导、培训班的课程设置，无不以素描、色彩、速写这些基于西画的基本功为主体课程，以应对未来的美术高考。这既是一种实技训练，更是一种价值观驯导。在中学时期就进入考前培训班的年轻学生，在其"三观"形成阶段，就在这种驯导下形成对西画的审美价值认同、对中国画的情感隔阂，认为西画是高级的、中国画是不登大雅之堂的。二是造成中国画专业的优秀生源紧缺、后继乏人，以及中国画欣赏群体的严重萎缩。接受了考前班价值驯导的考生入学后，在二年级分专业时，几乎都首选油画等专业，中国画专业就几乎无人问津；有的院校甚至要通过做思想工作、抓阄等来让学生学习中国画，这样就不能保证中国画领域的优秀生源。而这些出于无奈而学习中国画的学生，竟然绝大多数此前从未拿过毛笔，更不要说用毛笔来画画。另一方面，有绝大多数考前班的学生，最后并未考入专业院校而成为所谓的非专业人士，而被驯化为"尊西卑中"的他们，将来也就成为西画而不是中国画的欣赏群体。这样，既无院校内高质量生力军的加入，又无院校外欣赏群体的支撑，中国画这一民族绘画形式的发展前景令人担忧。日本水墨画自近代以来的逐步边缘化，足让我们引以为戒。三是造成以中国画为承载的中国式的观察方式、认知方式及情感方式的传承断裂。

在中国画国际传播方面，问题主要体现在：传播形式单一，即主要是中方主办的作品展览或艺术家参加一些国际美术展览；传播主体单一，即主要是由中国人自己自内而外的传播推广。文化走出去是为了让世界分享

中国的优秀文化特别是其凝结的中国智慧，是为了增强中国文化的感染力及影响力，加深国际社会对中国的认识和理解。因此，与"走出去"同样重要的是，"走出去"的中国文化在他国异文化环境中的落地生根并长成文化交融之果。而从目前中国画在国外受众的认知、态度及行为选择等三个传播效果指标看，它还主要处于被知晓及初步体验阶段，而对中国画的选择偏好即以其为创作方式的观念意识，还十分淡薄。

对上述问题，可以考虑如下应对方案。

在美术教育方面，必须从美术院校招生考试的科目设置入手，将临摹作为美术院校本科生的入学考试科目，临摹内容为中国历代名画。临摹是中国画自古以来行之有效的学习与传承方式，历代画家无不是以临摹为门径进入中国画堂奥之中。临摹既是技法的传习，也是对传统造型、色彩、空间等观念的习得方式，更是一种致敬传统、会晤古典的精神修为过程。把临摹设置为美术高考科目，将会促使美术考前辅导、培训班建立一种以临摹古代名画为其重要内容的辅导模式，从而让广大考生通过临摹而熟悉中国画工具、媒材，掌握中国画技艺，理解中国画基本原理，参悟中国画文化精神，感受中国画所凝结的中国人的情感世界，由此形成对中国画的价值认同及情感亲和，从而在未来的发展中，成为中国画的艺术创造者、爱好者及拥护者、赞助者。

在中国画国际传播方面，首先要进行中国画国际传播与影响的现状调研与评估，基于此来探索、制订有效的方式与手段。这种方式与手段将不再限于单一的展览，而是与中国画研究及鉴赏、出版物、讲座、共同研究、共同培养学生等形成立体的传播态势。其次，在以我为主体的主动传播的同时，也需借助外力推进。外力，指中国画国际传播所面向国家的文化资源（主要指文化人才资源），通过他们的主动引进而实现中国画在海外的有效传播。

可以考虑设立专门基金，向海外有志于并有能力向其本国引进中国文化的个人或机构提供资金支持。该基金倚重所向国的"在地"文化资源，

从适合的"在地"视角，用恰当的"在地"语言及精英的"在地"力量来传播中国画，这将比以我为主体的主动传播更具深层的沟通力，更具直指人心的力量，从而能够增强中国画的亲和力、感染力及吸引力。如，资助海外机构或个人进行中国画研究，以实现学术成果的有效传播；资助海外机构或个人的中国画读物翻译，以实现优质外译；资助海外优秀人士（如政府官员、学者、艺术家、科学家、作家、教师、媒体人等）来华进行中国画体验及交流，通过他们在国外形成对中国画的正面态度导向；资助海外青年来华进行中国画研修，以培养亲和中国画的新生力量。

中国画的未来趋势，一定还是在全球化及消费主义主导的环境中展开。国际环境的全球化已是一个不可阻挡的历史潮流，因此，来自外部文化（不只是欧美文化）的挑战将一直与中国画的未来发展相伴随。同时，消费主义文化也是与现代社会发展彼此不分的一种生活观念与方式，传统文化与现代社会的连接也就因此越来越松弛，中国画也必然要长期在传统文化整体性失落的环境中生存与生长。

与此同时，我们必须要看到，中国自身发展的趋势将在更大的程度上决定中国画的未来发展，从富起来到强起来的中国正在日益走向世界舞台中央，作为中国文化的一个符号，中国画是代表中华文化走向世界展现魅力的有效形式，中国画必将迎来一个空前广泛的国际传播。经过一百余年的国际传播，油画已经发展成为一种世界性的绘画语言；中国画的世界性绘画语言之路尽管要比油画艰辛，但它最后也一定能实现，因为它是与中华民族伟大复兴的历史进程紧密联系在一起的。

吴洪亮（第十三届全国政协委员，全国政协书画室成员，北京画院院长、北京画院美术馆馆长）

一、新时代中国画的传承与发展有哪些规律性的特征？

"中国画的传承与发展"，这是一个讨论了百年的问题。在不同的时

期，不同的形势下，一代代画家与学者均做出了各自的探索。徐悲鸿借西方写实造型手法进行中国画改良，增强了中国画的造型能力，解决了艺术需要反映社会生活、表现人民群众的时代需求。林风眠将西方的现代艺术与中国水墨的境界以及民间文化的风格相融合，创造出神韵、技巧、真实与装饰相统一的画作。李可染为祖国山河立传，用古已有之的写生法为山水画注入了生命与灵魂。如今，我们的国家又走向了一个崭新的时代，重新审视"中国画的传承与发展"这一话题时，会发现其实很多规律是可以遵循的。

中国画是中国人对中国哲学、历史、造化以及外物的理解和表达，追求的是"内美"，是"心源"，是"永恒"。所以，当时代、经济、文化、思想发生转变时，人们对待外物的理解不同，风格也就不同。但是绘画乃是绘者的心境表达，是与时代相印证的，这一点是永恒不变的。所以，不能以风格、形式入手探求中国画的本源。因为中国画在不同的时代，其思想与精神是不同的。例如宋代讲究细腻真实，这与理学兴盛有关。元代追求放逸荒疏，这与游牧文化有关。明代崇尚风神俊朗，这与文人掌握艺术话语权有关。清代注重金石气息与民间趣味，这与考据复兴及市民经济繁荣有关。正如石涛所言，"笔墨当随时代"。新时代中国画的传承与发展，要具有新时代的气息、气脉、气象，要反映新时代的文化、思想、见闻以及世象。形式上可以多元化，传统笔墨与新的材料、技术都可以应用，因为当前的时代就是一个多元而包容的时代。

二、新时代中国画的传承与发展有哪些新时代的新特点、新问题、新挑战、新机遇？

新时代的中国画应该顺应哪些趋势，把握哪些机遇，如何处理好与新时代的关系，使得中国画真正服务于新时代，这其实是对中国画古今中西理解之后有关"通变"的问题。李可染先生有一个很形象的比喻：中华传统文化是血液，外来文化是营养，营养是需要的，但不能代替血液。这

是一个艺术家的思考，里面有很深刻的理论支撑。傅雷先生从西方留学归来，但是在20世纪探讨绘画尤其是中国画发展问题的时候，他并没有过度强化中西结合的问题，而是谈到中国画该如何走向深处。这对我们研究中国绘画尤其是中国画本身的价值很有帮助。中国画是中国艺术的压舱石，是我们引以为豪和能够有信心的一个核心点。

五四以来，大家探讨更多的是科学和艺术的问题。我们也许可以换个思路，即科学的基点可能是艺术的，例如爱因斯坦创造了那么好的公式形态，这本身就是艺术的。而从接受美学的角度来看，中国画这样的艺术形式不一定是简单的、逻辑化的科学，但一定是触碰了人类内心中相通的、共情的部分，这是我们如今探寻新时代中国画发展所需要重视的。如今的时代需要建构的是"人类命运共同体"，因为同在一个地球上的我们休戚相关。那么，中国画是中国独有的文化符号，同时又体现了人类内心的共知与共情，因此在传播上没有地域和国界障碍，这是新时代给予中国画的机遇。那么，用什么样的传播方式来建构其艺术上的独特性，同时又使其能够走入世界文化的范畴，这是新时代给予中国画的挑战。

三、新时代中国画的传承与发展有哪些新趋势、新目标、新前景？

在历史上，中国画一直承担着"明劝诫、著升沉"的作用，需要为王权、贵族服务，一定程度上，压制了画家的自我表达。新时代为中国画创作提供了更加自由和宽松的环境，因此艺术家得以更多地关注到艺术本体中来。笔墨甚至也可以不再是中国画唯一的载体，而是转化成更为丰富的传播媒介，例如综合材料、新媒体等。只要符合中国画的内在精神，其实就是中国画的意象与表达。这是中国画在新时代的新前景与新趋势。新时代需要我们以包容的姿态，来接受更多的机会与可能。我们需要相信绵延数千年的中国文化可以怀抱新的艺术形式，在新的时期展现出更蓬勃的活力与生机。这种坚定与包容，正是文化自信的体现。

何加林（中国国家画院美术馆馆长，中国国家画院创研部主任，中国美术家协会理事）

中国画在漫长的发展长河中，在任何一个时代，都离不开那个时代政治、文化、经济和生活方式的滋养，并形成那个时代所特有的艺术观念、艺术形式和艺术表现力。中国画在其发展的过程中，伴随它的永远是如何解决传承与发展的这一终身命题。就概念而言，传承有两个意思，首先是"传"，《说文》中：传，遽也。指驿马传书之意，是传送、传递之意。《正韵》：传，授也，续也，布也。有传授、持续、广布之意。《周礼·夏官·训方氏》：传，诵四方之传道。是传说古往之事也。《释名》：传，转也。人所止息，去者复来。转相传无常主也。其意是循环转接。如此，传是将某事某物由此及彼的传递、广布、宣扬、转接，相传。

再说"承"，《说文》中：承者，奉也。是承受，承继接受之意。《礼记·礼运》：承，是谓承天之祜。也是受的意思。《诗经·小雅》：如松柏之茂，无不尔或承。意思是像松柏那样茂盛，新旧相承，永无凋落。

如此，传必有源，承必有物。中国画的源是什么？是"肇自然之性""天人合一""道法自然""平淡天真""沉厚朴茂""厚德载物"的文化思想。物是什么？是承载这种思想载体的"笔墨"实相。即中国画的"体"和中国画的"用"。

过去，古人学画，一是师父带徒弟，二是从画谱上学，三是从画作上学，四是遍访名师，五是到自然中去学。

师父带徒弟，由于当时信息不如现在这么发达，遇上好的师父，会教徒弟一些艺术规律和一定的笔墨技能，大多数的师父都是自己怎么画就教学生怎么画，眼界不高且有门户之见。

从画谱上学，过去有许多木刻版画的画谱如《芥子园画谱》大多都没有水墨韵味，只有形状，虽学到了画理，但临摹起来不易学到笔墨真谛。

只有少数有条件的人才能临到如倪云林、沈周、龚贤的课图稿，终身也只画一家。

从画作上学，一般经典的作品都藏在官宦豪门府第，普通百姓恐难一见，偶有散落民间者，也是凤毛麟角。若能面对名人真迹，自然能学到笔墨真谛。中国画的笔墨能流传至今，与这类学习传承有关。

遍访名师，名师一般指有一定基础的画家，为了提高自己的笔墨水平，造访名师，多学广博，最后方能有所成就。

到自然中去学，意即"外师造化"。古人有出入名山大川的习惯，一是开阔胸襟，锤炼胸中丘壑；二是摹山川之变，远取势，近取质，多画写生，寻找自我笔墨语言。

同时，在古代，每个时代的变革都会产生一代大家，这主要是古代的中国画家在时代变革中，总是能自觉把自己与国家的命运联系在一起，更新观念，面对现实生活去挖掘精神内涵。如宋元之际的"元四家"，明清之际的"四僧"和新中国初期的齐白石、黄宾虹、潘天寿等。这些艺术家都有一个共同的特点，就是这些大师除了具备深厚的中国画传统笔墨功底之外，还具有丰富的传统文化思考，其中不少人还著书立传，可谓体用兼备、德艺双馨。正是由于他们的努力，中国画这一文化载体才得以传承下来。在今天，若将这一文化瑰宝继续传承与发展下去，就必须具备以下几个条件：

一是具有良好的文化素养，勤读书，善思考。

二是具有一定的书法功底，懂得以书入画。

三是具有一定的世界美术知识，眼界宽，见识广，观念新。

四是具有一定的造型能力，中西画兼容。

五是具有一定的创造思维，懂得古为今用、洋为中用。

六是具有专业中国画学习的经历，对传统笔墨有一定的认识和功底。

在新时代，国家与社会为了使中国画的发展能有一个良好的生态环境，为广大的中国画爱好者和青年学子提供了许多便利条件。在学习上，

已不像古人那样在一个狭隘的环境中学习，而是在很多的大学都设置了中国画学科，学生在学习中一专多师，并能跨校跨学科地进行交流，打破门户之见，开阔了学生的眼界。现在是信息时代，各类画谱、各种画展、各类画册随处可见，学生可以比古人更容易接近原作和对不同的艺术流派进行比较，从中获取所需。由于交通发达，若想造访名师，只需一个推荐，一个电话，一张机票，几个小时便能如愿。现在写生的条件比之以往任何时候都要便利，各种写生用具也十分实用。因此，新时代中国画的传承与发展在以下三个问题上皆有体现：

一、规律性特征：

（一）更直面生活：在中国画的传承与发展过程中，艺术源于生活是历史的共识。在古代，文人画作为中国画的主流，其内容更多的是士大夫阶层的风花雪月，少有对劳动人民阶层的描述，而在新时代，艺术要求接地气，以人民为中心，要表现现实生活，这早已超越了古代的艺术只为少数贵族阶层服务的范畴，是时代的需要，也是中国画传承与发展的需要。

（二）更具国际视野：当代由于许多的中国画画家所受美学教育已不单停留在传统中国画的范畴上，对西方哲学、美学等都有较深入的学习和了解，对中国画创作的观念已超越古代那种文人式的案头把玩的游戏样式，宏幅巨制越来越多，将这类作品放到西方展厅，也同样引起关注。

（三）更具社会教育功能：在古代，中国画虽然有"成教化，助人伦"之说，但真正能让老百姓看到的优秀作品少之又少，大多都是在文人之间、贵族之间相互传看。在新时代，国家提倡艺术为人民，社会又提供了许多美术场馆供艺术家展示，政府每年还出资组织许多重大美术工程，这些国家行为，无疑要求中国画画家去创作一些振奋民族、歌颂英雄、赞美河山、赞美生活的优秀作品，对社会的文明和大众的美育产生深远影响。

（四）更具广泛的传播效果：在古代，一幅作品的传播只能通过原作或临本，而且受众面之小，难以想象。在新时代，媒体的多元，大大提高

了传播的力度，人们不仅可以通过美术馆看展，还可以通过画册、报刊、复制品、电脑、电视、手机等多种形式观看，而且传播速度之快、传播地域之广、传播时间之久都是古人不能想象的。

（五）更广阔的学术交流：在古代，艺术家若想与他人进行学术交流，须踏遍千山万水方能做到，在当代，学术交流的平台十分广泛、学术交流的空间越来越大、学术交流的层次越来越高。学术交流可以跨专业，跨学科，跨校际、省际、国际。有纯专业的学术交流，有纯理论的学术交流，这是新时代中国画传承与发展的重要环节。

（六）更广泛的群众基础：在古代，中国画的运用主要是停留在文人士大夫、官僚和宫廷层面上，普通老百姓很难有机会学习和掌握这门艺术，所谓"阳春白雪"。在新时代，人们生活条件富裕，生活环境优越，文化生活也越来越丰富，老百姓有条件去参与到中国画的学习中来，越来越多的艺术家出身寒门并创作出一大批优秀的中国画作品，成为中国画传承与发展的主要力量。

（七）更科学的学科配置：在新时代，众多的院校都配有中国画系，各院校根据自己的地域和流派特征，对中国画的教学都有各自独特的方法，这样汇总起来，形成了一个庞大的中国画系统，在这个系统中，每年都会向社会输出大量的中国画人才，而且风格迥异，品类齐全。

（八）更丰富的美术展览：在新时代，各种各样的美术展览层出不穷，有国家行为的届展，有政府行为的专题展，有民间行为的学术展，有个人行为的商业展等，在一定层面上，为中国画家们提供了良好的展示、交流机会和空间，这为促进中国画的发展起到了推动作用。

二、新特点、新问题、新挑战、新机遇

（一）新特点

1. 中国画的观念发生了巨大的变化，中西兼容、中西合璧、中西融合、洋为中用在中国画的创作中已成定局。

2. 地缘文化的差距逐渐缩小，流行之风很容易兴起。

3. 人才南北迁徙流动普遍，优秀人才集中于大城市。

4. 学习中国画的人群，老、中、青、少皆全。

（二）新问题

1. 中国画家在价值观上发生变化，许多人朝"钱"看，争名夺利的现象十分普遍。

2. 缺乏文化修养，许多画家根本不读书、不研究理论、不看画论，只把笔墨当技术。

3. 太多画家不注重对书法的学习和对古代经典作品的临习，作品粗鄙、庸俗、粗制滥造。

4. 有"高原"少"高峰"，即缺少大师和巨匠。

5. 画家之间距离拉不开，相互学习、相互削弱，流行之风盛行，作品缺少个性。

6. 中国画家重模仿，少创造，多制作，少大写意，秀巧多，大气少。

（三）新挑战

1. 如何将传统中国画的表现形式与时代相融合，创作出既富时代气息又具笔墨精神的作品。

2. 如何在艺术观念上更新换代，犹如印象主义之于新古典主义那样，具有革命性的艺术成就。

3. 如何将西方艺术为我们所用，而不是全盘西化，或西画改造中国画。

4. 如何改变目前众多中国画画家重名重利的时风，而让他们更专注于艺术本体的创作。

5. 如何引领大众的审美，而非迎合大众。

（四）新机遇

1. 这是个开放的时代，一切皆有可能。因此，要稳住心神、守护底线、加强自信、博学广收、大胆创新。

2. 西方的架上绘画已在式微，许多国家已从架上走向架下，而中国

画艺术却方兴未艾，正是中国画复兴的大好时机，这是所谓的天时。

3. 现在各种各样的美术机构、美术展览层出不穷，为中国画队伍提供了良好的社会环境，这是地利。

4. 热爱中国画艺术的人群十分广泛，几乎是历史上所有朝代的总和，为培养优秀的中国画画家提供了良好土壤，这是人和。

三、新趋势、新目标、新前景

（一）新趋势

1. 中国画画家成名越来越年轻化。

2. 中国画进入当代以后，其艺术语言和艺术思想也越来越多元。

3. 艺术教育的层次越来越丰富，能满足各类不同人群的审美需求。

4. 女画家的比例逐年上升。

5. 海外从事中国画创作的艺术家，越来越多地返乡回国。

6. 中国画艺术的思想，越来越多地渗透到其他绘画领域和每个人的生活中，越来越多地改变着人们的生活品质和生活理念。

（二）新目标

1. 让中国画走向世界，让越来越多的外国人喜欢中国画，理由只有一个，那就是中国画是让人能够获得境界之美的艺术，它能熏陶人的心灵。

2. 中国画正处在一个转型期，尽快转型，让中国画获得一次凤凰涅槃式的重生，是产生大师出现高峰的最好契机。

3. 中国画将在各个艺术领域发挥引领作用，是新时代文艺复兴的需要，它承载着中国数千年的文化信息，是这个时代的中国典型的文化符号和标识。

4. 所有从事中国画创作的画家，通过艺术实践，不断提高自身修养，创作出一大批不负时代的精品力作，并使自己获得气质转换。

（三）新前景

1. 中国画将会在科技发达的今天，与数字化的艺术相结合，派生出

许多意想不到的新世界。

2. 当中国的经济真正成为世界前列的时候，中国画将会成为世界各国艺术家所竞相学习的艺术。

3. 艺术从具象到意象再到抽象是其发展规律的必然，但中国画即使某一天走向了抽象，也一定与西方艺术的抽象有所不同，其一定保有深厚的文化内涵和笔墨精神。

4. 中国画一定是世界的艺术。

后 记

《新时代中国画的传承与发展研究报告》，是全国政协书画室组织书画界委员和专家学习贯彻习近平总书记在文艺工作座谈会上的重要讲话精神的具体成果体现。

研究报告定位于新时代，坚持以人民为中心的基本理念，以回答"时代之问"为主线，立足"两个大局"，从理论与实践上探究新时代中国画传承与发展的规律性特征、新特点、新问题、新挑战、新趋势、新目标以及新前景等问题。

《新时代中国画的传承与发展研究报告》是"新时代中国书画论"丛书第一本，今后将陆续出版新时代中国书法、中国雕塑、中国油画、中国篆刻的传承与发展等书。